雷諾瓦

印象派巨匠

而上帝創造了世界

世界

陳萍，音渭 編著

Pierre-Auguste
Renoir

絢爛之極，歸於平淡

〈煎餅磨坊的舞會〉、〈船上的午宴〉、〈彈鋼琴的少女〉……

溫暖快樂的題材是藝術主調，
甜美悠閒的氛圍是繪畫特色

女性肖像畫大師×印象派發展史上領導者之一
以敏銳的感受力及對生活的熱愛，描繪出最迷人的人生藝術

若說印象派為西方美術史注入了鮮活的力量，
雷諾瓦則替印象派增添了甜美的氣息！

崧燁文化

目錄

代序 —— 來赴一場藝術之約

第 1 章　畫壇「教皇」的童年

明日之星 ……………………………………… 12

初到巴黎 ……………………………………… 13

結緣羅浮宮 …………………………………… 15

愛上塗鴉 ……………………………………… 18

白瓷上的彩繪家 ……………………………… 20

失業磨難 ……………………………………… 25

第 2 章　踏上繪畫旅途

初學格萊爾 …………………………………… 30

求學皇家美術學院 …………………………… 33

莫逆之交 —— 莫內 ………………………… 37

與塞尚的友誼 ………………………………… 48

第 3 章　畫家生涯的挑戰

初期沙龍展 …………………………………… 56

追隨庫爾貝 …………………………………… 63

走自己的路 ……………………………………… 68

楓丹白露森林裡的初戀 …………………………… 72

險遇迪亞茲 ……………………………………… 77

第4章　普法戰爭中的雷諾瓦

躲不過的兵役 …………………………………… 82

騎兵連裡的畫家 ………………………………… 87

退役後的甜美畫風 ……………………………… 93

第5章　印象派之路

印象派橫空出世 ………………………………… 108

〈包廂〉初印象 ………………………………… 119

三次畫展的波折 ………………………………… 127

官方沙龍展的成功 ……………………………… 137

第6章　古典主義的嘗試

與艾琳的和睦婚姻 ……………………………… 142

東方主義迴響 …………………………………… 152

義大利的巡禮 …………………………………… 159

天倫之樂帶來的溫情小品 ……………………… 169

回歸印象派 ……………………………………… 175

第 7 章　晚年的雷諾瓦

與風溼病抗爭 …………………………………………… 184

女性的讚歌 …………………………………………… 192

實至名歸 ………………………………………………… 205

畫壇「教皇」的離去 ……………………………… 208

附錄　雷諾瓦年譜

代序—來赴一場藝術之約

繪畫是人類天生的藝術。人們從孩提時代,便懂得用簡單的線條勾勒眼中的世界。

好花不長開,好景不長在,有人卻能用畫筆將一剎那定格成永恆;平凡的事,平凡的物,有人卻能賦予其新的生命,帶人們發現它的美好;有形的景,無形的情,有人卻能將情感揮灑成動人心魄的色彩,喚起人們深深的共鳴。

這樣的作品,這樣的人,都是我們耳熟能詳的。它們永恆的銘刻在人類文明史上,深植入我們的頭腦,構成我們基本的常識。這套書,便是一封跨越世紀的邀請函,翻開它,來赴一場藝術之約。

它講的是美術家的人生,同時用人生的河流串起每一處絕妙的風景,也就是他們的作品。他們的生命從哪裡開始,他們有怎樣的家庭、怎樣的童年、怎樣的愛情、怎樣的病痛,又怎樣成長、怎樣探索、怎樣謀生,那些偉大的作品又是在什麼情況下誕生……你會在這裡一一找到答案。

他們其實不是藝術聖壇上那一張張用來膜拜的畫像,而是跟我們每個人一樣,有血有肉,有哀有樂。米勒(Jean-François Millet)有一個溫暖快樂的童年;雷諾瓦(Pierre-Auguste Renoir)生了一個成為 20 世紀著名導演的兒子;高

代序

更（Eugène Henri Paul Gauguin）最先是一位從事金融業、收入豐厚的業餘畫家；梵谷（Vincent Willem van Gogh）直到生命的最後一年才賣出一幅畫；畢卡索（Pablo Ruiz Picasso）情人無數，80 歲時還迎娶了 35 歲的妻子；孟克（Edvard Munch）一生在親人去世、病痛、菸酒、精神癲狂中度過，卻活到 81 歲高齡……每一幅經典畫作，不再是展覽牆上的木框，而與鮮活的生命有所關聯。你能夠如此真切的感受到那些線條與色彩是由怎樣的雙手來勾勒的。

當這許多位美術家匯集到一起，又串起了一部美術史，他們是美術史上最璀璨的珍珠。每一本書都不是孤立的，而是互相呼應，他們是自己的傳記主人，同時又是其他傳記主人的背景。有時，幾位名家同時出現或前後承接，你會發現他們在時間和空間上竟如此相近。你彷彿徜徉在巴黎的羅浮宮，漫步在楓丹白露森林，沉浸在濃厚的藝術氛圍中。你看到他們在塞納河畔背著畫板寫生，在學院的畫室研究著比例與筆法，在街角煙霧繚繞的酒館進行著思想的爭鳴，在為參加各種沙龍而忙著選畫、貼標籤、裝箱、布展……

你的美術素養不再停留在知道幾幅畫作、幾個名字上，你與藝術的連結更加緊密。你會在一場美術展覽中關注畫作的派別和技巧，你會在子女接受美術教育時找出最經典的畫作，你會在某個地方旅行時，說出哪位美術家曾與你走過同一段路。

更重要的 —— 你會更加深刻的感受到藝術的美好。面對安格爾（Jean Auguste Dominique Ingres）的〈泉〉（*The Source*），你是否為少女潔白自然的胴體而讚嘆？面對米勒的〈晚禱〉（*L'Angélus*），你是否為農民的虔誠、寧靜、純潔而感動？面對雷諾瓦的〈煎餅磨坊的舞會〉（*Le Bal au Moulin de la Galette*），你是否聽到陽光在樹葉的空隙中歡躍喧鬧？面對梵谷的〈向日葵〉（*Sunflowers*），你的雙眼是否被那火焰般的明亮點燃？

林錡

代序

第 1 章　畫壇「教皇」的童年

明日之星

　　在費城藝術博物館，駐足於畫作〈大浴女〉前，我們為它明亮鮮豔的色彩所震驚。那陽光下豐腴的裸體充滿了生命的活力，展現了女性美的光輝。這幅舉世聞名的油畫就出自印象派繪畫大師皮耶-奧古斯特‧雷諾瓦之手。世人結識雷諾瓦，也許就是因為他的女性肖像畫。

　　利摩日，法國中部一個古老的城市。讓利摩日人民引以為傲的有兩樣東西：一個是高級精緻的白瓷；一個是雷諾瓦。利摩日，這個以瓷器蜚聲世界的城市，以它特有的藝術氣質供養了一個為世人所銘記的藝術家。利摩日的山水給了雷諾瓦一雙淺栗色的、近似琥珀般的、敏銳的眼睛，給了他一雙能讓初次見到他的人就對他印象深刻的手。這雙手握著的畫筆，為後人描繪了漂亮的花朵、天真的兒童、美麗的景色和可愛的女人。

　　1841 年 2 月 25 日，這是一個所有利摩日人民都應該記得的日子。就在這一天，著名的印象派大師皮耶‧奧古斯特‧雷諾瓦誕生於一個貧窮的裁縫家裡。這個窮裁縫就是雷諾瓦的父親列奧那爾‧雷諾瓦。生下這個明日之星的偉大母親是瑪格麗特‧梅爾萊。雷諾瓦出生證上的正文部分寫著：「列奧那爾‧雷諾瓦，裁縫，現年四十一歲，住聖德‧卡德琳大街，於今日 1841 年 2 月 25 日下午三時前來市政府，當面向利摩日市長先生的助理展示了一名男性嬰兒。該男嬰由他現年 33 歲的妻子瑪格麗特‧梅爾萊於當日清晨六點在家中所生。」

　　奧古斯特·雷諾瓦是這個家裡的第 6 個孩子。雖然家裡的前兩個孩子不幸夭折，但他還有兩個哥哥亨利、維克多和一個姐姐麗莎，一個弟弟愛德蒙。雷諾瓦的祖父是弗朗索瓦·雷諾瓦，祖母是安娜·雷尼埃，他們在法蘭西共和 4 年霜月 24 日即 1796 年結為夫婦。弗朗索瓦·雷諾瓦出身貴族世家，後來遭遇了家破人亡的變故，被一位木鞋工人收養，就隨了養父的姓，叫雷諾瓦。

　　雷諾瓦的父親列奧那爾·雷諾瓦的裁縫手藝不錯。他工作很認真，不允許孩子妨礙他的工作，但家裡仍然很窮，他只希望孩子們趕快長大，學得一技之長，以貼補家用。

　　此時這位沉默嚴肅的父親並不知道，這個還在襁褓中的嬰兒會是 19 世紀印象派最年輕的也是最受歡迎的大師。

　　命運是個不可思議的東西，預料之外的將來讓人生充滿了魅力。而人生，就是驚與喜的結合。誰又能想到，雷諾瓦就是這個家裡的明日之星呢？

初到巴黎

　　1845 年祖父逝世，為了過上更好的生活，父親帶著一家人遷居巴黎。這一年，雷諾瓦才四歲。這次搬家意義非同尋常，它是雷諾瓦命運的轉折點。如果沒有巴黎的生活，就沒有與羅浮宮的緣分；沒有這緣分，也許就沒有後來的雷諾瓦。

　　父親為搬家做了大量的準備，變賣了一切絕對用不上的東西。出發那天，小雷諾瓦穿上了父親親手為他縫製的上衣，和哥哥姐姐一起坐上了去往巴黎的公共馬車。

　　馬車裡空氣不流通，悶得像一個流動的盒子。走了沒多久，姐姐麗莎就暈倒了，臉色慘白的樣子把小雷諾瓦嚇哭了。經驗豐富的馬車伕立刻把姐姐抱出了馬車，讓她坐在自己旁邊，餵了一點燒酒給她，姐姐才慢慢甦醒過來。搬家的旅途漫長而艱苦。晚上，小雷諾瓦和父親睡在馬棚的麥稭上，母親和姐姐則睡在驛站的小房間裡，這樣顛簸的日子持續了兩個多星期。

　　馬車帶著雷諾瓦一家繞進了巴黎的一條小街道就停了下來，小雷諾瓦下了車，他驚喜地張望著四周，看到旁邊有一個肉舖，賣肉的站在店前招呼著客人。一群孩子帶著髒兮兮的寵物狗，吹著口哨從他身邊經過。幾個婦女在不遠處的噴泉的蓄水池裡打水，慢慢地往家裡抬。一個賣糖的小販看到了小雷諾瓦，就飛快地走過來，笑瞇瞇地兜售他的糖：「孩子，要糖嗎？買一包吧！」說完就拿起一個小錘子用力地敲他手中的圓錐形糖塊，敲碎的糖塊散落在他胸前的方形木板框內，發出「叮叮篤篤」的響聲。小雷諾瓦趕緊躲到父親的後面，探出頭來看著那個賣糖的人。

　　他搖了搖父親的腿，輕聲說：「爸爸，我想吃。」沒有辦法，父親只好從口袋裡掏出錢來給他買了一小包。「吃糖了，吃糖了！」小雷諾瓦揣著他的糖高興得又蹦又跳。

新家所在的地方叫做羅浮宮區，父親在區裡的圖書館街上租了一個套間住了下來。「哇！媽媽快看，站在這裡看得到那邊的噴泉！」小雷諾瓦第一次看見這樣的房子，他很喜歡這個房子，在樓梯上跑上跑下的。吃過晚飯，小雷諾瓦跟著父親到附近的廣場上玩耍。廣場很熱鬧，大家都在那裡跳舞，還有人拉著提琴伴奏。第一次看見這樣熱鬧的場面，小雷諾瓦可高興了。來到巴黎的第一天就這樣過去了。

巴黎，是藝術家的天堂，它激發著他們的創作靈感。雖然不是生在巴黎，但雷諾瓦一直認為自己就是巴黎人，因為他長在巴黎，學在巴黎，失敗在巴黎，成功也在巴黎。巴黎的生活深刻地印在了雷諾瓦的腦海裡，為他日後的創作累積了素材。雷諾瓦很看重巴黎市區那些富麗堂皇的建築，他慶幸自己能在這樣豪華的地方成長。

結緣羅浮宮

巴黎是一扇藝術之窗，透過這扇窗，雷諾瓦看到了藝術的魅力。命運之神把雷諾瓦引向了巴黎，一直引到了羅浮宮，羅浮宮就像一位長者，指引著雷諾瓦，給了他藝術的啟蒙。

有一天，雷諾瓦從房間的窗子往外看，他看到一群鴿子停在了一個高聳的屋頂上，那高高的建築吸引了雷諾瓦。「媽媽，那是什麼地方？」媽媽順著他手指的方向，看到了那座建築，告訴雷諾瓦：「孩子，那就是羅浮宮啊！」「那它是做什麼的

呢?」雷諾瓦很好奇。「我也不知道,聽說是放寶貝的。」媽媽一邊縫衣服,一邊回答。「羅浮宮?放寶貝的?要是能看看就好了。」雷諾瓦想。媽媽的知識畢竟有限,但是她的話讓羅浮宮在雷諾瓦心裡有了一個模糊的印象,激起了他對羅浮宮的嚮往。沒過多久,這個小小的願望就實現了。

羅浮宮,是巴黎的心臟,位於巴黎市中心塞納河的北岸。鳥瞰羅浮宮,它的整體呈「U」形,占地面積 24 公頃,建築物占地面積為 4.8 公頃,全長 680 公尺。它是世界上最著名、最大的藝術寶庫之一,是法國舉世矚目的萬寶之宮。羅浮宮始建於 1190 年,最初是菲利普・奧古斯特二世的城堡。1793 年 8 月 10 日,羅浮宮藝術館正式對外開放,成為博物館。羅浮宮裡收藏著很多舉世聞名的藝術品,如米開朗基羅的雕塑《勝利女神》。羅浮宮是藝術家嚮往的殿堂,有多少藝術家一生夢寐以求的就是看到自己的作品在羅浮宮展出!

雷諾瓦第一次參觀羅浮宮,是和父親一起去的。那天早上,雷諾瓦在父親的工作室裡玩耍,整個上午店裡都沒有客人光顧,父親就帶著雷諾瓦到街上去玩。走著走著,不知不覺就到了羅浮宮。雷諾瓦看著面前這座宏偉的建築,就問父親:「爸爸,裡面真的像媽媽說的一樣有寶貝嗎?」父親也不知道裡面到底有什麼,就拉著雷諾瓦走進去。剛走到展廳的門口,雷諾瓦就看到了好多栩栩如生的雕塑,眼睛鼻子都像極了真的人。「爸爸,那個人的雕像雕得真像啊。」雷諾瓦停下腳步,歪著

頭看著一個女性的雕塑。爸爸蹲下來看著兒子忽閃忽閃的大眼睛，問他：「你喜歡這個雕塑是嗎？」雷諾瓦點點頭，又跳著走開了。「一個孩子也喜歡這些？」爸爸疑惑地看著雷諾瓦。走到另外一個展廳，一幅幅漂亮的油畫映入眼簾，畫裡的花鮮豔欲滴。雷諾瓦很想伸手去摸一摸畫上面的花，他從來都沒有看過畫得這麼美的花。他心裡高興極了，拉著父親的手一個勁地說：「爸爸、爸爸，長大了我也要畫一幅這樣的畫，掛在這裡的牆上，我要讓很多人都看我的畫。」父親笑了笑，摸了摸雷諾瓦的小腦袋，答應讓他經常來羅浮宮參觀。這時，喜愛繪畫的種子已經撒落在了小雷諾瓦的心裡。

父親和母親帶雷諾瓦到羅浮宮參觀了很多次。後來，雷諾瓦一家搬到了馬萊區的格拉維利埃街，雖然離羅浮宮遠了一點，但他還是經常到羅浮宮去。羅浮宮給了雷諾瓦初期的繪畫啟蒙。在這座匯聚著藝術珍品的殿堂裡，雷諾瓦領略到藝術令人著魔的魅力，他感受到了一股發自內心的對美的熱情。在羅浮宮裡看畫，既是欣賞，也是學習。少年時期，雷諾瓦進入瓷器廠當學徒，每到午餐時間他就會到羅浮宮裡學習。

在羅浮宮的初期啟蒙下，雷諾瓦在後來的日子裡花了整整20年的時間去發現繪畫的祕密，他二十年如一日地去領略大自然的美。雷諾瓦曾親口說過：「真正要學到東西，還是只有去羅浮宮，當我在格萊爾畫室學習的時候，依我看，羅浮宮就等於德拉克羅瓦。」羅浮宮就像老師，指導著雷諾瓦。雷諾瓦對

羅浮宮也有著深厚的感情，他熱愛這座殿堂。藝術讓人瘋狂，當那些狂熱的革新派畫家們建議把曾經代表過古典主義的羅浮宮燒掉時，雷諾瓦強烈地反對，堅決捍衛羅浮宮的存在。

　　雷諾瓦在去世前終於有機會看到自己的作品在羅浮宮裡展出。那是雷諾瓦最後一次踏進羅浮宮。羅浮宮的禮遇，讓雷諾瓦感到無比幸福，他說：「假如我在三十年前坐著輪椅進羅浮宮，可能會被逐出門外，幸虧長壽才使我有了這次機會，我是一個幸福的人。」

愛上塗鴉

　　時間過得真快，轉眼間，愛玩愛跳的雷諾瓦到了上學的年齡。家裡向來很重視對孩子的教育，特地幫他買了新衣服和新書包。雷諾瓦的學校是由基督教教友開辦的，離家很近。每天，雷諾瓦就穿著家裡給他買的學生罩衫，背著一個皮書包去上學。

　　雷諾瓦在班上是個聰明、文靜的孩子，愛好廣泛，喜歡唱歌和塗鴉。他最先表現出來的天賦是唱歌，他有一個輕快自如的男中音歌喉。老師不願意荒廢他的天賦，想著要把他培養成歌唱家，就設法讓他加入了聖歐斯達希教堂著名的唱詩班。唱詩班的指揮是年輕的作曲家夏爾·古諾，古諾最喜歡雷諾瓦，他單獨幫雷諾瓦上課，教他作曲的基本常識，訓練他獨唱。唱歌是個費力的事情，為了表演節目，雷諾瓦每天都要排練。可是雷諾瓦不喜歡排練，他不喜歡跟著老師亦步亦趨地學唱歌。漸漸

地，他就不去唱詩班唱歌了。

興趣是學習之母，那個時候的雷諾瓦對音樂失去了興趣，卻對塗鴉產生了極大的興趣，他覺得塗鴉能自由發揮想像力，描繪出想要的形象。他總是喜歡在練習本上塗鴉，有時候甚至畫在作業本上。老師對此很生氣，指著他交上去的練習本說：「雷諾瓦，你不要把那些亂七八糟的畫塗抹在作業本上。」雷諾瓦聽了老師的話，點點頭。可是沒過幾天，他交上去的作業本上又有了亂七八糟的塗鴉。為此，老師氣急敗壞地找到雷諾瓦，對他說：「我已經明確地跟你說過，不準在作業本上亂塗亂抹！你還這樣！伸出手來！」

對付不聽話的學生，老師會採取打手指的懲罰。他顫抖地伸出小手，緊緊地握住拳頭，不讓老師打他的手指。

他害怕老師把他的手指打壞了。老師想掰開他的拳頭，可他就是不鬆手。他哭著對老師說：「老師，您別打我的手指，好嗎？您就打拳頭吧！」老師聽了他的話就愣了。老師想：這孩子還真奇怪，自己只不過是想嚇唬嚇唬他罷了，小拳頭還握得這麼緊。

雖然差點挨了打，雷諾瓦還是改不了這個習慣。他最喜歡上的課是美術課，每節課他都很認真地學畫畫。買不起畫紙，他就悄悄地用父親量衣服的粉筆在地板上畫，時間長了，父親的粉筆越來越少。父親對此很生氣，可是看到兒子這麼想畫畫，又捨不得罵他。有一次，雷諾瓦正聚精會神地在房間的地

板上畫畫，連父親在樓下喊他都不知道，父親只好到房間裡去叫他。推開房門的那一刻，父親驚呆了，他不敢相信自己的孩子能把自己做衣服的樣子畫得這麼像！他很激動，走過去一把把雷諾瓦抱起來，狠狠地親了兩口。母親看了雷諾瓦在地板上的傑作，也欣喜地說：「奧古斯特眼力好，將來會搞出點兒名堂來的。」父母親都覺得雷諾瓦在房間地板上畫的人像很成功，就去買了練習簿和鉛筆作為禮物送給雷諾瓦。得到了父母的讚賞，他對畫畫更充滿了信心，更喜歡畫畫了。雷諾瓦果然沒有辜負母親當日的預言，成為了一名偉大的畫家。

白瓷上的彩繪家

　　13 歲的時候，雷諾瓦已經長得像大人一樣健壯了。此時哥哥亨利已經被一個金銀匠收去當學徒了。哥哥心靈手巧，在店鋪裡幹得很出色，經常被老闆誇獎，幾個星期的時間就賺了不少錢。哥哥就拿著這些錢在外面租了一個房子自己住，家裡原來的房間就給了雷諾瓦。雷諾瓦高興極了，他終於擁有了一間屬於自己的臥室，再也不用睡在客廳裡的長椅上了。父親對能幹的哥哥讚不絕口，把他作為兄弟們的榜樣。看著意氣風發的哥哥，雷諾瓦很羨慕，他很想去當一名畫工，這樣就能像哥哥一樣賺錢了。

　　恰好，雷諾瓦的想法符合父親的期望。父親一直希望兒子們能繼承家鄉利摩日的瓷器業傳統，然後開一個瓷器工廠。在

父親的建議下，雷諾瓦就退學到父親朋友的瓷器廠裡當了畫工。雷諾瓦跟著老闆到了一個瓷器加工廠，這個瓷器廠主要是加工瓷器，給瓷器繪圖上色。在一個大廳裡，雷諾瓦看到很多與他年齡相仿的人正低著頭認真地用細細的筆在粗糙的瓷器上描繪各種漂亮的花紋。在另外一個大廳裡，雷諾瓦看到了很多裝飾著精細花紋的花瓶和質地細膩的盤子。他很喜歡這些瓷器上的花紋和它鮮豔的色彩，他暗自想：以後我也要親手設計圖案，將絢麗的顏色描在花瓶上，然後拿到展覽館裡展出。雷諾瓦很喜歡這些漂亮的瓷器，後來他回憶說：「這不是些出奇的東西，然而令人滿意。笨拙的筆觸可以向我們展示作者內心的夢想。」

剛開始的時候，雷諾瓦的工作是燒窯。這項工作很難，別人都不願意去做。雷諾瓦並沒有抱怨什麼，默默地接下了工作。他透過細緻的觀察，發現了燒窯的訣竅：原來可以透過熔化過程中釉的顏色去判斷爐內的溫度啊！很快雷諾瓦就學會了如何調節炭火的強弱度。這個工作很累，每天都要承受高溫的炙烤，雷諾瓦每天都忙得滿頭大汗。工友心疼他，讓他歇歇，他擦擦頭上的汗，又繼續做起來。在這裡，雷諾瓦認識了燒窯的老工人，他經常向老工人請教。老工人很喜歡雷諾瓦，看在他謙虛好學的份上，就耐心地向他傳授燒窯的訣竅。老工人很喜歡喝酒，一到空閒的時候，就慢慢地品嚐著自己帶來的劣質葡萄酒，一邊喝一邊哼著歌。可是在燒窯的時候，老工人是滴酒不沾的，一次焙燒，前後要十二個小時，這段時間老工人一

點兒也不會馬虎。他經常拍著雷諾瓦的頭，粗聲說：「小子！瓶子的顏色由暗紅變成櫻桃紅，不能讓它變得太快。還有一點，不能讓火滅了，要不然瓶子會損壞。你要愛護這些瓶子，你怎麼對它，它就怎麼回報你。」老工人認真工作的態度深深感染了雷諾瓦。從老工人身上，雷諾瓦學到了一個生活的真諦：認真對待生活，生活也會認真回報你。這些認識指導著他日後的生活。

　　當燒窯工沒多久，老闆又讓雷諾瓦去做別的工作了。這次，老闆讓他去畫簡易的邊緣花紋，叮囑他不能畫主要圖案。不能畫就不畫吧，雷諾瓦開始了他簡單的繪圖工作。一天，雷諾瓦正在畫花瓶上的邊緣花紋，一個畫主要圖案的畫工臨時有事就走了，留下了未畫的花瓶和調好的顏料。雷諾瓦看到那些顏料，心血來潮，就停下自己手上的工作，悄悄地幹起了那個畫工的工作。他又調了一些顏料，使得顏色更加鮮豔，然後就畫了起來。正當快要畫完的時候，老闆進來了，雷諾瓦慌慌張張地站起來。老闆看到雷諾瓦不在自己的位置上，以為他偷懶不幹活兒，就怒氣衝衝地走到他面前，剛要開口訓斥他的時候，老闆被眼前的一幕驚呆了。天啊，面前的花瓶上竟然出現了一幅王后瑪麗‧安托瓦內特的側身像。這可是他從來沒見過的圖案，而且還如此形象逼真。畫上的王后高貴典雅，身上的衣服色彩鮮豔，頭上還帶著晶瑩剔透的寶石王冠，這幅圖案畫得

還真是不錯。雷諾瓦看到老闆的樣子，心裡忐忑不安，趕緊放下畫筆，回到自己的位置上。這個矮胖的、鼻梁上架著一副厚鏡片眼鏡的老闆彷彿發現了一件寶貝似的，突然大笑起來，走過去拍著雷諾瓦的肩膀，說：「幹得好，年輕人！這畫像你是怎麼想到的？」這時，雷諾瓦才鬆了一口氣，說：「噢！這是我從書上看到的。我覺得好看就畫上去了。」

從那天起，雷諾瓦就得到了老闆的許可，可以光明正大地畫主要圖案了，可是他還是要負責畫邊緣花紋。時間久了，雷諾瓦畫畫的速度變得飛快，刷刷幾筆，一幅圖案就在瓶身上出現了。他一口氣能畫幾百個花瓶。工資是計件發放的，畫得快就賺得多，他賺的錢和哥哥賺的一樣多了。他從來沒有拿到過這麼多的錢，這給了他夢寐以求的經濟上的安全感。他很高興自己終於能成為家裡的幫手，有了錢，母親再也不用為買食物而發愁，父親也不用每天忙到後半夜了。

老闆是個精明的商人，在他眼裡雷諾瓦就是「一個不聲不響的文質彬彬的孩子」，他想讓雷諾瓦在瓷器廠裡當長工，可是又不想多付給雷諾瓦工錢。姐姐麗莎很疼愛弟弟，她很不情願弟弟在瓷器廠裡打工。但雷諾瓦有自己的想法，他想留下來。他對姐姐說：「姐姐，我想繼續做下去，在那裡既可以畫畫，又可以賺錢。多好的機會啊。」姐姐聽到弟弟這麼說，也就同意了。

在瓷器廠裡的工作逐漸穩定下來。白天，雷諾瓦在瓷器廠裡和其他畫工一起作畫；晚上，他和幾個要好的朋友一造成大街上逛，一起去喝酒。善於觀察的雷諾瓦記住了這些樸實的生活印象，在日後的作品中表現出了生活的美。

他在自己的札記中寫道：「……保持著一種樸質無華的生活……心中充滿著美麗的意念，順順噹噹地畫出要表達的裝飾畫。」

雷諾瓦畫的盤子很暢銷，他收穫了成功帶來的喜悅。看著自己畫的盤子源源不斷地被賣出去，他更堅定了畫畫的信心。他咬咬牙，花錢買了一盒彩色顏料，換了新的調色板、刮刀和盛顏料用的小碟，還買了一個折疊式的小畫架。畫瓷畫的時候，他喜歡在花瓶上畫他喜歡的圖案，他試著臨摹《大師筆下的奧林匹斯諸神》一書中的裸女。在臨摹的過程中，他慢慢發現女人可以呈現出特殊的藝術美。憑著對女性的獨特審美，他便去說服老闆讓他按自己的想法來畫，可是固執的老闆覺得這樣的盤子一定賣不出去，就一口否決了他的建議。老闆的態度打擊了雷諾瓦工作的積極性，他發現，在瓷器廠裡畫畫是能得到鍛鍊，可是要想掌握系統性的繪畫技巧，必須得到美術學校去。工廠裡的一個同事在不久前就去了巴黎美術學院學繪畫，臨走前還把自己的一些工具送給了他。看著同事一臉自豪的樣子，雷諾瓦下定決心，要好好賺錢，等攢夠了錢，就去學校學畫畫。

利摩日瓷器的生產步驟

從採石場中提取高嶺土，並運到工廠，黏土晒乾並去除可見雜質，獲得擁有光滑質地的黏土。透過固定的絲網，形成球並送到工廠，黏土隨後被反覆摔打和揉捏，以去除氣泡。車工們用小刀在一個輪狀模型裡修理黏土，再次模塑以除去雜質，並進一步塑型每件瓷器。在低溫條件下，瓷器在巨大的烤爐中被燒烤，低溫燒烤後的瓷器被浸泡在長石和石英粉混合的水乳液中。浸泡過的瓷器在非常高的溫度環境下再次燒烤 30 至 45 小時。工作的男子對整個籌備工作和燒製過程負責。被燒製的瓷器經檢查是無瑕疵的，就可以被打磨和拋光。這些瓷器是好的、純白色的瓷器，是當時最流行的品種，但是一些瓷器並沒有完全流傳下來。瓷器藝術家添加裝飾畫並進行最後的潤色，他們通常在家中工作。繪好的瓷器在低溫條件下的小烤箱中燒烤以便最後形成裝飾瓷器的圖案。在瓷器工廠工作很辛苦，每天工作長達 14 個小時，灰塵和化學品對身體是非常不利的。因此，工人們患肺結核和其他疾病是很常見的。

失業磨難

誰也沒有料到，往日紅紅火火的瓷器作坊會一朝衰敗，畫工們也失業了。1858 年，法國基本完成工業革命，機器大生產取代了手工作坊，人們發明了機器來印製瓷器上的花紋圖案，機器取代了作坊裡的工人，雷諾瓦所在的工廠倒閉了。他在瓷

器廠裡干了四年多，17 歲的他竟然失業了，瓷器廠沒了，他只得去另謀生計，靠打零工賺錢。

雷諾瓦整天在巴黎的大街上尋找工作的機會，每天都為工作而煩惱。一天他在一家咖啡館門口遇到了以前要好的小學同學，同學家裡是專門製作防雨帆布窗簾的，恰巧，正要雇一個窗簾畫工。雷諾瓦從來沒有想過要去當一名窗簾畫工，他覺得自己沒有經驗，害怕幹不好。在同學的鼓勵下，雷諾瓦就跟著他到了窗簾店。店主讓雷諾瓦試試在窗簾帆布上畫一幅畫，以此來判斷能不能錄用他。雷諾瓦憑著在瓷器廠裡當畫工打下的基礎，很快就畫出了一幅很好的彩雲圖。店主當場就錄用了這個具有繪畫天賦的畫工，還答應多給他一點工錢。

雷諾瓦又得到了一份賺錢的工作，窗簾畫工的活不重，只要把客人訂製好的窗簾畫好就可以收工。他的空閒時間比較多，就又去找了一份在咖啡館裡畫壁畫的兼職。

雷諾瓦很能幹，只用了兩天就完成了一個正常的承包商必須用一週工夫才能完成的任務。畫壁畫很辛苦，他在腳手架上小心翼翼地來回走動，就像雜技表演一樣驚心動魄。

後來雷諾瓦回憶說：「畫那玩意，你整天爬在梯子上，鼻子對著牆面。」

從 13 歲到 20 歲，雷諾瓦經歷了 7 年多的畫工生活，但這些辛苦都是值得的，幾年的磨練，鍛鍊了雷諾瓦敏銳地發現美的技能；觀察瓷器顏色的變化，讓他體會到了顏色變換的魅力；

那些美麗的瓷畫色彩，讓他對絢麗的色彩情有獨鍾，給了他進一步的美術啟蒙。這些認識日後都體現在了他的畫作上。他學會了如何利用畫畫賺錢，巧妙地把藝術和謀生融合到了一起。七年的時間，雷諾瓦並沒有像評論家說的那樣徘徊在藝術殿堂之外，反而是真正融入藝術之中。因為不論是瓷器廠還是窗簾店，都是充滿藝術氣息的地方。瓷器是易碎的物品，要求每個人小心翼翼地對待它，把它當成藝術品來看，這樣它才能按照人們的想法呈現出美的光輝。雷諾瓦從中領略到了生活中最主要的兩樣東西：藝術和愛。

法國工業革命

1820—1860 年代，法國工業生產中以機器為主體的工廠制度代替以手工技術為基礎的手工工場的一場變革。從波旁王朝復辟時期（1815—1830）的後半期開始，到路易·波拿巴（1778—1846）當權的第二帝國（1852—1870）末期基本完成，前後大約經歷了半個世紀。

第 1 章　畫壇「教皇」的童年

第 2 章　踏上繪畫旅途

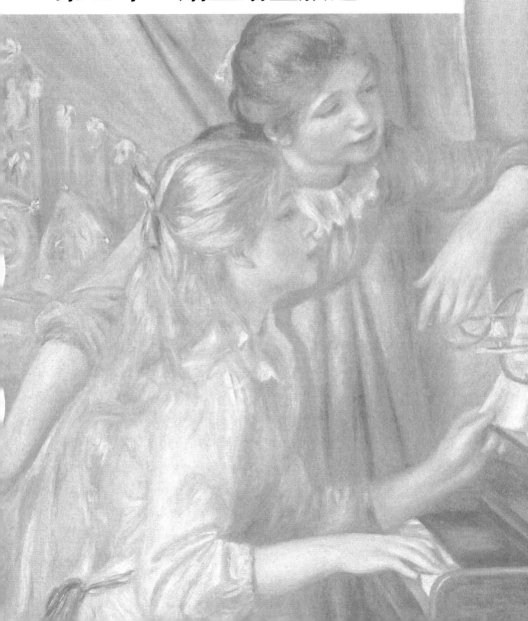

初學格萊爾

　　給瓷器畫圖案只是一個需要畫畫的工作，而雷諾瓦真正踏上繪畫旅途開始於格萊爾畫室。雷諾瓦一直想進入正規的美術學校學習繪畫，他向家人說了自己的想法。姐夫勒萊是個見過世面的人，他看到了雷諾瓦的繪畫天賦，建議他到格萊爾的畫室去學畫畫。夏爾·格萊爾是法國 19 世紀古典主義畫家。在法國 19 世紀的畫家中，他屬於擅長運用古典主義表現手法描繪浪漫主義情趣的那一類畫家，比如他的〈傍晚〉。這類畫家很難歸屬到哪一個流派，他們的藝術觀念和畫法不是單純的，是相互交織在一起的。格萊爾畫室是個私人畫室，在巴黎很有名氣，很多人都想成為畫室裡的一員。可是格萊爾是個脾氣古怪的畫家，他從不輕易收徒弟。格萊爾也是個喜歡讓學生畫素描的老師。當時流傳著古典主義畫派大師安格爾的名言「一幅畫的表現力取決於作者的豐富的素描知識；撇開絕對的準確性，就不可能有生動的表現。掌握大概的準確，就等於失去準確。那樣，無異於在創造一種本來就毫無感受的虛構人物和虛偽的感情」。

　　雷諾瓦很想學小人物的素描，1861 年，還是畫工的雷諾瓦憑著一股好學的勁頭去拜訪了格萊爾。那天去拜訪格萊爾的時候他有點兒緊張，把自己畫好的幾幅畫拿出來，放在格萊爾面前，焦急地看著格萊爾的臉。格萊爾不緊不慢地拿起來細細地端詳了一會兒就把他還給了雷諾瓦。

　　雷諾瓦以為格萊爾已經拒絕了自己來畫室的申請，只好收拾東西準備離開。可是正當他要推門離開的時候，格萊爾衝他說了一句：「年輕人你雖然笨但畫得還不錯，以後來這裡畫吧！」雷諾瓦得到了這個古典主義畫家的允許，終於成為畫室裡的一員。雷諾瓦把這個消息告訴了家人，姐夫勒萊為了祝賀他的成功，破費請他去喝了上好的葡萄酒。

　　雷諾瓦在工作之餘，就會到格萊爾的畫室去。第一週的時候，雷諾瓦還不太適應老師的古怪脾氣，他來到畫室後，安靜地坐下來畫畫，一聲不響。格萊爾慢慢地走到雷諾瓦面前，看著他畫。雷諾瓦在很認真地畫著前面的實物，可是心裡仍然在打鼓，他不知道格萊爾是怎麼看待他的畫的。由於心裡不安，他的畫筆也就隨著他的心任意地在紙上遊走。格萊爾看著他的畫冷漠地說：「您大概是為了消遣才畫畫的吧？」「當然。」雷諾瓦愣了一下，脫口而出，「如果沒有興趣，請相信，我是不會畫畫的！」說完這句話後，雷諾瓦有點害怕了，他不確定老師是否懂得他的意思，這句話可能會讓老師產生誤解，他擔心老師會覺得自己就是一個來消遣的壞學生。雷諾瓦後來回憶說：「以前在畫室我曾讓那可憐的格萊爾嚇得發愣。他每週都會來視察，走到我的畫架前面。」

　　在格萊爾的要求下雷諾瓦很認真地學習素描，他的素描已經畫得很不錯了，但他還是有一些困惑。他說：「我的素描比

例很精確，但枯燥乏味。」他很珍惜在畫室裡的學習機會，覺得在畫室裡能學到很多東西，但他不滿足於畫室的知識，他曾說：「我背著老師學了很多東西。在畫室裡，同一個解剖結構圖要畫上十遍，這很討厭。因為是付了學費，所以要按照老師的方法去做，不然就浪費了學費。」

「不過真正要學到東西還是要到羅浮宮去。」

畫室裡一些激進的學生反對格萊爾的教學方法，當面向格萊爾提出抗議。雷諾瓦與他的那些同學不一樣，儘管他對老師的一些教學方法產生懷疑甚至反對，他還是很尊重格萊爾，不會犀利地反對他。他懂得如何在保持自己的風格的前提下接受別人的意見。在雷諾瓦心裡一直認為繪畫是一個純潔的職業，是要有耐心、有規律的職業。這份職業和喧鬧的浪漫主義並不協調。所以，身為畫家的雷諾瓦保持住了那份耐心，堅守住了那些規律，從不在浪漫主義中迷失自我。

1864 年，格萊爾的畫室由於經濟問題被迫關閉。雷諾瓦和同學們離開了畫室。在格萊爾畫室，雷諾瓦打下了扎實的素描功底為他日後繪畫的成功奠定了穩固的基石。

浪漫主義畫派是 19 世紀初，資產階級民主革命時期興起於法國畫壇的一個藝術流派。這一畫派擺脫了當時學院派和古典主義的羈絆，偏重於發揮藝術家自己的想像和創造，創作題材取自現實生活、中世紀傳說和文學名著（如莎士比亞、但丁、歌德、拜倫的作品）等；畫面色彩熱烈，筆觸奔放，富有運動感，

有一定的進步性。代表作品有傑利柯的〈梅杜薩之筏〉、德拉克羅瓦的〈自由領導人民〉。

> **世界四大美術學院**
>
> 　　是指對世界美術作出巨大貢獻與具有深遠影響的四所美術學院，他們分別是：義大利佛羅倫斯國立美術學院（簡稱：佛羅倫斯美術學院），法國巴黎國立高等美術學院（簡稱：巴黎美術學院），英國皇家美術學院（簡稱：皇家美術學院）與俄羅斯聖彼得堡列賓國立美術學院（簡稱：列賓美術學院）。

求學皇家美術學院

　　格萊爾畫室雖說是格萊爾私人的畫室，但它同時附屬於巴黎皇家美術學院，也就是說，皇家美術學院會從格萊爾畫室招募學生。巴黎皇家美術學院是世界四大美術學院之一，在全世界的高等美術院校中影響重大，中國的老一輩油畫家徐悲鴻、吳冠中、李風白等就畢業於這所學院。這座經歷了三百年風雨洗禮的學院靜靜地屹立於塞納河左岸，敘述著雷諾瓦在這裡特別的故事，見證了他的成長。雷諾瓦也許就坐在那個既沒有放著造型也沒有放著裝飾過的木板凳子的階梯教室裡上課。

　　美術學院讓學生參加美術考試，考試通過了才會被錄取。美術學院的入學考試很難，可是雷諾瓦很自信，那時他已經在

格萊爾畫室學了快一年了。他參加了透視、素描、寫生等幾輪的考試，經過艱苦的努力，終於順利通過了。1862 年 4 月，雷諾瓦邁進了這所美術學院，開始了正規的學院學習。雷諾瓦在入學之前就聽說過大名鼎鼎的巴黎美術學院的特色。別人告訴過他，美術學院的畫家們大多崇尚古典主義，反覆地教授學生素描、透視法。剛開始，雷諾瓦還不相信，還想著學院裡的教學方式會和格萊爾畫室不一樣。可是在學校的第一天他就感受到了濃厚的古典主義氛圍。

透視

　　繪畫法理論術語。「透視」一詞源於拉丁文。最初研究透視是採取透過一塊透明的平面去看景物的方法，將所見景物準確描畫在這塊平面上，即成該景物的透視圖。後遂將在平面畫幅上根據一定原理，用線條來顯示物體的空間位置、輪廓和投影的科學稱為透視學。

　　第一天上課雷諾瓦帶著他的繪畫工具背著畫板，提前半個小時來到教室。他以為自己是第一個到教室的人，可是當他推開門的時候，看到幾個學生已經坐在那裡聚精會神地畫畫了。他看著這些正在作畫的人覺得他們認真作畫的樣子特別具有藝術感，突然有一股衝動提筆就想畫下眼前的這一幕。這時，老師來了，雷諾瓦只得停下手中的畫筆等候老師上課。老師是個留著大鬍子的老頭子，戴著厚厚的眼鏡雖然高度近視，但眼

睛炯炯有神。老師走到一塊小黑板前，用粉筆在小黑板上寫了一個詞「素描」，然後讓學生把放在角落裡的石膏像和其他的實物搬出來，並放在中間的架子上讓大家圍成一個圈開始畫素描。這群很有繪畫天賦的未來的畫家們很快就把一幅幅不錯的素描畫出來了，然後大家就沾沾自喜地討論起來。這時老師敲了敲桌子讓大家安靜下來。「素描——這是高度的藝術誠實它決定繪畫的成敗無論何時都沒有理由驕傲。」

老師說完後讓大家繼續畫。這時教室裡發出了一片噓聲，而老師仍默默無語走到自己的畫板前拿起筆開始專注地畫起來。要不要學素描呢？身旁的同學們都在竊竊私語。

「老師的教法和格萊爾的差不多。他們的說法很有道理。一幅好的素描確實可以把我想要的真情實感表達出來。」雷諾瓦一手拿著畫筆一手托著下巴正在發呆。學院清脆的下課鈴聲傳來教室裡又熱鬧起來了。

雷諾瓦是一個生活樸素又愛乾淨的畫家，他不太講究穿戴，有時候下了班來不及換衣服就到教室裡畫畫，身上還穿著那件又大又寬的灰色工作服，但是他的調色板和畫筆卻很乾淨，每次畫完了，他都會仔細地把調色板和畫筆清洗乾淨，方便下次作畫。

在美術學院，雷諾瓦學到了系統的繪畫知識，包括繪畫理論和實踐技巧。他也經常和同學們一起去野外寫生。在這群學生中，雷諾瓦觀察景物的角度和使用的顏色與其他人不太一

樣。老師和同學們都覺得不可理喻，甚至還嘲笑他。嘲笑就嘲笑吧，雷諾瓦沒有在意這些議論。

學院經常會舉辦繪畫比賽，雷諾瓦也積極地參加。真是「臺上一分鐘，臺下十年功」，在羅浮宮學到的知識和早年的畫工基礎發揮了作用，雷諾瓦的畫得到了老師的讚賞，多次獲得很高的評價。看著自己的畫被人們所接受，努力得到了回報，雷諾瓦很高興，但他並沒有驕傲。他參加比賽，並不是為了能夠獲得名次，而是想透過比賽去見識其他同學的畫，吸收好的元素。比賽結束後，學院都會有優秀作品展，雷諾瓦每次都去欣賞那些風格各異的畫。他一直堅信：學習一門外語最好的辦法是到使用這種語言的國家去聽人們說話；同樣，了解繪畫最好的途徑在於看畫。

從那些畫裡他接觸到了各種不同的繪畫理念。雷諾瓦在這些畫前駐足能目不轉睛地看上好長時間。他一邊看著畫一邊在想：「我想要畫什麼樣風格的畫呢？到底什麼是適合我的呢？」

這座巴黎的藝術殿堂接納了很多擁有繪畫天賦的年輕人。學院教育雖然古板但是它畢竟是正規的美術教育，它幫助雷諾瓦在繪畫上更進一步。巴黎皇家美術學院是一個群英薈萃的地方這裡聚集了一大群對藝術、對繪畫有著不同見解的人。與他們交流就是一種學習。能到這樣的學校來求學雷諾瓦並沒有驕傲自大他沒有忘記自己來這裡的初衷他時刻保持著謙虛好學的態度。走在校園裡的每個人都有可能成為影響世界的大畫家。但

是學院的古板和學院派的作風也會讓一些年輕氣盛的青年人感到厭煩。想要提升自己就要另尋出路。

莫逆之交 —— 莫內

　　雷諾瓦一邊在美術學院上課一邊到格萊爾畫室去畫畫。格萊爾畫室不僅是個學畫畫的地方也是一個交朋友的平臺。雷諾瓦是在格萊爾畫室認識莫內的一想起當初與莫內見面的場景雷諾瓦就感慨萬分。

　　那時畫室裡還有另外幾個年輕人他們也是慕名前來向格萊爾拜師學畫的。由於雷諾瓦來的時間恰好與他們錯開很長時間過去了他們還沒見上面。一天雷諾瓦下了班趕到畫室正要進門的時候差點兒把一個人撞倒了。他趕緊道歉可是那人頭也沒回就走了。「真是個傲氣的人！」雷諾瓦心裡想。他走進畫室放好畫板剛想畫畫的時候發現靠窗的地方擺著一幅畫。那幅畫的風格讓他想起了曾經在某個地方看到過的一幅畫。對了！就是在美術學院的畫展上看到的那幅色彩豔麗的畫。早在一次學院舉辦的畫展上雷諾瓦就注意到了幾幅擺在角落裡的畫。這些畫描繪的是自然主題題材是很簡單的花草風景畫面呈現出自然氣息但是用了鮮豔的色彩整個畫面幾乎沒有黑暗的地方黑暗的地方都用了高光來增亮。雷諾瓦仔細地辨認著。畫上的簽名有點潦草在右下方標著一個陌生的名字「克洛德‧莫內」。自己眼前這幅畫的作者和之前看到的那幅畫的作者肯定是同一個人他一

直想認識的那個人。雷諾瓦就去問格萊爾是誰畫了那幅畫格萊
爾瞥了一眼那幅畫淡淡地說：「哦！克洛德‧莫內。他剛才走
出去了。」莫內？原來就是剛才撞到的那個人，雷諾瓦很想和
他聊聊。

> **克洛德‧莫內（1840—1926）**
>
> 　　法國畫家，印象派代表人物和創始人之一。莫內是法
> 國最重要的畫家之一，印象派的理論和實踐大部分都有他
> 的推廣。莫內擅長光與影的實驗與表現技法。

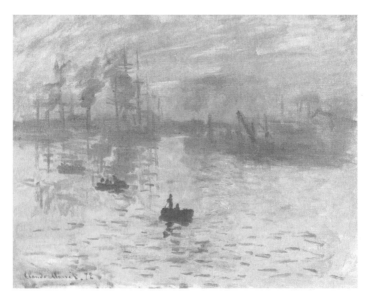

〈印象‧日出〉莫內，1873 年現藏於巴黎蒙馬特博物館

　　第二天去畫室的時候還沒進門就聽到了激烈的爭論聲。他以為發生什麼大事了趕緊走進門去只見格萊爾把幾張畫摔到桌子上生氣地說：「讓你畫素描就老老實實地畫素描！看看這素描畫成了什麼樣子！」那三個學生坐在椅子上很不滿地說：「我可以畫素描但是請不要浪費我們的時間！」格萊爾理都沒理他們就走了。雷諾瓦走過去，把剛才被摔的畫撿起來仔細地看了一下把畫放在他們的面前就回到自己的位置上。「嘿！你憑什麼那麼聽他的話？」其中一個人對雷諾瓦說道。「其實我也不同意老師的教學方法可是他是老師。」雷諾瓦回答。頓時畫室裡一片笑聲那人走到雷諾瓦面前說：「我叫莫內克洛德·莫內很高興和你做朋友。」此時雷諾瓦終於見到了那個叫做「莫內」的人。雷諾瓦是個害羞的人不善於表露自己內心的感情。現在一直想認識的人就站在自己面前，雷諾瓦有點侷促不安手都不知道放在哪個位置好了。那就擁抱吧雷諾瓦很高興地伸出手給了莫內一個擁抱。莫內顯然被雷諾瓦的表現嚇著了一直說：「兄弟！我的朋友你很不錯很不錯！」

　　一個熱情的擁抱，讓兩個原本素不相識的人漸漸成為好朋友，雷諾瓦和莫內成了莫逆之交。

　　雷諾瓦是四歲時來到巴黎的，而莫內生於巴黎，從小在巴黎長大，15 歲就展現了極高的繪畫天賦。天資聰穎的他成了當時小有名氣的漫畫家。莫內是法國最重要的畫家之一。他的名

字與印象派的歷史密切相連，印象派的得名是因為他的一幅畫〈印象‧日出〉。印象派的創始人雖說是馬奈，但真正使其發揚光大的卻是莫內。他對印象派的貢獻比其他任何人都多。這個印象主義運動的領軍人物，堅定不移地踐行著他的「光影」理論。他對光影變化的描繪已到了出神入化的境界。我們熟悉的莫內的畫作除了〈印象‧日出〉還有他晚年時候畫的很多睡蓮圖。43 歲的莫內到巴黎郊外的吉維尼村定居在那裡他建造了大型人工池塘還在池塘周圍種植了各種垂柳和花卉在池塘裡則種植了大量睡蓮形成一個水上花園。莫內畫了近百幅關於這個水上花園中睡蓮的作品。他在創作的時候不僅是描摹而且是把春天俘獲到了畫裡。淺淡的綠和深邃幽藍的水金液一般的陽光呈現出了廣闊的天空。在隨風變幻莫測的池水中在漫天金色陽光的照耀下濃豔的睡蓮處處盛開。

歐仁‧布丹

　　法國 19 世紀風景畫家，曾跟米勒和特魯瓦永學畫。布丹出身於水手之家，父親是領航人，從小就將大海的印象深深烙在布丹童年記憶之中。這也是布丹喜愛描繪港口及大海情景畫作的原因所在。布丹終其一生熱愛著法國西部海岸的景緻，因為那裡是他的家鄉諾曼第。他的作品於 1857 年第一次展出。他被稱作「印象派之父」，是莫內的啟蒙老師。主要作品有〈特魯維爾海濱浴場〉、〈翁費勒爾的堤岸和燈塔〉等。

　　莫內對光影的認識，是因為他的老師歐仁‧布丹。1858 年莫內認識了法國風景畫家歐仁‧布丹並拜他為師效仿老師到室外作畫。歐仁‧布丹教育莫內時說：「當場直接畫下來的任何東西往往有一種你不可能在畫室裡找到的力量和用筆的生動性。」莫內牢牢記住了布丹的話而且也把老師教給他的東西傳給了好友雷諾瓦。

　　在格萊爾畫室裡莫內就經常說：「我的朋友們我們一起到廣闊的田野去畫畫吧！不要待在這個乏味的、黑暗的屋子裡了。」雷諾瓦和其他朋友也常常和莫內一起去巴黎郊外的巴比松森林寫生。莫內對室外作畫總是很積極一到了郊外他就興奮得不得了拉著雷諾瓦的手說：「我的朋友我告訴你我最想在最容易消逝的效果前表達我對它的印象。」雷諾瓦同意莫內的話他甚至比莫內更喜歡大自然。他對這裡的景色也滿意極了。這裡漫山遍野的薰衣草如同陽光下跳躍的靈魂讓人不禁沉醉於這純粹的浪漫中。風聲、鳥聲、流水聲……一切都是那麼迷人。不過喜歡歸喜歡，雷諾瓦並沒有像莫內那樣對室外作畫那麼瘋狂。雷諾瓦對莫內說：「一幅畫畢竟要放在室內欣賞的除了室外的創作活動外總有一些工作要在畫室內進行。你應該離開那使人如痴如醉的真實光線，在較為弱的室內光線下消化你的形象。你到外面畫畫，回到畫室也畫，最後你的作品就開始像個樣子了。」看著雷諾瓦一臉嚴肅的表情，莫內拍著他的肩膀說：

「我也同意你的話，但是我很喜歡這樣畫畫的感覺。」莫內並沒有因為雷諾瓦的話而掃興，他很慎重地看待他朋友的意見。這些藝術問題上的交流從來沒有停止過，甚至有時候他們吵得面紅耳赤。莫內是個大膽的人，別說是朋友了，就連老師格萊爾的話他也會當面表示反對。剛開始的時候，莫內大膽激進的處事方式把雷諾瓦嚇了一大跳。在格萊爾畫室學畫的時候，莫內一遇到他不同意的觀點就「刷」地站起來向格萊爾表示自己的不滿。雷諾瓦悄悄問他：「你怎麼這麼氣勢洶洶地說了你的想法呢？」他說：「我的朋友！如果年輕時不大膽以後你要做什麼？」啊，還真是個直接的人啊！雷諾瓦更喜歡莫內這個朋友了。

除了在畫室，他們也經常到咖啡館去討論問題，巴黎的咖啡館是一個充滿著藝術氣息的地方。法國大文豪巴爾扎克曾寫道：「咖啡館的櫃檯就是民眾的議會。」咖啡館給雷諾瓦這群對繪畫富有個性追求的人，提供了一個浪漫的交流場所。在眾多咖啡館中，他們最常去的就是蓋爾波瓦咖啡館，因此他們被戲稱為「蓋爾波瓦畫派」。在蓋爾波瓦咖啡館的一個角落裡，空氣中瀰漫著咖啡的香氣，氣味濃郁得讓人沉醉；桌上的煤油燈散發著迷濛的昏黃情調。他們圍坐在小桌邊上饒有興致地談論著有關藝術的話題。

咖啡在他們的手裡冒著裊裊的熱氣，昏黃的燈光則在他們每一個人的臉上製造著明明暗暗的色澤，渲染著他們激動、平

靜甚至沮喪的神情。低緩、抒情的音樂在人群中，像輕柔的風一樣。一個詩人曾經寫過這樣一首詩來描述他們：

幾個頭顱
在煤油燈下晃動
影子被光線拉得很長
畫布上也有影子
那是思想在跳躍
美的世界裡
什麼是終極
唯有光影的世界裡才能捕捉的像
一行灰白樓房深處
掌燈時分的蓋爾波瓦咖啡館

雷諾瓦不善言辭他安靜地坐在一旁聽著他的朋友高談闊論。偶爾他也會問莫內幾個問題。說到他贊同的地方雷諾瓦緊抿的嘴唇會露出一絲會心的笑意。朋友巴齊耶是有錢人的兒子，但巴齊耶並沒有對雷諾瓦和莫內表現出什麼傲慢之處。他端著咖啡杯站在人群邊上，仔細地聽著別人說著什麼並發表自己的見解。莫內回憶說：「這些討論使我們的智慧敏銳、思維開拓、精神振奮。」在莫內看來與雷諾瓦結交是件舒服的事。莫內曾說：「雷諾瓦有些神經質，他謙虛、貧窮、活潑常常有一種不可抑制的快樂感，他對嚴肅的理論問題完全不關心。」

蓋爾波瓦咖啡館

坐落於巴提約爾大街上，當時位於馬奈畫室旁，是印象派誕生的第一座搖籃。

弗雷德里克‧巴齊耶（1841—1870）

曾在格萊爾畫室學習，在那裡結識了同學莫內、雷諾瓦和西斯萊，他們組成了「四好友集團」，經常走出畫室到大自然中去寫生。巴齊耶成了比他大一歲的莫內的最親密的朋友和崇拜者。直至他在 1870 年 11 月普法戰爭的戰鬥中過早地逝世為止。

受到莫內的影響雷諾瓦也專注於光影的描繪。作為朋友兩人也會相互指出對方的缺點共同改正，他們的繪畫技藝都得到了很大的提高。兩人一起去巴黎郊外的蛙塘去寫生，蛙塘附近開著一家飯店，莫內經常光顧那家飯店。莫內帶著雷諾瓦到了蛙塘，兩人喝了一點酒有點醉了。他們走出小飯店看到柳樹倒映在波光粼粼的蛙塘上，搖搖曳曳靈感頓時湧上心頭，兩個人都很有默契地趕緊支好畫架，展開畫紙並排作畫。沒過多久兩幅〈蛙塘〉就呈現在眾人面前。大家看著這兩幅畫議論紛紛。「你看兩幅畫畫得好像啊！要不是親眼所見還真分不出來呢！」「不對！是很像可是還是不一樣啊！你看雷諾瓦的畫畫得亮好多，莫內的暗一點。」「不對！依我看雷諾瓦的畫洋溢著溫柔的詩意，而莫內的筆觸比較肯定。雷諾瓦畫中的景物密集給人

一種親切感，你們看看那些粉紅色與淺紫色散發出一種溫柔的女性氣息。」大家感覺得出兩幅畫的不同卻又說不準，都期待著雷諾瓦和莫內自己的解釋。雷諾瓦和莫內笑了笑攤開雙手「我們也說不出來可能是因為我們都醉了吧！大家自己感覺吧！」有時候，敏銳的藝術家也解釋不清楚感覺這東西，只有身臨其境才能觸摸到它的特別之處，這大概就是藝術的奧妙吧！

　　經歷了這次蛙塘作畫，雷諾瓦也感覺到自己深深地受到了莫內光影理論的影響。原來光影這麼令人著迷。漸漸地雷諾瓦加入到了印象主義運動中來。他和莫內一起參加了三次印象派的畫展。透過這三次印象派畫展，莫內和雷諾瓦走上了「並肩作戰」的相同陣線。他們一起抵抗那些不理解、不支持他們畫派的人和政府的壓力，使得印象派走上了 20 世紀法國繪畫藝術的頂端。

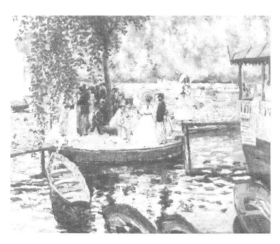

〈青蛙塘〉雷諾瓦

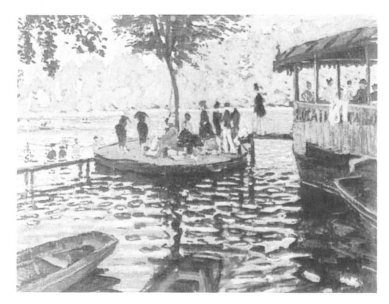

〈蛙塘〉莫內 1869 年

　　雷諾瓦和莫內還在一起住了很長一段時間。普法戰爭期間
雷諾瓦被迫去參軍和莫內分開了。等到戰爭一結束他便去找莫
內。兩人相依為命共享畫室一起賣畫，共同負擔模特兒的薪資
和生活費。每個月的食物就是一袋菜豆，有時候菜豆吃完了就
吃一點小扁豆，偶爾也會改善一下伙食。莫內是個善於交際的
人，他外出赴宴都會帶上雷諾瓦兩個人可以痛飲上好的紅葡萄
酒吃美味的火雞肉。

　　雖然生活艱辛，可是雷諾瓦覺得那段日子是他一生中最快樂
的時光。雷諾瓦結婚後在莫內最困難的時候常接濟他一家。莫內

在給巴齊耶的信中說：「雷諾瓦正從他的家裡拿來麵包給我們以免我們挨餓。一個星期沒有麵包、爐火、燈光……這是可怕的。」

晚年的莫內患了白內障原本眼裡多姿多彩的世界變得灰暗模糊，但是他的記憶仍然絢爛。他不會忘記雷諾瓦給他的第一個擁抱，不會忘記雷諾瓦那不可抑制的快樂。與雷諾瓦的友誼一直陪伴著他戰勝疾病與孤苦。

雷諾瓦一生畫了很多幅肖像畫其中有兩幅是莫內的肖像畫：〈閱讀中的莫內〉和〈在吉維尼家中庭院作畫的莫內〉畫上的莫內親切、自然、專注。這就是雷諾瓦心中的莫內，這就是一個老朋友對莫內的真切描繪！一筆一畫都流露出雷諾瓦對莫內真誠的情誼。莫內是雷諾瓦一生的好朋友，他們相互結下了深厚的友誼。雷諾瓦去世後，莫內在寫給朋友的信中毫不隱藏地表達了自己的悲痛之情，他在信中說：「雷諾瓦的死給了我很大的打擊。隨他而去的是我生命的一部分，是我年輕時的奮鬥的熱情。這真的讓我很難受。如今這個團體就只剩下我一個人了。」雷諾瓦對莫內也懷著感激之情，他一直覺得莫內是一個催人奮進的朋友。他說：「我從來不是鬥士而我的老友莫內卻是。許多次若不是他拉我一把，我可能會打退堂鼓。」這些真情流露多麼令人感動啊！兩位藝術家之間深厚的友誼不是一朝一夕形成的是他們在一起經歷了很多難忘的時刻後而形成的，是什麼讓這兩個人能擁有這份情誼呢？應該是他們兩個人真誠的心吧！

與塞尚的友誼

　　格萊爾畫室真是一個造就偉大友誼的搖籃。雷諾瓦在這裡還結識了另外一位好友保羅‧塞尚。他們兩個人都是格萊爾的學生。

　　那天雷諾瓦獨自坐在畫室裡，看見一個人昂首闊步走進教室不小心被椅子絆倒了，雷諾瓦趕緊跑過去扶他。只見那人「噌」地就站起來立刻恢復了他的紳士姿態。雷諾瓦和他相互淺淺地問候了一下：「您好！」「您好！」沒有握手也沒有擁抱，接下來令人奇怪的是：這兩個人幾乎不說話。在後來的日子裡，畫室有時候只有他們兩個人，他們在一起畫了幾個小時，彼此卻從來不說一句話。他們是在和對方較勁嗎？其實他們兩個人都很尊敬對方，塞尚身上擁有藝術家高尚的自傲和偉大的謙遜，這點讓雷諾瓦很佩服。這個自傲的塞尚，就是後來的保羅‧塞尚，法國著名畫家後期印象派的主將，從 19 世紀末便被推崇為「新藝術之父」。作為現代藝術的先驅，他很注重對藝術形式的追求，這對西方現代主義美術的產生和發展具有深遠的影響，故被人稱為「西方現代繪畫之父」。

〈蘋果和橘子〉塞尚

　　塞尚的自傲可不是一般的傲。那天他一臉氣憤地跑到雷諾瓦面前平時很少聊天的兩個人便聊上了。塞尚氣洶洶地說：「怎麼會有如此沒有自知之明的人呢？竟然站在我的身邊唱歌還走音了！」雷諾瓦一頭霧水仔細一問才知道，原來是一個暴發戶在做禱告的時候，故意站在塞尚身邊唱歌還唱走音了。怪不得塞尚這麼生氣呢！原來是碰上了一個一樣自傲的人啊！雷諾瓦哈哈大笑對塞尚說：「我的朋友，你要知道所有的基督徒都是兄弟啊！」「哼！那個人竟然還向我顯示他對藝術的愛好，說在客廳裡掛了一幅裴斯那爾的畫。」塞尚一點兒也沒有消氣。雷諾瓦拍拍他的肩膀故意逗他說：「他完全有自由喜歡藝術啊！

你們說不定還會在天堂遇見呢！哈哈！」

「不！」塞尚脫口而出，「在天堂裡人人都會知道我是塞尚我是和他們不同的！」

雷諾瓦很理解塞尚的自傲並深深地同情他。這個自傲的人直到 60 歲還沒有獲得成功，他與雷諾瓦一起參加了印象派的畫展。在 1874 年和 1877 年的畫展上，塞尚得到的是大眾的奚落和嘲笑，他的〈現代奧林匹亞〉被馬奈嘲諷地評價為「齷齪骯髒的畫」；他的〈穿紅背心的男孩〉在展覽的時候被參觀者憤怒地吐了一口痰。這些侮辱並沒有打擊塞尚的創作積極性，他畫了一幅〈蘋果和橘子〉並拿著這幅畫去找雷諾瓦指著這幅畫對他說：「我想我只要用一個蘋果，就能讓整個巴黎驚嘆。」雷諾瓦聽了只是笑了笑說：「老兄我的朋友努力吧！」在 1885年到 1895 年這十年時間裡，塞尚以前所未有的平靜心態堅持作畫、到各地去旅遊寫生，最終獲得了成功聲名鵲起。莫內和雷諾瓦商議了一下，由莫內出錢花了 800 法郎買下了塞尚的〈村莊之路〉。好朋友沃拉爾也在與雷諾瓦等人商量後，一起為塞尚舉辦了一次畫展展出了他的 150 幅作品。

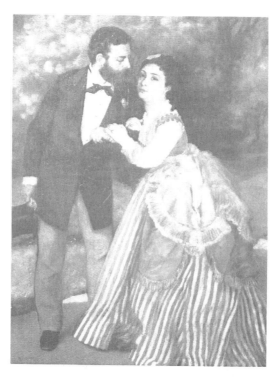

〈西斯萊夫婦畫像〉1868 年 現藏於科隆瓦拉夫理查茲博物館

　　為了幫助塞尚，平時悶聲不響的雷諾瓦學會了用計，但塞尚的父親不支持兒子的藝術之路。為了獲得父親的肯定，塞尚很希望自己的畫得到認可，哪怕是一句簡單的好評。肖凱買了他的第一幅畫，但是沒敢帶回家去，他怕畫不被家人認可尤其是他的夫人，她曾經把他買回來的一幅畫扔了出去。雷諾瓦得知此事，趕緊和他聯繫在信中說：「我已為你想出一個好辦

法。」塞尚就照著雷諾瓦的辦法，先把畫放在雷諾瓦家裡。然後雷諾瓦每天都到肖凱家去，在肖凱夫人面前稱讚塞尚的畫。肖凱夫人很不理解雷諾瓦，她疑惑地問：「親愛的雷諾瓦您真的崇拜塞尚的畫？」「我就有一幅在家裡呢！」雷諾瓦高興地答道「那畫簡直美極了雖然有缺點不過是個好東西值得收藏。我在等它升值呢！」肖凱夫人一看雷諾瓦一臉期待的表情信以為真就說：「那好吧你明天把它帶過來吧！我先看看是什麼樣子。」

等到第二天，雷諾瓦把畫帶了過來，雷諾瓦並不著急把它給肖凱夫人，而是擺在客廳裡，細細地端詳，一邊看一邊給她解釋自己是多麼喜歡這幅畫。「親愛的夫人，我是多麼喜歡這幅畫啊，您難道就沒有一點點對它的喜愛嗎？」

聽完雷諾瓦的解釋後，肖凱夫人如獲至寶，央求雷諾瓦把這幅畫賣給她。這時，雷諾瓦道出了實情，還說：「夫人，就當作您什麼也不知情，這樣您會讓肖凱先生高興的。」終於，塞尚的畫得以進入肖凱家。

塞尚是個嚴謹的人，對作畫一絲不苟，雷諾瓦曾經感慨地說：「塞尚是那樣一心一意地獻身於風景、肖像和靜物等各個主題，世界上的藝術家很少有人能比得上他對藝術史的貢獻了。」塞尚在 1902 年 7 月寫給加斯凱的信中說：「我瞧不起所有在世的畫家，除了莫內和雷諾瓦。」這是自傲的塞尚給出的最高評價了。

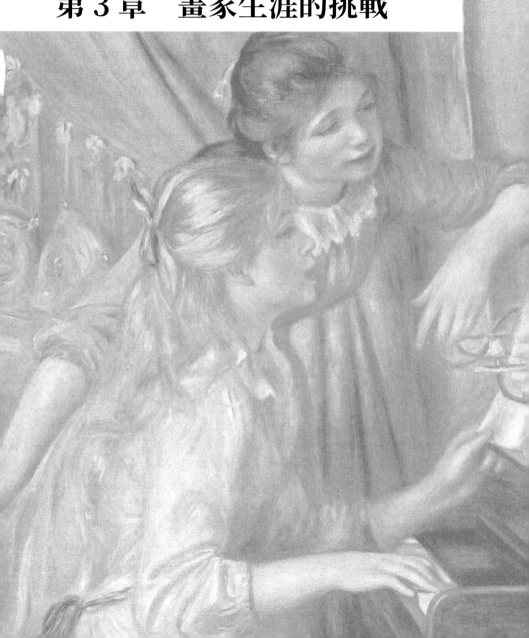

第 3 章　畫家生涯的挑戰

初期沙龍展

從 1864 年起，雷諾瓦迎來了繪畫生涯中的一系列挑戰，他開始參加巴黎沙龍畫展。

1864 年，在得知政府準備舉辦官方沙龍展的消息後，雷諾瓦和朋友們就商量著參加沙龍展的計劃。施展才華的機會終於來了，學了幾年的畫，儘管也得到了老師和同學的好評，但是還沒有參加過這麼正式的沙龍展，要是入選，說不定就能一夜成名，到時候自己的畫就眾人皆知了。想到這裡，雷諾瓦有點激動了。

「沙龍」一詞最早源於義大利語單字，原意指的是裝點有美術品的屋子。17 世紀「沙龍」一詞進入法國，最初為羅浮宮畫廊的名稱，指一種在欣賞美術結晶的同時，談論藝術、玩紙牌和聊天的場合。每年巴黎舉辦的官方沙龍展中，都會選出一些藝術家並給他們頒發證書和獎章。學院沙龍是政府對藝術的一種仲裁，左拉說：「沙龍是政府的藝術品貨棧。藝術家們每年在這裡展示數千幅的作品。被沙龍認可，即意味著在專業領域的成功，畫價以及知名度會隨之攀升。一旦被沙龍評審團拒絕，那麼畫家的生涯將會一片黑暗。直到 1880 年，沙龍一直就是傳統繪畫與現代主義繪畫角逐的戰場。」安格爾也說：「沙龍窒息和腐化了人們對偉大和美麗的東西的感受。」沙龍在一方面禁錮了藝術家的思想，另一方面也為藝術家提供了施展才華的平台。

在批評與肯定的浪潮中，要不要參加沙龍展呢？能夠入選沙龍展是每個畫家的期望，雷諾瓦也不例外。

可是參展需要一幅像樣的作品呀，要拿什麼參展呢？這下可把雷諾瓦難住了。他回去翻看了自己這麼久以來畫的畫，想從裡面選出一幅，可選來選去，就是找不到一幅稱心的，朋友就建議他新畫一幅拿去參展。事情到了這一步也只能這樣了。眼看著送畫稿的截至日期就要到了，可是自己的新作還沒有頭緒，雷諾瓦心裡很著急，心情煩悶，他決定先平復一下心情再畫，也許那樣效果會好一點。書桌上剛好有一本破了皮的雨果的《巴黎聖母院》，這書擺在那裡也很久了，灰塵都積上了。看著書中的故事，雷諾瓦煩悶的心情也隨著故事情節的深入而得到暫時的釋放。雷諾瓦為愛斯梅達這個吉普賽女郎的遭遇嘆息，這樣一個純潔、美麗、善良的「綠寶石」少女為何要被無情的命運女神捉弄，愛上了不該愛的人呢？第二天，雷諾瓦把看書的體會和朋友說了，朋友開玩笑地說：「既然你這麼同情她，那就為她畫一幅畫吧！」「對啊，我為什麼不畫她呢？」

雷諾瓦恍然大悟，告別了朋友，趕緊回家作畫。可是精心準備的〈愛斯梅達〉並沒有入選沙龍展，雷諾瓦很失望，有點氣餒了。他拿著〈愛斯梅達〉去找莫內傾訴，莫內看了他的畫後對他說：「你這都畫了什麼呀！這是你自己的畫嗎？你想要的效果就是這樣嗎？依我看倒像是德拉克羅瓦的壞手筆！」雷

諾瓦頓時就懵了，莫內的話點到了他的要害。原來自己一直都
是按照別人的風格來畫的，這樣的缺點對一個畫家來說是致命
的。他拿過畫，一把把它給撕了。他要重新再畫！

　　上帝也是偏愛努力奮鬥的人的。在 1865 年的沙龍展中，雷
諾瓦有兩幅畫得以入選，其中一幅是好友西斯萊的父親的肖像
畫。這幅深色調的肖像畫並沒有得到參觀者的讚賞，大家彷彿
忽略了它一樣。人們的漠視並沒有讓雷諾瓦心灰意冷，他說：
「我還要再畫！」雷諾瓦相信自己的能力，他的胸中滿是一腔作
畫的熱情。

　　為了準備 1866 年的沙龍展，雷諾瓦約上西斯萊和朱爾‧勒
克爾一同到巴黎郊外的馬洛特村去寫生。他們路過一家小旅
館，三個人就想進去喝點酒暖和暖和。剛進門，店主安東尼和
太太就迎上來招呼他們。他們發現飯廳的牆壁很特別，到處都
是漫畫式的塗鴉，想必這也是畫家們的傑作。飯桌上，朱爾問
雷諾瓦：「明年的沙龍展，你還要參加嗎？」「當然，」雷諾
瓦喝了一口酒，「我想畫一幅寫實的畫。」「嗯！這個想法不
錯。」西斯萊點了點頭。

　　《巴黎聖母院》（創作於 1831 年）是雨果第一部大型浪漫
主義小說。它以曲折離奇和對比的手法寫了一個發生在 15 世紀
法國的故事：巴黎聖母院的副主教克洛德道貌岸然、蛇蠍心腸，
先愛後恨、由愛生恨，迫害吉普賽女郎愛斯梅達。然而面目醜

陋、心地善良，但被克洛德利用的敲鐘人加西莫多卻捨身救了女郎。小說揭露了宗教的虛偽，以悲劇的結局宣告了禁慾主義的破產，歌頌了下層勞動人民善良、友愛、捨己為人的可貴品質，充分反映了雨果的人道主義思想。

　　這回他的題材是那天在小旅館的場景，那些塗鴉吸引了他。他以那面畫滿塗鴉的牆為背景，不加任何雕琢修飾地再現了當日喝酒的場景，整個畫面充滿溫馨。雷諾瓦把這幅〈安東尼太太的酒館〉和其他一些畫一同送去參展後，開始焦急地等待結果。好友朱爾等不及了，他親自跑到展覽處出口去問評審員。恰好，評審委員柯羅和杜比尼走出來，杜比尼遺憾地對朱爾說：「抱歉，先生！您朋友的畫落選了。我們都認為〈安東尼太太的酒館〉可以入選，要求選入此畫，我們已經盡力了，可是評審團中只有 6 位評審委員支持他，他的畫還是無法被接受。」聽說評審團中出現分歧，朱爾和雷諾瓦就要求他們再次審定。最後，雷諾瓦也沒想到這幅自己並不重視的畫竟然入選了。沒過多久，雷諾瓦選送的其他畫就被官方沙龍展退件了。面對失敗，雷諾瓦沒有抱怨，相反的，他倒是為能夠得到柯羅和杜比尼的肯定而高興。

〈安東尼太太的酒館〉1866 年 現藏於斯德哥爾摩國立博物館

　　打擊連續不斷，1867 年的沙龍展，雷諾瓦的〈狩獵女神黛安娜〉落選。得不到官方認可的他也變得貧困潦倒。

　　在好友巴齊耶等人的鼓勵下，雷諾瓦打起精神，繪畫的熱情又重新燃燒起來。1868 年的沙龍展，雷諾瓦的〈撐洋傘的莉絲〉得以入選，他也因為這幅「滿溢著才華、熱力與希望」的畫被稱為「天才青年」。接下來的 1869 年，〈夏天〉入選，1870 年〈浴女〉和〈宮女〉入選。

　　〈宮女〉這幅畫描繪的是一位阿拉伯女子，她手腳攤開，躺臥在地，華麗的衣服貼在身上，姿態撩人。雷諾瓦往往鍾情

於將法國女性作為自己創作的對象，而這位阿拉伯女子不同於雷諾瓦畫作中的其他女性，她顯然不是雷諾瓦心中理想的女性形象。這一點從繪畫本身也可窺得一二：這幅畫透露出畫家深受誘惑又深感不屑的複雜情感。這個女人挑逗的眼神，看起來危險又充滿魅力。但同時，這個女人的皮膚幾乎是病態的黃色，顯得有些營養不良。這是一個矛盾的人物形象，不符合雷諾瓦心中女性美的標準。當雷諾瓦把目光投向阿拉伯文化時，他就鎖定了把阿拉伯婦女作為創作對象。他幻想著在阿爾及利亞有一群神祕的後宮女子正等著向他展示新一類的女性，一類他能夠透過藝術作品研究和征服的女性。但在阿爾及利亞真正迎接他的並不是他所幻想的那樣。雷諾瓦對待這種文化衝擊的態度，從他日後在阿爾及利亞的旅行中所創作的作品裡便一目瞭然。

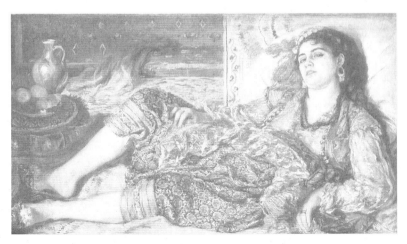

〈宮女〉1870 年 現藏於華盛頓國立美術館

　　雷華德在〈印象派繪畫史〉中對當時法國官方的繪畫體制有著精彩的描述，他說：「就是這個作為法蘭西學院一個部門的美術院專制地統治著法國藝壇。巴黎美術學校的教授及法蘭西學院駐羅馬專員都是從它的成員中選出來的，那就是說他們是被委託教育下一代藝術家的。同時美術學院又控制著沙龍的入選評審委員會和獎賞評審委員會，這樣就使他們有權力把一些不符合他們要求的藝術家排斥於展覽會之外。透過它對美術監督的影響，美術院也參與決定給美術館或為國王私人珍藏收購哪些繪畫，同樣也參與決定壁上裝飾的訂貨。在執行所有這些決定時，美術院自然會偏愛那些最容易被馴服的學生，這樣，這些學生也就憑藉其獲得的獎章與獎品為一般人所喜歡了。」雷諾瓦發現：官方沙龍展喜好的不過是那些風格保守的作品，那些自發性的作品得不到他們的好評。儘管這樣，連續的成功仍恢復了雷諾瓦的自信心，他十年的努力終於獲得了肯定，他成為了眾人談論的畫家。

　　八年的官方沙龍展，使雷諾瓦飽嘗了繪畫道路上的酸甜苦辣，這麼多年的參展經歷慢慢打磨出屬於雷諾瓦自己的繪畫風格。自我新天地的建立，是繼承和創新的結果。雷諾瓦從一開始效仿大師的風格到後來自立門戶，一步一步，走得雖艱辛，但卻很踏實。

追隨庫爾貝

　　每一個剛剛步入畫壇的畫家都會經歷一段追隨大師的日子。雷諾瓦也不例外，他曾痴迷於庫爾貝，並追隨於他。

　　雷諾瓦剛開始步入畫壇的時候，就聽說了初露頭角的庫爾貝，對他很敬佩。居斯塔夫・庫爾貝是法國著名畫家，現實主義繪畫的開創者。1819 年出生於法國的奧爾南，自幼天資聰穎、相貌出眾，既高傲自大、自命不凡，又熱情奔放、慷慨大方。從中學時代起就成為同齡朋友們心悅誠服的領袖人物。1841 年，父親送他到巴黎念大學，要他學習法律，但他卻立志做一名畫家，在皇家美術學院和貝桑松美術學院學習。23 歲時就已確立了自己的繪畫風格，傾向於寫實主義，看重的是視覺的直接感受。庫爾貝一生作品很多。「沒有庫爾貝，就沒有馬奈；沒有馬奈，就沒有印象主義。」這是法國評論界流傳的名言。任何成功的背後都有一段辛酸歷程，庫爾貝的每一幅畫幾乎都受到了批評家的嘲諷。1846 年，庫爾貝創作了一幅自己吸著菸斗的自畫像〈抽菸斗的人〉，法國評論家嘲笑他，說：「他美滋滋地在自己的畫中畫著自己，並且為自己的作品而陶醉到得意忘形。」1853 年庫爾貝創作了一幅〈浴女〉，入選這一年的沙龍展。正當庫爾貝陶醉於自己的成功時，巨大的打擊襲來。法國皇帝拿破崙三世來參觀沙龍展，當他看到這幅畫時，立刻讓隨從把馬鞭拿來，狠狠地抽打了這幅畫，憤怒地說：「下流！粗

俗！」隨後，評論界對庫爾貝的挖苦和譏諷如潮湧而至，庫爾貝
每天都能聽到別人對他的嘲笑。激進的批評者們竟然聯合起來，
把他的畫展圍住，高喊「打倒庫爾貝」！然而，堅持個性的庫爾
貝沒有被嚇倒，有時候他覺得批評家的評論幾乎是正確的。他自
己的個性就是我行我素、天生自信、好鬥而又隨和。他堅持著繪
畫中的現實主義，不喜歡古典主義的「裝腔作勢」，反對浪漫主
義的「無病呻吟」。他善於捕捉生活中平凡的美，他的眼睛看得
到樸實的光線。他深深地影響著印象派年輕的畫家們。

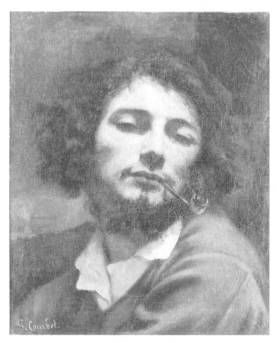

〈抽菸斗的人〉1846 年 庫爾貝自畫像

〈巴黎女人與鸚鵡〉庫爾貝

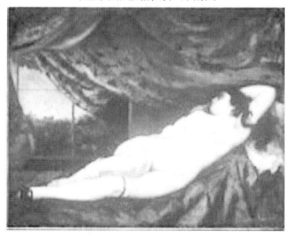

〈躺著的裸女〉庫爾貝

　　雷諾瓦追隨庫爾貝，但並沒有繼承了庫爾貝的自傲和我行我素。最初學習庫爾貝的風格，是從他的著色和新技巧開始的。他模仿庫爾貝的風格，創作了很多幅畫，如〈安東尼太太

的酒館〉、〈浴女〉等。這些畫畫面黑暗，樸素地反映了現實生活中的現象，不加任何美化雕琢，具有明顯的庫爾貝風格。在參觀庫爾貝畫展的時候，雷諾瓦深深地被庫爾貝的現實主義風格震撼了。一向對嚴肅問題不發表議論的雷諾瓦，首次公開表示支持庫爾貝的反傳統精神。

除此之外，他還發現庫爾貝上色時使用了小刀，而不是筆。這種技法真的是太奇特了，雷諾瓦從來沒有想到過要用小刀來上色。「我何不試試看呢？也許效果不錯呢！」

雷諾瓦突然產生了這個念頭。那次和朱爾・勒克爾去郊外的時候，雷諾瓦答應了朱爾，畫一幅畫送給他，正好，他可以試試新技巧。他找來了一把輕巧有彈力的小刀，蘸上顏料輕輕地刮。這一次嘗試，手法不嫻熟，畢竟自己是第一次使用新技巧，對握小刀的力度把握得不準確，連續畫了好多遍，都把畫紙給刮破了。他有些洩氣了，但雷諾瓦是個不服輸的人，他仍然堅持著。一遍不行就畫兩遍、三遍，他費了好大的勁，終於完成了。雷諾瓦給這幅畫取名〈朱爾・勒克爾和愛犬〉。畫完之後，雷諾瓦仔細地看了看他的作品，「嗯！新技巧的效果還是很不錯的，整個畫面立體感強多了」。他對自己的這次嘗試是比較滿意的。他送這幅畫給朱爾的時候，還特地向朱爾說明了這種新技巧。有了第一次的成功，雷諾瓦心裡就有了底。他用同樣的方式畫了一幅母親的肖像畫。

　　看著雷諾瓦對庫爾貝這麼痴迷，莫內也為他擔心，勸他說：「庫爾貝的個性太強了，你也應該有你自己的方式。」

　　雷諾瓦也明白模仿大師的風格並不是自己想要的，但是自己太熟悉庫爾貝的畫了，不知不覺就會受到他的影響。他對莫內說：「我的朋友，你說得對！我崇拜大師，但我應該有屬於自己的風格。我自己心裡有數，我會有我自己的風格的。」

　　普法戰爭期間，雷諾瓦當了兵，暫時不能繼續畫畫了。身處軍營的雷諾瓦沒有了庫爾貝的消息。兵役一結束，他就去打聽庫爾貝的消息。原來他所崇拜的庫爾貝加入到了狂熱的巴黎公社浪潮中，擔任巴黎公社藝術家協會主席，試圖用藝術來引領人們加入革命行列。革命失敗後，庫爾貝遭到了反動政府的迫害，身陷囹圄，雷諾瓦積極地營救被捕的庫爾貝。庫爾貝被政府流放到很多地方。1877 年 12 月 31 日，貧病交加的庫爾貝在瑞士逝世。

　　庫爾貝是雷諾瓦繪畫之路上的一個重要的老師。庫爾貝的現實主義風格點醒了雷諾瓦，讓他從青年人的理想主義和浪漫主義中清醒。從庫爾貝的畫中，雷諾瓦認識到了社會現實的一面，這些認識對雷諾瓦日後的創作產生了雙重影響。一方面，他受到現實主義的影響，描繪巴黎人的生活時更真切；另一方面，現實主義讓他看到了社會令人心痛的一面，他就注重描繪美好的事物，讓人看了心情愉悅。

走自己的路

　　在雷諾瓦漫長的一生中，曾追隨過或多或少符合他藝術氣質的各種不同的風格流派，有時甚至脫離了良好的趣味，但他總是能夠重新游出水面。依靠他那取之不竭的創作靈感，不僅使他善於避開錯誤，而且還能夠使他從這些流派當中吸取某種同樣的藝術的東西，這一點是極其重要的。在藝術的世界裡，模仿只是一時之計，要想立足於畫壇，需要有自己獨特的藝術個性。

　　「畫是用來裝飾牆壁的，因此色調應該是豐富多彩的。我認為一幅畫應該是可愛的、歡樂的、美麗的。生活中醜陋的東西已經夠多了，我們不該再雪上加霜。我喜歡那種能讓我漫步其中去撫摸小貓的畫作。」雷諾瓦對繪畫的看法就是這麼明確、獨特。

　　萬事開頭難，雷諾瓦剛步入畫壇的時候，對這一藝術領域還不太熟悉。他以為憑著自己過硬的繪畫功底就可以在畫壇立足，可是畫壇裡是一山更比一山高。雷諾瓦在繪畫這條路上艱辛地摸索著。朋友們能給他的也只能是建議，不能幫他決定該走哪條路，這該怎麼辦呢？雷諾瓦嘴上雖沒有說什麼，但心裡卻很著急。畫壇裡的幾位大師，像庫爾貝、安格爾、德拉克羅瓦，他們都是繪畫上的前輩。雷諾瓦追隨庫爾貝，模仿他的現實主義風格。對安格爾呢？雷諾瓦記得他說的那句話「畫線

條，年輕人，多畫線條，不管是根據記憶還是寫生，只要這樣做你就會成為一個好畫家」，因此雷諾瓦在筆法上也注重對線條的處理，甚至更細膩。浪漫派巨匠德拉克羅瓦的流動而具有詩意的風格、充滿熱情的表現手法、色彩的鮮明度，都使雷諾瓦激奮、傾心。當年在羅浮宮看畫的時候，雷諾瓦就驚嘆於那幅〈阿爾及爾的女人〉的神祕色彩，他喜歡那神祕的色彩。後來，他按照這樣的色彩處理創作了一幅〈阿爾及利亞風格的巴黎女郎〉。

　　幾位大師的風格深深地影響了雷諾瓦，但是模仿是一條不歸路。評論界對這幾位大師的畫作有很多的議論。在這些批評浪潮中，雷諾瓦也發現了他們的缺點。庫爾貝的現實主義看重的是視覺的直接感受，他的固有的顏色觀念是錯的，自然景觀的色調都會隨著光線的變化而改變，暗部絕不僅是黑色的，庫爾貝畫得還不夠亮。安格爾「色彩是虛構的，線條萬歲」的激烈宣言就暴露了他的線條主義缺陷：太過於嚴謹，色彩太單純。而德拉克羅瓦的浪漫主義也太過於虛幻。

　　面對這些風格各異的，甚至是相互排斥的美術派別，雷諾瓦慢慢地產生了懷疑。他和莫內等人討論，希望能從朋友那裡汲取一點經驗。莫內他們和雷諾瓦一樣對大師的美術主義產生懷疑。於是，雷諾瓦、莫內、巴齊耶、西斯萊等幾個人決定走出一條屬於自己的路。

　　自從撕了〈愛斯梅達〉，雷諾瓦就渴望著能畫出屬於自己風格的畫。他重新思考、探索什麼是藝術，什麼是美。那天在蓋爾波瓦咖啡館，在那昏暗的燈光下，平常不太愛說話的雷諾瓦突然發表了一番令眾人瞠目結舌的宣言。他說：「朋友們！我想明白了一點。藝術的法規無非就是三個字：『不規則』。最少『想像』的藝術家才是最偉大的藝術家。」朋友們不明白他為什麼說這樣的話，不過倒是蠻有意思的，以為他受什麼刺激了。只見他拿起桌上的橘子，轉了一圈，說：「地球不是圓的，橘子也不是圓的。橘子沒有哪一瓣的形狀和其他一瓣完全一樣。你若把橘子一瓣一瓣分開，每瓣橘子籽有多有少，而且籽與籽也不相像。還有樹葉，同一種樹的成千上萬片樹葉中，沒有哪一片會和另一片完全一樣。」接著，他又站起來，快步走到大廳的柱子旁，說：「你看這一根柱子，如果我用圓規來把它弄得很對稱，就會喪失它的生氣。要解釋『規則』中的『不規則』性，所謂『規則』，只是肉眼中的價值而已。希臘藝術很美，但不能就此認為其餘的藝術沒有價值，那樣是荒誕可笑的！」雷諾瓦一說完，就爆發出一陣熱烈的掌聲。這可是雷諾瓦話說得最多的一次啊。莫內激動地站起來，走過去擁抱了雷諾瓦，說：「嗯！好樣的！我贊同你的意見。讓那些條條框框見鬼去吧！我們要開始我們不規則的美術之路！」、「對！讓它見鬼去吧！」朋友們都站起來，歡呼著。

〈撐洋傘的莉絲〉

　　說到就要做到，自主創新總是很困難的。要想擺脫前人的影響，得下一番苦功夫。1868 年，雷諾瓦的〈撐洋傘的莉絲〉擺脫了庫爾貝的影響，達到了與庫爾貝風格不同的藝術效果。雷諾瓦在畫這幅畫的時候，有意拋棄了約定俗成的色彩表現方式，描繪色彩時隨著光線的變化而變化，用主體的白色和背景的灰色相對比，又加入了一點墨綠色。畫中的莉絲打著洋傘，穿著白色裙子，陽光灑在她的身上，柔和而富有詩意。從這幅畫開始，雷諾瓦開始擁有了屬於自己的色彩世界，踏上了創作的新階段。

楓丹白露森林裡的初戀

　　雷諾瓦那雙善於發現美的眼睛一直停留在繪畫上，沒有關注過感情上的問題，直到 1868 年，一個少女走進了他的心。雷諾瓦迎來了自己的初戀。

　　那個少女是莉絲。說到莉絲，雷諾瓦的腦海中就浮現出了一片茂密蔥鬱的森林，那就是楓丹白露森林。雷諾瓦常常和好朋友們到這裡寫生。在這片森林裡，有著他和初戀情人莉絲的浪漫回憶。這是一片怎樣的森林呢？楓丹白露森林是法國最美麗的森林之一。覆蓋於白沙土質丘陵之上的這片茂密森林，距巴黎僅 30 公里，奇形怪狀的巨石和靜謐沉鬱的沼澤點綴其間。橡樹、櫪樹、白樺等各種針葉樹密密層層，宛若一塊碩大無比的

綠色地毯。秋季來臨，樹葉漸漸交換顏色，紅白相間，因此譯名為「楓丹白露」。

1820 年代開始，楓丹白露森林就憑藉著它的優美吸引著藝術家的目光，很快這裡就成為畫家們鍾愛的戶外繪畫實習地。在這裡誕生了著名的巴比松畫派、楓丹白露畫派。這些畫家們用筆描繪了這片神奇的森林，帶領人們走進了詩一般的意境。

楓丹白露森林的美妙景色深深地吸引著雷諾瓦，引發了雷諾瓦對大自然無窮的熱愛和嚮往。自然本就是和諧的，所以任何粗暴狂放、激烈浮誇，都和這裡的旋律格格不入。

漫步於森林的小道，雷諾瓦心情舒暢，完全忘掉了那些讓他煩惱的事。這天，他接到了好友朱爾的信，朱爾要帶著家人到楓丹白露森林附近的馬洛特村渡假，邀請雷諾瓦晚上到家裡參加晚宴。還記得第一次認識朱爾時，他就覺得和朱爾是一見如故，他們聊得很投機。後來，朱爾給了他很大的經濟援助。雷諾瓦一直很感激他這個富裕的朋友，總想找機會好好答謝他。當他接到邀請後，決定準備一份禮物送給朱爾。晚宴進行得很快樂，在晚宴上，雷諾瓦注意到了一個有著圓圓的臉，美麗的大眼睛少女。少女談吐自然，絲毫沒有那些富家小姐的做作。雷諾瓦悄悄地注意上了這個少女。晚宴結束後，大家都在閒聊，雷諾瓦走到朱爾面前，悄聲問他：「您知道剛才坐在您夫人旁邊的少女是誰嗎？」說完，雷諾瓦就臉紅了，他突然覺

得自己這樣問很冒昧，可是話已出口，後悔也晚了，他也不知
道自己哪來的勇氣。「哦！你是說她嗎？」朱爾看了站在樓梯
口的少女一眼，說：「她是莉絲‧特雷爾。我妻子的妹妹。有
什麼問題嗎？」雷諾瓦趕緊搖搖頭，說：「哦。沒有，沒有。」
朱爾似乎看穿了雷諾瓦的心思，拉著他說：「走吧，我來為你
們引見。」他們各自倒了一杯酒，走到少女面前，「親愛的莉
絲，這是我的朋友皮耶‧奧古斯特‧雷諾瓦。當然，你可以叫他
雷諾瓦。」朱爾對莉絲說。「您好！我是莉絲‧特雷爾。」「您
好！」雷諾瓦的心怦怦地跳。「小姐您好！可以邀請您明天一
同到森林裡去走走嗎？」雷諾瓦紅著臉，輕輕地問莉絲。莉絲
笑了一會兒，點了點頭。

〈楓丹白露景色〉1875 年

　　第二天上午，雷諾瓦早早地到了森林的入口處，等了沒多久，莉絲就穿著白色的長裙，打著洋傘如約而至。他們在森林裡漫步，陽光很好，到處都散發著迷人的氣息。

　　雷諾瓦很高興地和莉絲聊他的經歷，聊他的理想。莉絲從來沒有聽別人說過這麼離奇有趣的事，她一直在想：啊，這個人真是有趣呢。在交談中，雷諾瓦也發現這個少女是如此的恬靜溫柔，就連低頭沉默都那麼好看。在一處水塘前，雷諾瓦停下來，剛想轉頭告訴莉絲他們不能繼續往前走的時候，他被眼前的一幕驚呆了：陽光正好打在莉絲潔白的長裙上，洋傘遮住了她的臉，明暗分明，多麼柔和啊！

　　雷諾瓦忍不住想把這一幕畫下來，他激動地對莉絲說：「親愛的莉絲小姐，我冒昧地徵求您的意見，我可以畫您嗎？」

　　莉絲也不好意思了，想了想，說：「行！」沒過多久，一個打著洋傘的莉絲形象就出現在雷諾瓦的畫布上，莉絲也驚呆了，這個人居然能把自己畫得這麼美。「我可以做你的模特兒嗎？你以後可以畫我，我不收錢。」莉絲突然很衝動地說。從那天起，兩人常常在一起討論、作畫。雷諾瓦深深地被莉絲花一般迷人的魅力吸引了，兩個人很快就墜入愛河。他們形影不離地來往於巴黎和楓丹白露森林。這段愛情持續了七年。雷諾瓦多次想鼓起勇氣向他心愛的莉絲求婚，可是他不敢。他問自己：「雷諾瓦，你能給莉絲幸福嗎？你現在還是窮困潦倒。」朱爾對

雷諾瓦的表現很生氣，在妻子的要求下，他去找雷諾瓦談心。他焦急地問雷諾瓦：「老兄，我覺得你應該為莉絲做點什麼，你說呢？你們的感情足以讓你們走進婚姻的殿堂，請你讓莉絲、讓我那深愛莉絲的妻子安心吧！」雷諾瓦沒有回答他，他坐在那裡想了好久，對朱爾說：「我愛莉絲，我想給她幸福，可是你看看我，哪裡有能力讓她幸福？就連每頓飯吃的馬鈴薯都是你拿給我的！」一說完，雷諾瓦覺得羞愧不已，奪門而出。為了莉絲的幸福，在妻子的勸說下，朱爾也覺得莉絲再也不能這樣留在雷諾瓦身邊了。

在姐姐和姐夫的安排下，莉絲嫁給了一名建築師。得知莉絲結婚的消息，雷諾瓦心痛不已。他懷著深深的自責和傷痛，整日待在家裡，走來走去，像丟了魂一樣。治療傷痛最好的辦法就是投入到工作中。他逼迫自己投入到作畫中，試圖以此來撫平心中的傷痛。

經歷了失戀的傷痛，雷諾瓦還是常常到楓丹白露森林去，只有這裡的美能讓他平靜下來。他忘不了在這裡發生的那些美好的故事。這是一段卑怯的初戀。雷諾瓦為了讓愛人能過上好的生活，忍痛割捨了那份愛，這是他博大的愛。

為了撫平煩躁、痛苦的心緒，他試圖沉下心讓自己安心作畫。那天，雷諾瓦正在作畫，一隻小鹿走到他身邊，雷諾瓦沒有意識到鹿的存在。畫完後，他想後退幾步來看看畫面效果如

何，「嗖嗖」鹿兒飛快地跑進了叢林裡，蹄子踏在青苔上，發出「窸窸窣窣」的響聲。雷諾瓦嚇了一跳，定睛一看才發現原來是一隻小鹿。

雷諾瓦在這座森林裡是怎樣忘我地畫畫啊，就連小鹿出現在身邊都沒有發現。正是這種投入的精神，讓他保持了一顆寧靜的心，盡情地領略這裡的美。

> 〈楓丹白露景色〉創作於 1875 年，構圖十分簡單，銀白色的蒼茫天空與灰綠色的空曠草地，使畫面顯得十分空靈，和諧的色調，微妙的用光，柔和的構圖，充滿了愛之讚歌的主題，更使畫面充滿了溫馨與安謐的田園情調。

險遇迪亞茲

在楓丹白露森林這個美麗的地方，雷諾瓦遇到了美，也遭遇了一次危險，差點丟了性命。

那天他一個人在楓丹白露森林裡寫生，突然被一群喝醉的人圍住了。他們指著雷諾瓦哈哈大笑。「你們看，傻瓜一樣的畫家，你們看他身上的工作服，多麼不入流。」雷諾瓦假裝沒有聽見，繼續作畫。他們以為雷諾瓦會憤怒地反擊，但是雷諾瓦只是安靜地畫他的畫。一個醉醺醺的人走過去一腳踢翻了調色板，其他人在旁邊哈哈大笑。雷諾瓦再也忍不住了，握緊了

拳頭向他沖過去，可是雷諾瓦哪裡是他們的對手，他一下子就被摔倒在地上，一個少女還用洋傘捅他的眼睛，雷諾瓦以為自己的眼睛要瞎掉了。自己又不是他們的對手，該怎麼辦呢？要怎麼樣才能逃離這群撒酒瘋的人呢？腿部受傷的雷諾瓦側躺在地上。

正在雷諾瓦走投無路的時候，一個沙啞的聲音從樹叢中傳來：「你們這是幹什麼？殺人嗎？」雷諾瓦看到一個又高又壯的男人從樹叢中走出來。那人大概五六十歲，身上也背著畫板，手裡拄著一根笨重的拐杖。那群人看到這個瘸了腿的人，吹著口哨，說：「那又怎樣？你管得著嗎？」

說完，拿起了一根木棒。瘸腿男人見狀，丟下畫板，掄起他的拐杖對著那群人一陣猛打，靠著一條腿亂踢。那群人被瘸腿男人的發狂舉動嚇壞了，灰溜溜地跑了。「真的非常感謝您。」受傷的雷諾瓦從地上爬起來，驚魂未定的他拍了拍胸脯，試圖讓自己定下神來。那人沒有回答他，走過去撿起雷諾瓦的畫板，認真仔細地瞧了又瞧，說：「你畫得不錯啊。你很有才，嗯，很有才。可是你為什麼畫得這麼黑呢？」「咦？這人怎麼這麼奇怪？一見面就說我畫得黑。難道他自己沒看到嗎？樹幹本來就是黑的，陽光被大樹擋住了，自然是黑的。」雷諾瓦拍了拍身上的泥土，克制了自己的不快，笑著說：「德拉克羅瓦、安格爾那些大師們都用暗色調作畫啊，我崇拜他們。我看到這些

景色都是黑的啊，自然就要忠實眼前所見了。」那人聽了，沒有馬上次答他，而是坐下來，撿起了一片樹葉，對雷諾瓦說：「嗯！你說得不錯。但是，你看，這片樹葉的影子，它也有光。你再看那邊的樹幹，它是褐色的，可是它也有光。我想你也一定知道，褐色顏料是一種常規顏料，不易長久保存。你為什麼不畫得亮一點呢？你完全可以憑著你自己的理解給你的畫賦予你想要的顏色，何必這麼拘泥呢？」雷諾瓦不敢相信自己的耳朵，他心中一驚，仔細地看了看他剛才畫的景色，確實是有光的，再看看自己的畫，黑色確實占了主導，使得整幅畫暗無生氣。「對啊，自己為什麼不畫得亮一點呢？雖然說真正的藝術家要最少想像，但是忠實於眼睛所見並不代表不能按自己的想法來畫。」雷諾瓦陷入了沉思，一時忘了身邊還有他的救命恩人。那人看到雷諾瓦一言不發的樣子，說：「嘿！老兄，你在想什麼呢？我是迪亞茲，你是誰？」「迪亞茲？你是迪亞茲？巴比松畫派的迪亞茲？啊，原來我今天是遇到了貴人。」雷諾瓦驚喜地說。隨後，他們兩人坐在草地上，開始聊起來。雷諾瓦介紹了自己的經歷，還告訴那人自己的雄心壯志。「我欣賞你，有時間到巴黎去找我，我們一起聊聊。」臨走時迪亞茲對他說。雷諾瓦崇敬迪亞茲，但他已經打定主意要畫出自己的風格，所以他沒有去找迪亞茲。

回到家的雷諾瓦把他在楓丹白露森林的險遇告訴了莫內，

並把迪亞茲的話也告訴了他。莫內也想認識這位迪亞茲，他還沒有見過他。他覺得迪亞茲說的話很正確。莫內就對雷諾瓦說：「改天我們一起去森林裡看看吧！有我在，你放心，你不會再遇到上次那樣的危險了。我可比你強壯多了。」雷諾瓦看著莫內的樣子，哈哈大笑。

　　這次經歷危險還是值得的。雷諾瓦從此認識了迪亞茲，從迪亞茲身上，雷諾瓦學到了更多色彩的運用技巧。從雷諾瓦日後的畫作上看，顏色確實增亮了。

巴比松畫派

　　19 世紀中期，一批法國風景畫家在巴黎近郊楓丹白露森林附近的巴比松村居住下來，專心從事農村風景畫的創作。盧梭是這個畫派的領袖，成員包括迪亞茲、杜比尼等人。與這個畫派關係密切的有米勒、柯羅等。

巴比松

　　緊挨著楓丹白露森林，1850 年前後，這裡還是一個偏僻的小村落，沒有教堂、郵局、學校，但它僅有的兩家客店卻住滿了來這裡寫生的畫家，這裡迷人的風景和純樸的民風吸引了他們。先是盧梭從巴黎遷居於此，接著柯羅、米勒等大批畫家也到這裡居住，使之幾乎成為一個「畫家村」了，畫史上的「巴比松畫派」便由此開始形成。

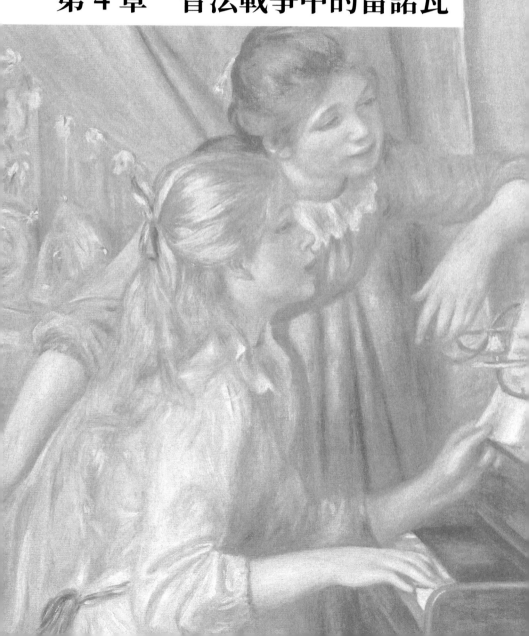

第 4 章　普法戰爭中的雷諾瓦

躲不過的兵役

　　1870 年，普法戰爭爆發了，報紙上、大街上，到處是戰爭的消息。巴黎的街頭，人們行色匆匆，不敢逗留。平常商店裡出售的食品突然漲價了。硝煙已經瀰漫了整個巴黎，人們都憂心忡忡。雷諾瓦去買作畫的顏料，顏料店的老闆突然告訴雷諾瓦說他就要搬走了，他將帶著一家人到外國去。

　　普法戰爭爆發於 1870 年 7 月 19 日，是普魯士為了統一德國並與法國爭奪歐洲大陸霸權而爆發的戰爭。由法國發動，最後在 1871 年 5 月 10 日以普魯士大獲全勝，建立德意志帝國告終。

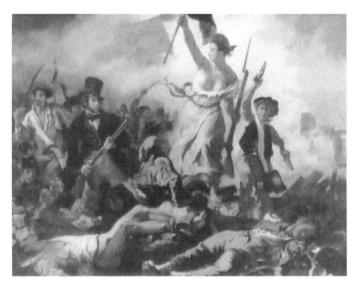

〈自由女神領導革命〉德拉克羅瓦

　　雷諾瓦感到前所未有的擔憂。小時候，雷諾瓦就經歷過動亂，動亂的日子真的不好過。因此，雷諾瓦很不喜歡戰爭，不喜歡政治。戰爭的形勢越來越緊張了，大街上到處是徵兵局的人在徵兵。收到徵兵通知那天，雷諾瓦正好不在家，他到朋友家裡去了。父母派人通知雷諾瓦回家商量服兵役的事。雷諾瓦趕回家，看到了那張通知書。通知書的措辭寫得很偉大，「為祖國奉獻」、「為法國人民的幸福安康」等等這些字眼都刺中了雷諾瓦的心。雷諾瓦這時已經 29 歲了，完全達到了法律要求服兵役的年齡。但是戰爭是殘酷的，戰場上刀槍無眼，隨時都有可能丟掉性命。自己是法國的公民，是國家的一分子，理應為國家作出貢獻，很多與自己一樣的年輕人都走上了戰場，穿上戎裝，為國戰鬥。但是說心裡話，雷諾瓦不想去服兵役。為此，雷諾瓦和父母都很發愁，家人積極地為他想辦法，甚至去找人替他服役，可是沒有人肯做這件事。徵兵處的人來了好幾次，他們挨家挨戶地敲門，勸說人們積極參加保衛祖國的戰鬥。

　　偶然的一次機會，父親得到一個朋友的建議，那個朋友是個大腿殘疾的人，他讓雷諾瓦去殘疾軍人徵兵院報到，只要拿到殘疾證明，就可以免除兵役。聽到這個消息，雷諾瓦彷彿看到了希望。唯一的辦法就是靠那張小小的殘疾等級證明了。雷諾瓦去了殘疾軍人徵兵院，那裡的場景著實讓他嚇了一大跳。在徵兵院的門口，排著長長的隊伍。隊伍裡的人有的是瘸著腿

的，有的是傷了手的，也有的是和自己一樣身體完好，看不出殘疾的人。徵兵院的工作人員嚴格地幫那些人做著檢查，很多人都沒有拿到殘疾證明，被勒令去參軍。雷諾瓦排在隊伍後面，一直在擔心自己也會遭受同樣的命運。終於輪到雷諾瓦了，他有點害怕，連走路都顫抖起來。負責檢查的軍官看到雷諾瓦的樣子，問他：「你的身體哪裡不好？你這手腳完好的！」「尊敬的先生，我的身體很不好。我患有間歇性昏迷症，我不知道我什麼時候會昏迷。」雷諾瓦按照事先想好的辦法回答他。那個軍官拿起雷諾瓦的手，說：「倒是一雙漂亮的手！你是彈鋼琴的嗎？」「不！先生，我是畫畫的。」雷諾瓦收起了自己的手。檢查持續了一個多小時，終於結束了。結果出來了，雷諾瓦很失望，他沒有拿到殘疾證明。

　　法國「七月革命」是 1830 年歐洲革命浪潮的序曲，因為波旁王室的專制統治令經歷過法國大革命的法國人民難以忍受，以致法國人民群起反抗當時的法國國王查理十世的統治。此次革命的成功是維也納會議後，革命運動首次在歐洲的成功，鼓舞了 1830 年及 1831 年歐洲各地的革命運動，標誌著維也納會議後由奧地利帝國首相梅特涅組織的保守力量未能抑制法國大革命後日益上揚的民族主義及自由主義浪潮。

　　在回家的路上，雷諾瓦想了很多。他想到了自己的父母。父母從小把他養大，讓他接受教育，讓他去做自己想做的事。

父母給了自己一份寧靜的生活，自己現在應該好好地照顧父母，至少不讓父母為自己擔心。可是自己就要上戰場了，未來生死未卜，父母將整日整夜為自己擔心，自己怎麼對得起父母呢？想到這裡，雷諾瓦快要哭出來了，他強忍住了眼淚，告誡自己要堅強。雷諾瓦還想到了他的朋友們，想到就要與朋友們離別了，雷諾瓦心裡一陣悲傷。自己要去服兵役了，那麼莫內、巴齊耶、塞尚他們呢？想到這裡，雷諾瓦突然很想和這些朋友再見見面，因為不知道以後還能不能再見到他們。街上的人很慌亂，大家都在為這次戰爭擔驚受怕，沒有人喜歡戰爭。「保衛祖國！」、「打倒普魯士！」遊行的人群情緒激昂，高喊著愛國的口號。雷諾瓦很冷靜，他想到的是和家人、朋友的離別和即將到來的死亡。雷諾瓦回到家，把徵兵院的事告訴了父母，他安慰父母，向父母保證一定會保護好自己。

事到如今，雷諾瓦只有去服兵役了。在上戰場之前，雷諾瓦想去看看朋友，他先去找了莫內。這次見面，雷諾瓦還聽到了一件震撼自己心靈的事情。

雷諾瓦聽說莫內於 1860 年在阿爾及利亞服了一次兵役，原本這次可以不用服兵役，但是由於法國形勢緊張，徵兵局的人又找到了莫內，說莫內也要服兵役。見到了雷諾瓦，莫內很激動。他知道雷諾瓦要上戰場的消息後，悲痛地流下了眼淚。他告訴雷諾瓦：「我要離開巴黎，暫時躲在我父親家裡，等戰爭

過去了再回來。我的朋友，親愛的雷諾瓦，等我回來一定讓我見到你，你可不許拋下我自己一個人到天堂去享受美景。」雷諾瓦被逗樂了。「唉！其實我上次在阿爾及利亞並沒有參加戰鬥。那年我不幸染上了傷寒，被送回法國療養，暫時免除了兵役。是我的姑媽為我買了一個替身代替我上了戰場。後來聽說那個替身在戰鬥中死了，留下家裡的妻子和孩子。我覺得我對不起那個替身，要不是因為我，他可能不會死，他會安靜地活到年老，最後在舒適溫暖的床上離開這個世界。」莫內語氣沉重悲傷，向雷諾瓦吐露了多年來壓著自己的心事。原來老朋友莫內能活下來是因為那個替身啊。雷諾瓦還從莫內那裡了解到塞尚、布丹、迪亞茲也都為躲避兵役離開了巴黎，遺憾的是，雷諾瓦沒有能和他們見上一面。他和莫內告別後，就離開了。

　　普魯士是歐洲歷史地名，位於德意志北部，一般指 17 世紀至 19 世紀間的普魯士王國，是德意志境內最強大的邦國。19 世紀透過三次王朝戰爭統一了德意志，1871 年在普法戰爭中擊敗了法國，威廉一世在凡爾賽宮加冕成為德意志帝國皇帝。普魯士是一個強大的軍事帝國，在短短二百年內崛起並統一德國，建立了德意志第二帝國。所以普魯士有時也是德國近代精神、文化的代名詞，同時也是德國專制主義與軍國主義的來源。

　　這件事深深地影響了雷諾瓦對戰爭、對生命的看法。每個生命都是上帝的產物，是公平的。沒有人有剝奪他人生命的權

利。雷諾瓦更加討厭戰爭了。因為對生命的熱愛和尊重，他不喜歡巴黎街頭那些嘹亮的口號，他不喜歡戰爭，不喜歡革命。但是，雷諾瓦還是要到戰場上去，去履行他的義務。

騎兵連裡的畫家

既然躲不過兵役這一劫，那就去戰鬥吧！雷諾瓦準備應徵入伍，承擔起這份沉重的責任。

雷諾瓦去了徵兵局報到，徵兵局裡熱火朝天的，登記的忙著登記，領軍裝的忙著領軍裝，送行的忙著送行，對這些，雷諾瓦已經感覺不到悲傷了。他鼓起了勇氣，這份勇氣支撐著他走進了徵兵局的大門，邁上了一條與藝術背道而馳的路。

新入伍的戰士都要進行一段時間的軍事技能訓練。白天，雷諾瓦接受嚴格的訓練，每天摸爬滾打。雖然雷諾瓦是窮人家的孩子，但他從來沒有受過這種苦。雷諾瓦咬著牙堅持到了最後。

晚上，雷諾瓦躺在兵營的帳篷裡睡不著。黑暗中，雷諾瓦摸了摸自己的雙手，這雙手拿過刀叉，拿過畫筆，這雙會畫畫的手可以描繪出美麗的風景和人物，但是它能拿得起武器嗎？它能擔負得起殺敵報國的重任嗎？雷諾瓦這時好像已經忘記了死亡的威脅，他好像覺得自己真的融入了軍營，成為了一名名副其實的戰士了。

　　那天訓練完了之後，雷諾瓦正在休息。一個戰士跑過來對他說：「雷諾瓦，上級通知你去參謀部，有人找你。」

　　雷諾瓦很納悶，他不知道是誰找他。等他跑到參謀部門前，一個人叫住了他。他回頭一看，原來是以前認識的比貝斯庫王子。他很驚訝，說：「敬愛的王子，您怎麼在這裡？」

　　王子笑了笑說：「是我讓他們叫你來的。我現在是巴刺伊將軍參謀部的副官，那天看到你的名字，我很驚訝你也到軍隊裡來了。」雷諾瓦這才鬆了一口氣，他還以為參謀部找他是什麼嚴重的事呢。他向比貝斯庫王子解釋了自己參軍的經過。王子很惋惜地說：「看到你在軍營裡受苦，我很為你擔心。我給你想了一個好辦法。」「什麼辦法呢？」雷諾瓦問。王子把雷諾瓦拉到身邊，悄悄對他說：「親愛的雷諾瓦，你從此以後不必再受這種苦了。我已為你求得一份好差事，你只要在參謀部裡當畫師就好。軍隊裡也會需要畫師，負責描繪地圖的工作。」這對雷諾瓦來說確實是個好消息，如果能在參謀部裡當畫師，就不用參加戰鬥，可以保住性命，還可以繼續畫畫。可是一想到有一個人會替他上戰場，還有可能會戰死沙場，他就覺得不安心。雷諾瓦想了一會兒，對王子說：「親愛的王子，您的好意我心領了。謝謝您為我謀求活下去的方法，但是如果我躲在參謀部裡，就會有另外一個人替我上戰場。如果他替我戰死了，我會良心不安的。我接受命運對我的安排。」看到雷諾瓦

堅定的樣子，王子也沒有再多說，只是讓他多保重。在從軍期間，雷諾瓦堅守著自己的戰鬥崗位。

訓練期結束後，雷諾瓦首先被派遣到了重騎兵團裡，負責馴養軍馬等事務。騎兵團是軍隊裡很重要的一部分，參謀部下令增強騎兵團。騎兵團離不開馬，因此雷諾瓦身上的責任重大。想要待在騎兵團裡，必須學會騎馬。而雷諾瓦這位熱愛大自然的畫家，他那雙手從來沒有拿過馬鞭和韁繩。他根本不會騎馬！不會騎馬，那該怎麼辦呢？焦急的雷諾瓦覺得自己不能撒謊騙人，他要去找上尉，告訴他自己不會騎馬的事實。他鼓起勇氣，走進上尉的帳篷，敬了個軍禮，挺直了胸膛：「報告上尉！我是騎兵連士兵雷諾瓦，我不會騎馬！」上尉給他回了個軍禮，瞅了他一眼，問他：「請問你入伍前是做什麼的？」「畫家！我是畫畫的。」雷諾瓦回答得很乾脆，心裡一直害怕上尉讓人把他拖出去。

但是上尉聽了他的話，並沒有這麼做，反而笑著說：「畫家？幸虧沒有把你安排到砲兵連或者步兵連去，要不然這個世界上就少了一個藝術家呢！這樣吧，我們來個交易，我教你騎馬，不過你得教我的女兒學畫畫。我的女兒很喜歡畫畫。」雷諾瓦很驚訝，他沒有想到上尉竟然是一個這麼通情達理的好人，「好的！上尉，我同意您的想法！」雷諾瓦很慶幸自己沒有被直接送到步兵連去。因為是負責馴養馬匹，雷諾瓦不用到戰場去打仗，得以保全性命。

89

聰慧的雷諾瓦很有騎馬的天分，學了幾個月，他已經成為一名優秀的騎兵，基本上能駕馭這些桀驁不馴的馬了。

上尉對雷諾瓦的表現很滿意，他當著全連的面表揚了雷諾瓦。雷諾瓦的戰友們很好奇他為什麼能如此快速地學會騎馬和馴馬，其實雷諾瓦用了最簡單的一招，那就是順著馬的意思。剛開始的時候，雷諾瓦根本不敢靠近馬，他覺得眼前的這個龐然大物太嚇人了。上尉一看他這個樣子，一把拽過雷諾瓦，把韁繩放在他手上，說：「你只要不傷害它，它就不會傷害你。馬也是通人性的。」在上尉的親自指導下，雷諾瓦慢慢摸索出了馴服馬的方法。他發現，馴馬其實和畫畫一樣，馬就像模特兒，繪畫是要照著模特兒的樣子畫出想要的風格，馴馬則是要順著馬的性子，溫和地對待它。雷諾瓦就是順著馬的性子，溫和地對待馬，無聊的時候，他就把馬當成朋友，和它說說話，雖然馬不會聽也不會說，但卻是個不錯的傾訴對象。在馴馬的過程中，雷諾瓦體會到了一種與動物和睦相處的快樂，這對他的創作產生了一定的影響。他開始覺得任何事物都可以搬到畫布上來，只要你賦予它美感。

軍隊先是駐紮在波爾多，後來又轉到了塔布。這裡和前線戰場還有很遠的距離，雷諾瓦暫時遠離了令他心驚肉跳的槍炮聲。在這裡，他要教上尉的女兒畫畫。上尉的女兒酷愛畫畫，她一直纏著她的父親給她找一名畫師當老師，可是上尉忙於戰事，一直沒有理會這件事，直到遇到了雷諾瓦。

　　上尉的女兒很喜歡雷諾瓦這位安靜的老師，她覺得雷諾瓦和以前教過她的老師不一樣，雷諾瓦畫的畫很柔和，不犀利，充滿了陽光和愉悅。雷諾瓦也很喜歡教這個聰明的學生，但是他還要負責馴養馬匹，空餘的時間並不多。每次去教學都是趁著大家休息的時候偷偷溜出去。他之所以這麼做，是因為在教學生的過程中，能借此機會沉浸在繪畫中，遠離戰場上的硝煙，享受片刻的寧靜。

　　軍隊駐紮的地方波爾多是個盛產紅酒的地方，這裡的葡萄園很多。雷諾瓦看到了很多勤勞的鄉下婦女，他覺得那些婦女在採摘葡萄的時候很美，身上好像籠罩著美的光輝。一天，雷諾瓦經過一個葡萄園，紫色的、綠色的葡萄掩映在碧綠的葡萄葉下，一群婦女正忙著採摘葡萄。這是多麼美好的場面啊，這裡沒有衝鋒號，沒有緊張的軍情，一點也不像戰爭的前線。村民們忙著豐收，臉上洋溢著喜悅，絲毫沒有一點兒對即將面臨死亡的恐懼。特別是那些婦女們，她們的皮膚被太陽曬得黝黑，呈現出健康的膚色。她們手腳有力，幹活俐落，不像城市裡的婦女那般嬌弱。她們的臉上掛著汗珠，雖然皮膚有些粗糙，沒有塗脂抹粉，卻異常亮麗。她們中有幾個人看到了雷諾瓦，就招呼他吃葡萄。雷諾瓦被眼前的景象吸引住了，他拿出畫筆，架好畫板，開始描繪眼前的景象。

　　雷諾瓦畫著畫著就忘了時間，他離開營地已經幾個小時了。為了他的安全，上尉已經派人出來找他了。正在作畫的雷

諾瓦沒有注意到，幾個國民自衛隊隊員走近他的身邊。這下雷諾瓦惹麻煩了。國民自衛隊隊員不知道雷諾瓦的身分，看見他拿著筆在紙上作畫，以為他是間諜，正在幫敵方畫地圖。他們一把拉過雷諾瓦，搶過他的畫，仔細地看了一會兒。他們發現上面沒有地圖，而是一幅摘葡萄的婦女像，於是就鬆開了雷諾瓦，沒走幾步路，一個國民自衛隊隊員忽然跑回來，一把抓住雷諾瓦的雙手，大喊：「抓間諜！抓間諜！他正在祕密給敵人通風報信！」雷諾瓦還沒弄明白是怎麼回事，就被綁起來了。他辯解道：「敬愛的軍官！我畫的只是女人和葡萄，沒有通風報信！」可是激憤的國民自衛隊隊員沒有理會雷諾瓦，他們心想：這個人可能在畫布上設置了不少神祕符號，他就是透過這些看起來很平常的事物向敵人通風報信的。這幾個國民自衛隊隊員斷定雷諾瓦不是真正的畫家，他一定是普魯士軍隊派來的間諜！他的畫無疑是為敵軍繪製的地形圖。國民自衛隊隊員決定把雷諾瓦押到軍隊裡去，交給軍隊處罰。

葡萄園裡的婦女們被驚動了，她們趕過來看看發生了什麼事。一大群人趕到了軍營，被擋在門外，哨兵看到雷諾瓦，立馬去通知了上尉。上尉對此事也很震驚。他是一個好人，聽說雷諾瓦被誤認為是間諜，趕緊去見雷諾瓦。

當國民自衛隊隊員把雷諾瓦的畫交給上尉看時，上尉頓時哭笑不得。沒想到他這個畫家竟然被當作間諜，這些女人像竟然被當作情報！上尉對那幾個國民自衛隊隊員說：「其實，他

是我的馴馬師。他的確是個畫家，是我讓他幫我出去看看村民們生活得怎麼樣，有沒有受到軍隊的影響。我的馬還是他幫我餵養的呢。雷諾瓦，你還不快去餵馬！」上尉朝雷諾瓦使了個眼色，雷諾瓦心領神會，馬上離開了。雷諾瓦這才脫險，要是沒有上尉的幫忙，雷諾瓦就可能會被判為賣國罪，會被槍斃。

這次繪畫事件，讓軍營裡的人都知道了在騎兵連裡有一個會馴馬的畫家，他一下子成了騎兵連裡的名人。這次雷諾瓦差點兒丟了性命，他再也不能隨心所欲地到營地外去作畫了，他必須更加謹慎。在戰爭緊張的氣氛下，雷諾瓦還是堅持畫一些畫，這些畫的題材包括士兵、營地外的農村婦女、農村生活等。他發現自己深深地迷上了那些有著柔軟膚質和明亮眼睛的農村婦女。他覺得這些女性應該被描繪在畫布上，她們代表著一種女性的柔美。

退役後的甜美畫風

軍營裡的生活很苦，到處充滿了死亡的氣息。戰友的離去刺激著雷諾瓦敏感的神經，他常常到馬棚裡，撫摸著馬背，暗自流淚。這些他親手餵過的戰馬，很可能會在戰場上遭受砲彈的襲擊。這些馬不會說話，它們不知道戰爭是什麼，可是在雷諾瓦眼裡，這些馬就像自己的朋友一樣，他對它們充滿了感情，他為它們即將面臨的死亡而傷心落淚。

　　在軍營裡，雷諾瓦沒有任何關於巴黎的消息。他很擔心家人的安全，他常常悶悶不樂，一副憂慮的樣子。他吃不下飯，也睡不好覺，沒過多久，他就染上了痢疾。他的病很嚴重，加上身處軍隊，藥物緊缺，根本無法醫治，醫生只能給他吃一些治療腹瀉的藥。雷諾瓦吃了那些藥，並沒有任何好轉的跡象，他昏迷在帳篷裡。戰友們聚集在他的床前，默默地為他禱告。就當所有人都以為雷諾瓦快死了的時候，雷諾瓦掙扎著動了動嘴唇，發出微弱的聲音：「水。」戰友們很驚訝，雷諾瓦竟然活了下來。當雷諾瓦恢復意識清醒過來後，他看到身旁的夥伴臉上驚喜的表情，他頓時覺得能活下來真是太好了。雷諾瓦在 1871 年 3 月 1 日給夏爾・勒克爾的信中說：「我都覺得快完蛋了……他們大概以為我已經死了吧！」

　　雷諾瓦每天面臨著死亡的可能，他看到了這場戰爭給人們帶來的創傷。有一天晚上，他住在一個酒商家裡，酒商親戚的孩子也寄宿在那裡。那個小男孩的父母都在戰爭中死去了，只剩下了他。小男孩病得很嚴重，整天一言不發。酒商把他送到醫院去看病，但醫生也無能為力。然後，他開始瘋言瘋語，開玩笑似的吻別親戚。又過了一天，他整個人都崩潰了，一點兒也不像是個人。戰爭把這個原本可愛的孩子折磨成了這個樣子，這讓雷諾瓦感到憤怒和惋惜。他已經堅持不住了，他覺得自己也快要變得和那個孩子一樣了。

　　1871 年 5 月，普法戰爭以法國的失敗告終。戰爭結束了，雷諾瓦從軍隊退役回家，他終於回到了日思夜想的巴黎。回到巴黎後，雷諾瓦感覺到一種從未有過的親切。正當雷諾瓦試圖平靜自己內心的時候，他受到了更大的打擊。

　　1870 年 11 月 28 日，他的好朋友巴齊耶在戰爭中被砲彈擊中，光榮犧牲。驚聞噩耗，雷諾瓦痛哭流涕。這是他好朋友的死訊啊，他怎麼也沒想到巴齊耶就這樣英年早逝了。

　　巴齊耶，這個有才氣、有文化的朋友就這樣死在了戰場上，雷諾瓦甚至還沒有來得及見他一面，就陰陽兩隔！這一年，巴齊耶年僅 29 歲。痛失一位好友，讓雷諾瓦不知道該如何是好。他想找其他朋友傾訴，可是莫內遠在英國，西斯萊也破產了，經濟拮据，處於困頓中。塞尚此時還在愛斯塔克，未回到巴黎，昔日的「四好友集團」如今只剩下了三個。雷諾瓦去看望巴齊耶的家人。在巴齊耶的書房裡，他看到了巴齊耶的畫〈全家團聚〉和〈夏伊的風景〉。看著這些熟悉的畫作，他想起了往日一起在楓丹白露森林寫生的景象，想起了巴齊耶樂觀爽朗的笑容，突然一陣悲痛，他再也不能看到巴齊耶提筆作畫的樣子了，再也不能和他一造成孔達米恩大街的畫室裡討論、畫畫了。

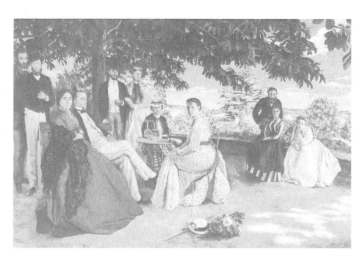

〈 全家團聚 〉巴齊耶 1867 年 現藏於巴黎奧賽博物館

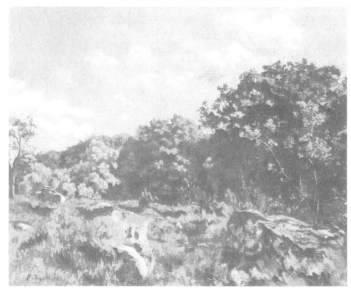

〈 夏伊的風景 〉巴齊耶 1865 年 現藏於美國芝加哥藝術學院

　　他需要去平復自己的心，雷諾瓦沿著塞納河慢慢地走著，迎面吹來的是一陣陣溫暖舒適的風。看著風光旖旎的兩岸，巴黎的歷史，巴黎的文化，巴黎的藝術，巴黎的富庶，巴黎的傲慢，巴黎的浪漫，巴黎的瀟灑，在塞納河兩岸洋洋灑灑、酣暢淋漓地存在著。這才應該是生活本來的面貌，生活就應該是和和美美的。為什麼要讓戰爭給多姿多彩的生活添加恐怖的黑色呢？偶爾，兩個孩子打鬧著從雷諾瓦身邊經過，雷諾瓦一陣莫名的感動，他想：生命是多麼美好啊！戰爭是個可怕的東西，他再也不要看到戰爭。戰爭在雷諾瓦的畫布上留下了深深的印記，渴望和平、渴望寧靜的雷諾瓦開始注重甜美的、柔和的事物。他開始在畫布上描繪生命的活力和生命的光輝。

　　塞納河是法國北部的大河，全長780公里，包括支流在內的流域總面積為78,700平方公里；它是歐洲有歷史意義的大河之一，其排水網路的運輸量占法國內河航運量的大部分。自中世紀初期以來，它就一直是巴黎之河；巴黎是在該河一些主要渡口上建立起來的，河流與城市的相互依存關係是密不可分的。

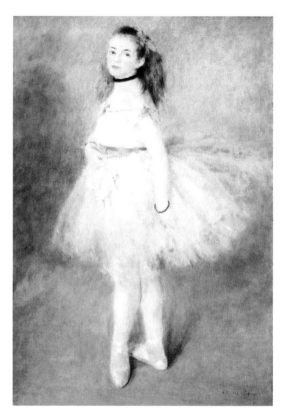

〈舞蹈者〉

　　懷著對生命的尊重和對巴黎的思念，雷諾瓦開始形成了退役後的甜美畫風。他以孩子般的眼睛去發現柔和的天際。

　　走在巴黎的街頭，到處充滿著生機勃勃的景象，人們臉上洋溢著和平的愉悅。往日的巴黎此時顯得更加可愛，那些巴黎女人們閃爍著持久的陽光和生命的斑斕。這不就是自己一直想

追尋的生活的真諦嗎？突然，雷諾瓦聽到一陣鼓聲和音樂聲，他很好奇，湊過去一看，是一家賣阿爾及利亞飾品的小店。小店門口有一個紅磨坊，幾個穿著阿爾及利亞服飾的巴黎女郎在紅磨坊前扭動著腰肢，跳著肚皮舞。她們的手和腳隨著音樂的節奏在轉動，翹起下巴，顯得高雅大氣。朱紅色的嘴唇翕動著，像是在哼著歌。她們身穿阿爾及利亞的服裝，頭上盤著紅色的頭飾，一直垂到腰間。耳朵上掛著的雖只是普通的耳環，但卻增添了幾分雅緻。看到這樣熱鬧、歡樂的場面，剛剛經歷了戰爭的雷諾瓦感到了前所未有的活力。他彷彿覺得自己又回到了服役前的狀態。於是，雷諾瓦回到家，經過精心構思，畫了那幅〈阿爾及利亞風格的巴黎女郎〉，開始走上了描繪巴黎景象之路。

　　為了好好畫畫，雷諾瓦從 1873 年起，搬到了巴黎聖喬治街三十五號的畫室。畫室在頂層，弟弟愛德蒙就住在樓下，兄弟倆一起吃飯、一起討論問題。在雷諾瓦心裡，弟弟是一個心地善良、活潑開朗的人。兄弟倆性格迥異但感情很好。在雷諾瓦的言傳身教下，弟弟愛德蒙很喜歡哥哥的畫風，他支持哥哥對光影印象的描繪。當初父親不支持雷諾瓦的繪畫事業，曾說：「這是位藝術家，可他會餓死！」姐姐麗莎也勸過雷諾瓦別太莽撞，只有弟弟愛德蒙積極地擁護他。聽說哥哥要畫關於巴黎的畫，他不理解哥哥的突然轉變。雷諾瓦把自己在戰場上經歷的事情和回到巴黎的感受通通告訴了弟弟，弟弟這才明白了哥哥的心。他打算幫助哥哥繪畫。可是要怎麼幫助哥哥呢？那時候，

弟弟愛德蒙已經是幾家報社的撰稿人。從小就愛好寫作的愛德
蒙發揮自己的才能，撰寫了一篇關於哥哥雷諾瓦的文章。文章
向人們介紹了雷諾瓦，描述了雷諾瓦是如何進行創作的。

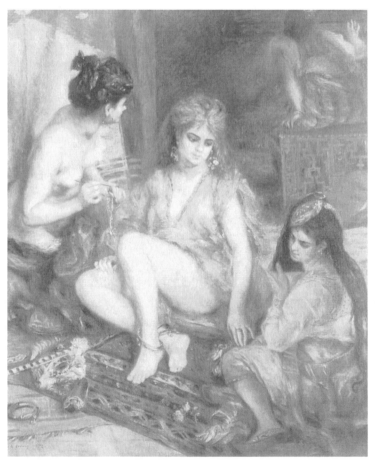

〈阿爾及利亞風格的巴黎女郎〉1872 年 現藏於東京國立西洋美術館

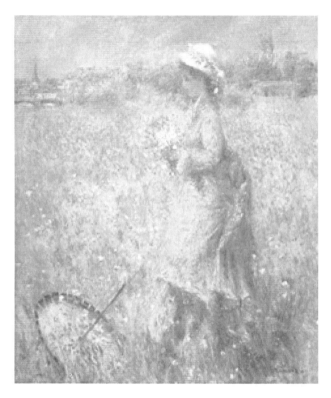

〈採花的女人〉1872 年 現藏於美國麻州克拉克藝術協會

　　一天，雷諾瓦去喝咖啡，偶然發現那家咖啡館的二樓是個畫巴黎街景的最佳位置，站在任意一個窗口都會觀察到不同角度的景色。早上，太陽升起來，明媚的陽光灑在紅色的屋頂上，鴿子迎著朝陽起飛；傍晚，柔和的夕陽餘暉停留在白色的、灰色的牆壁上，特別溫馨。雷諾瓦欣喜若狂，他馬上次家取來畫具，在那裡畫了好幾天。可是街上都是行人，很少有停留在

那裡的人，這樣就沒有固定的人物當模特兒了，缺了人物，就少了許多生氣，這可怎麼辦呢？雷諾瓦想了很久，終於想了一個辦法。他讓弟弟幫他到大街上把過路人攔住，讓他們停留片刻擺個姿勢，雷諾瓦迅速畫好後再讓路人離開。弟弟在大馬路上攔住了那些過路的人，一些可愛的紳士和小姐們自然願意停下來，回答愛德蒙提出的莫名其妙的問題。也有的人不理解，推開愛德蒙就走了。這樣的日子持續了兩個星期，雷諾瓦也畫得差不多了，看到弟弟這樣辛苦，他不忍心讓弟弟幫忙了。

　　結束了在咖啡廳的繪畫，雷諾瓦開始背著他的畫具到處去寫生。有時候在巴黎的某個街角畫上一整天；有時候到塞納河附近去畫一畫兩岸的風光和觀光者；有時候也到巴黎郊外的農村去和村民一起生活，描繪那些淳樸的鄉下生活。

　　從 1871 年退役到 1874 年，雷諾瓦創作了一系列表現甜美的巴黎生活的畫作和一系列人物畫像。主要作品有〈巴黎夏日街景〉、〈採花的女人〉、〈夏日風光〉、〈亞嘉杜的塞納河風光〉、〈達拉斯夫人像〉、〈釣魚者〉、〈巴黎女人〉、〈舞蹈者〉、〈母親和孩子們〉、〈撐傘的婦人和孩子〉。雷諾瓦的智慧，讓他可以從任何平常的事物中看到其存在的價值。他發現了巴黎的現代場景中蘊涵著美麗和迷人的氣息。街頭的賣藝女郎、塞納河邊的垂釣者、花園中採花的女人、孩子與母親等等，這些人物出現在了雷諾瓦的畫布上，為雷諾瓦的畫增添了一段甜美的歷史。左拉評論說：「雷諾瓦擅長描繪具有人情味的人

物。特點是表現在一系列明亮的色調上，而這些色調以一種神奇的和諧相互搭配。我們會以為看到委拉斯開茲畫中的熾烈陽光照耀在魯本斯的畫上。」

左拉（1840—1902）

自然主義創始人，1872 年成為職業作家，左拉是自然主義文學流派的領袖。19 世紀後半期法國重要的批判現實主義作家，自然主義文學理論的主要倡導者，被視為 19 世紀批判現實主義文學遺產的組成部分。

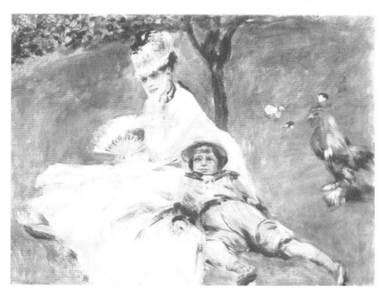

〈莫內夫人和孩子〉1874 年 現藏於華盛頓國立美術館

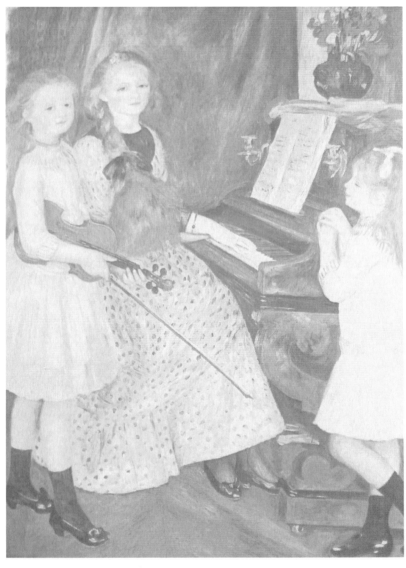

〈音樂課〉

〈達拉斯夫人〉

第 4 章　普法戰爭中的雷諾瓦

第 5 章　印象派之路

印象派橫空出世

　　戰爭後的雷諾瓦經歷了一段平復時期，他改變了畫風，轉入了甜美系列的創作中，生活貧困，卻很平靜。這時莫內也從英國回來了，雷諾瓦、莫內、西斯萊、畢沙羅德加等一幫畫家重新集結，他們經常在塞納河畔的阿讓特伊作畫，研究陽光在水面上的反映，他們的作品形成了一種共識性的風格。但是雷諾瓦這種風格的作品很難賣出去，他並沒有改善經濟狀況，依然貧困潦倒。1873 年，貧困潦倒的雷諾瓦憑著當年參加沙龍展入選的信心，希望透過參加巴黎的官方藝術活動來給自己增加收入。但是評審委員故意排擠雷諾瓦，他的畫〈阿爾及利亞風格的巴黎女郎〉和〈布洛涅森林中的騎馬小徑〉都落選了。失意的雷諾瓦對官方沙龍展已經絕望了。

〈博伊斯德博洛涅的騎手〉畫布 1873 年現藏於德國漢堡美術館

　　正當雷諾瓦困境重重的時候，莫內、畢沙羅、西斯萊的作品
卻慢慢地被一些收藏家重視。在那些收藏家的幫助下，莫內早
期的一些作品最高能以 1500 法郎的價格賣出去。畢沙羅的一些
畫也能達到 500 法郎。根據行情，巴黎一家百貨店的老闆拍賣
了莫內、畢沙羅等人的作品。這批作品以高價被成功拍賣，緊接
著，他們的作品迅速漲價。雷諾瓦也為此感到高興。

　　但是好景不長，普法戰爭後一時的經濟繁榮結束了，法國的經濟陷入了大蕭條時期。受到經濟的影響，畫商們手上的畫再也難以出售，有的畫商停止了向他們買畫的計劃。正當大家一籌莫展之際，莫內提出一個想法：自費舉辦一個畫展，透過這樣的展覽來獲取大眾的支持。但是一些畫商聽到消息後就強烈反對這個提議，他們認為要想獲得社會聲響，只有參加官方沙龍畫展。如果以特殊集團的身分來舉辦展覽，只會遭到官方的攻擊。雷諾瓦和莫內他們也認真思考了畫商的意見，畢竟這關係到其他畫家的生存和前途。就在此時，猶豫不決的畫家們聽到一個令人震驚的消息。他們聽說，如果想參加沙龍展，一個畫家可以選送三幅畫，一幅或者兩幅肯定會被接受，但是這些畫必須有情節，不能太新鮮，要具有老練沉著之風等等。這些要求明顯違背了他們所堅持的繪畫理念。這群充滿理想的畫家們哪裡能畫這樣的畫呢？大家群情激奮，一致透過了莫內提出的建議。因此，舉辦一個自己的畫展迫在眉睫。

　　空有一腔豪情並不能解決問題，舉辦一個畫展牽涉到很多問題，需要做很多的準備工作。關於如何舉辦這次的畫展，作為主要負責人的莫內召集大家一起商量。他們已經討論過很多次了，都沒有確定下來。這個時候已經臨近官方沙龍展的開始時間了。他們覺得要想得到更多人的關注，必須趕在沙龍展開始之前舉辦畫展。於是，他們進行了最後一次商談。在香氣氤氳的咖啡館裡，會議首先要確定的是參加畫展的畫家名單。大

家陷入了沉默，德加率先打破了沉默，他說：「我們應該邀請一些美術界的重要人物和那些在官方沙龍展上作品多次入選的畫家。這樣就可以避免官方過多的干涉，畫展會更順利。」「這是什麼話！難道你還沒看清那些沙龍展的真面目嗎？他們要把我們都趕下臺去！我們要展出自己的畫！」雷諾瓦、莫內他們強烈反對這個提議，他們堅持要讓自己人來參加此次畫展。「那馬奈呢？我們不能丟下馬奈！」德加不甘心他的提議就這麼被否決掉了。在場的人也覺得馬奈與他們是同一條道上的人，也就同意了。莫內建議邀請自己的老師布丹，他說：「布丹一直支持我們，也算是我們的人！」大家同意了莫內的提議。這時，畢沙羅順勢推薦了塞尚，可是大家一聽到塞尚的名字便紛紛搖頭。他們覺得塞尚的畫實在是太「粗暴」了。在雷諾瓦和畢沙羅的據理力爭下，其他人勉強同意了。

這次畫展應該有個正式的名稱吧？大家苦思冥想，想出了一些如「金蓮花」一樣古怪的名字。這時，雷諾瓦坐不住了，他說：「我們不一定非得要一個名字吧！就叫做『無名畫家、雕塑家、版畫家協會』好了。」大家被逗樂了，無奈之下也只好同意了這個名稱。

整個上午過去了，他們的會議也快要結束了。他們決定在 3 月 25 日舉辦畫展開幕式，畫展會持續一個月左右。地點定在巴黎市中心杜魯街一座大廈的二樓。那裡原來是一個攝影家的工作室，房間光線充足，寬敞明亮。他們確定了參展的畫家主要

有莫內、雷諾瓦、畢沙羅、布丹、塞尚、德加等 29 人。

　　計劃已經擬定，他們開始緊鑼密鼓地準備第一次畫展了。他們成立了一個籌備委員會，雷諾瓦擔任副主席。籌備的工作很繁瑣。聯繫畫家送畫、布置展位、做宣傳等等一堆的事務需要處理，好在參展的畫家們都及時地把各自的得意之作送到了展區。

　　最讓雷諾瓦頭痛的是掛畫。一開始的時候，委員會的委員們都很積極地監督掛畫，但是到了後來，他們就覺得這個工作很枯燥，都去忙別的事了。監督掛畫的重擔落在了雷諾瓦身上，他一個人得安排整個畫展的掛畫工作。一些畫家送來的畫超過了預定的數量，又不好再送回去，只能找地方掛上去。要想獲得更好的藝術效果，不同風格的畫、不同畫家的畫要分開擺放。如何給觀眾制定參展手冊等等，這些問題幾乎把雷諾瓦沉著的耐心消磨掉了。幸虧德加從外地回來，他積極地與雷諾瓦一起準備。

　　1874 年 3 月 25 日，在眾人的努力下，畫展的開幕式如期舉行。前一天晚上，雷諾瓦根本睡不著。他在床上翻來覆去，一直很興奮。腦海裡設想著一幕幕第二天開幕式的場景。政府會不會突然派人來搗亂呢？會不會一個觀眾也沒有呢？會不會……就這樣熬到了天亮。雷諾瓦趕緊起床，今天他可是主要的負責人之一。他得早點到展覽室去看看還有什麼沒準備好的。

　　雷諾瓦到達展室時還不到八點，距離開幕式還有兩個多小時。前段時間都沒有時間好好欣賞這些傑作，現在終於可以好好看看這些畫了。開幕式一共展出 165 幅畫，他置身於安靜的展室裡，慢慢地挪動腳步，細細地欣賞著那些畫。雷諾瓦看到幾幅充滿光線的畫，他想起了過去有一次和其他畫家朋友們一起去寫生的情景。他不經意間一抬頭，讓他看到了光線穿過樹葉產生的明晃晃的樣子，茅塞頓開。他受到了關於光的啟發，原來光的樣子才是最美的，光線的本質開始在他心中扎根，他開始更加重視對光影的描繪。「這真是一種享受啊！」雷諾瓦感嘆著。駐足於塞尚的〈現代奧林匹亞〉前，他想：「塞尚果然是塞尚，還是這樣特立獨行。不知道觀眾會怎麼看呢。」當雷諾瓦看到莫內的〈日出・印象〉時，他震撼了。「這不就是我想要的感覺嗎？」這幅畫給他的感覺是那麼的強烈，他覺得這幅畫的特點能把這屋子裡所有畫的特點都囊括進來。這幅畫描繪的是日出時在晨霧籠罩中阿弗爾港口光線朦朧的景象。莫內在這幅油畫中用了大量的藍綠色來表現天空和海面。整個畫面都籠罩在陰暗迷霧當中，晨起陽光照射，天空被染成了金黃色，陽光映射在水面上，反射出絢麗的光。整個畫面，莫內沒有對景物的外輪廓詳細地勾勒，使之整體處在朦朧中，廣闊的天空、海上的景色、遠處似有似無的房屋、港口的船，還有船上所勾勒的人以及整個畫面的色彩都是一氣呵成，中途完全沒有

任何猶豫。大塊的色塊、或長或短的筆觸構成了這幅畫，雖說有些地方還不夠精細，但藏巧於拙卻深深吸引了雷諾瓦。因為這幅畫描繪的這一切是如此的真實，面對這幅畫的時候，就像你親自站在遠處觀望阿弗爾港口晨霧中的日出，親眼看到通紅的金色太陽照亮了灰濛濛的世界，使人有身臨其境的感覺。這一切，好像是莫內從一個窗口看出去畫成的。「他是如此大膽地用零亂的筆觸來展現霧氣交融的景象，這表現的完全是一種瞬間的視覺感受和活潑生動的作畫情緒。它一定會引起轟動的。」雷諾瓦激動地想著。

　　不出雷諾瓦所料，〈日出‧印象〉引起了觀眾的注意。觀眾陸陸續續地來到了展室，報社的人也來了。整個展廳裡人很多，但是好像都是來看熱鬧的，屋子裡不時地發出陣陣怪笑，還有人激烈地咒罵。觀眾注意到了這幅〈日出‧印象〉，他們只看了一眼，就哈哈大笑。一個人氣憤地說：「真是浪費時間！毛坯的糊牆紙也比這海景完整！」報社的人迅速聚集到這幅畫前，他們拍下了這幅畫的照片和人們嘲笑它的表情。塞尚看了這幅畫，驚嘆道：「莫內有雙對色彩敏感的眼睛，可是我的天，那是多麼了不起的眼睛啊！」

　　展覽從 3 月 25 日一直持續到 4 月 25 日。除了開幕式當天是免費的，其他時間參觀都要每人收取門票錢。這一個月以來，幾乎每天的報紙上、雜誌上都有關於這次畫展的消息，但不

是嘲笑就是侮辱，雷諾瓦幾乎沒有勇氣去翻看這些報紙和雜誌了。但他還是想了解觀眾是如何看待自己的作品的，他搜尋著大眾對他的評價。4月29日那天，他買了一份〈巴黎日報〉，報紙上的評論觸目驚心。它這樣寫道：「這是沙龍展前反叛者的展覽！這一派丟掉了兩樣東西：線條和色彩。……為了遵循某種荒謬極頂的理論，他們陷入了精神失常的泥坑，成了瘋子，變得粗魯。一個小孩的塗鴉具有天真和真誠的特點，都會使人嫣然一笑；而這一派人荒淫無恥的行為令人作嘔，導致人們起來抗議。

「……我們會見到皮膚猶如西班牙菸草的女人騎在黃馬背上，在藍樹森林中蹓躂。」在細看展品之後觀眾不禁會想：「他們是在那裡無禮地故意愚弄大眾呢？還是這些展品本身就是一群可悲的精神病患者的成果？……」「騙子」、「恐怖的東西」……這些評論不是嚴厲的諷刺就是風淡雲清的概述，他還看不到任何關於他的評價。雷諾瓦又去買了一本〈喧嘩〉雜誌，雜誌封面上大大的標題赫然入目：「印象主義的失敗實驗！侮辱畫家之名！」雷諾瓦很氣憤，報社竟然如此評價他們的畫展。他迫不及待地翻開那一頁。一個署名是「勒魯瓦」的記者在雜誌上對莫內那幅〈日出·印象〉冷嘲熱諷：「印象？我們確信不疑。我已經從那裡感受到了印象，而且留下了對它的印象……糊牆的壁紙都比這片海漂亮。」

　　雷諾瓦奇怪地發現，好幾份報紙都使用了一個奇怪的稱呼「印象主義」。雷諾瓦不喜歡這個詞，但是他覺得這個詞還是很符合他畫的風格的。他趕緊召集了他的朋友們，激動地對他們說：「針對『印象』這個詞，你們有什麼看法呢？這個『印象』說得好！但要是以後都把我們稱為『印象』，我可不喜歡！但是好像沒有別的更好的稱呼了。」左拉似乎想到了什麼，他說：「為何不叫做『自然主義』呢？你們不是很喜歡自然嗎？」德加很生氣地回應雷諾瓦：「我們在這次展覽中取得的唯一收穫就是得了頂『印象主義』的帽子，我很反感！憑什麼給我們都貼上『印象』的標籤？明明就只有莫內用了印象。」「我的朋友，你先消消氣。我覺得這個名字比我們想到的都高明多了。雖然它聽起來顯得我們是個多麼革新的畫派，但是它能顯示出我們共同的理想。沒有其他更好的詞能準確地概括我們的個性了。」

　　漸漸地，其他畫家朋友們也接受了「印象」這個稱呼，自己稱自己為「印象派」畫家了。

　　印象派就這樣誕生了！雷諾瓦成為印象派的一員。這群依據所見之景的格調來創作的畫家們終於有了自己的名字——印象派。沒想到，一個記者的嘲笑之詞卻道出了雷諾瓦、莫內等人的創作理念。沒錯，置身於楓丹白露森林、徜徉於塞納河畔時，印象派畫家們已然忘卻了真正的實景，打破了眼前所見對他們的束縛，憑著瞬間的印象作畫。他們把握住了一個個靈動的畫面，手中的畫筆疾飛，將顏色直接塗在畫布上。何必拘泥於那

些細枝末節呢？他們把眼光投射到了整幅畫的總體效果上。表面上看，這些畫外表草率，其實正是這種粗放的、不事雕琢的畫法，增加了畫的肌理和質感。印象派畫家的作品永遠都不會缺少的就是光線。雷諾瓦在印象派中屬於重視光與色彩一類的畫家。由於追求外光和色彩的表現，他將身邊的生活瑣事和直接見聞作為題材，描繪現實中的人物和自然風景。在構圖上截取客觀物象的某個片段或場景來處理畫面，打破了寫生與創作的界限。他在長期的寫生過程中發現，光線對色彩的影響很大：不同的天氣，不同的季節，不同的時間，同樣的景物會呈現出不同的色彩和不同的色調，他對空氣中的色彩變化有了新的、科學的認識。陽光燦爛的時候，物體被陽光照射的部分受光源影響，會偏光源的色調，而背光的部分也並不是灰色的，而是有著豐富的色彩。雷諾瓦把這些光的知識運用到了繪畫中。

雷諾瓦的畫風迥異於其他的印象派畫家，甚至有人說他不屬於印象派，理由就是雷諾瓦的畫並不是那麼「印象」。相對於其他印象派畫家，他的畫比較完整，用色很薄，很少有厚重的筆觸。他喜歡在平滑的白畫布上作畫，並常用三分之一的亞麻仁油和三分之一的松節油調和鉛白，在畫布上另外刮上一層白色底子，這使得畫布表面非常乾淨，非常平滑。雷諾瓦幾乎始終遵循著學院派的那套規定：「暗色要薄，亮色要厚」，幾乎透明的顏料與間或出現的高光堆成的厚顏料形成對比。他說自己「喜歡把一幅畫畫得能引誘自己的手去撫摸它」。他首先

用畫筆在畫布上大致揮舞幾下，對各部分的布局有一個總的概念，然後用稀釋過的油畫色畫得很透明，好像畫水彩畫一樣，所得到的是一種模糊的、彩虹般的效果，各種色調融合在一起，以至在你還沒有看出這幅畫畫的是什麼時，就被它的色彩迷住了。在第二次作畫時，雷諾瓦在調色油中另外加上了亞麻仁油，他嚴格遵循「開始要瘦，結束要肥」這條老規矩。這種柔和地融合在一起的筆觸，被一些人很恰當地描述為看上去就像「有人用一根羽毛在油畫色上輕輕刷了一下一樣」。

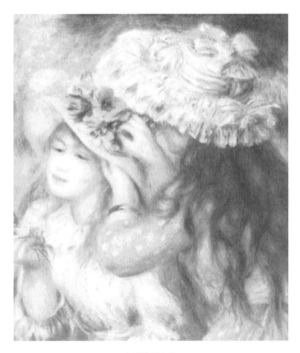

〈 兩姐妹 〉

雷諾瓦與其他印象派畫家還有一點不同，就是他作畫始終使用黑色，而別的畫家幾乎是不用黑色的。他說：「我們應該使用黑色，但應該和其他顏色混合使用，就像自然界的黑色那樣。」印象派畫家堅持在戶外景寫生，雷諾瓦並沒有把這一原則當成教條。雷諾瓦的畫有相當一部分是在室內完成的，即使是在戶外畫的寫生，也要帶回畫室修改。雷諾瓦作品顏色的微妙之處單看印刷品是無法領會的。他的畫製作得非常精細，確實像他說的那樣——讓人忍不住想用手去撫摸它。

〈包廂〉初印象

印象派畫家們在第一次畫展中並沒有取得他們想要的成功，畫展閉幕之後，塞尚離開巴黎到了埃克斯，西斯萊回到了英國，畢沙羅回到了蓬圖瓦茲。這些畫家們的畫已經賣不出去了，他們陷入了極端的困境。但是更難過的是雷諾瓦，這對他來說不僅意味著物質上的匱乏，更是精神上的打擊。

雷諾瓦一直相信，透過展覽，會讓更多的人關注自己的畫，了解自己的畫，能懂得畫中展現的藝術個性。可是，第一次印象派畫展上雷諾瓦所遭受的打擊比其他任何畫家都沉重。因為其他畫家雖然得到的大部分是批評的言論，但畢竟得到了不同程度的關注。只有雷諾瓦的畫無人理睬。

他的〈包廂〉、〈舞蹈者〉等六幅畫掛在展室裡，被觀眾忽略了。他的畫得不到讚賞，也得不到批評，他被當作無足輕

重的人物了。對一個藝術家來說，最怕的不是被批評，而是被無視，這是最寂寞、最悲哀的。朋友聚會時，雷諾瓦表面上不在意，其實心裡難受極了。他失落地說：「他們不理睬我，而不被人理睬是最叫人不安的。」一些平時經常往來的畫商安慰他，說：「一般的人不喜歡也不了解好畫。懂得欣賞好畫並且願意花高價買下來的人很少，但這不是你灰心的理由。一切的成功和名譽都是最後才會得到的。只要堅持下來，到了得到賞識的時候，現在所承受的一切就算不得什麼了。」聽了朋友的安慰，雷諾瓦自己慢慢地也想開了。雷諾瓦是個積極向上的人，他虔誠地相信生活是充滿陽光的。他常說：「人生猶如一個軟木塞，應當讓它任意漂蕩，正如任意漂浮在小溪水面上的軟木塞子那樣。」「軟木塞」理論支撐著雷諾瓦坦然接受大眾對他作品的不屑與嘲諷，一直陪伴著他走向成功。

看到雷諾瓦的窘迫狀況，一些畫商決定幫助雷諾瓦拍賣一些他的畫。雷諾瓦不願一個人享受這樣的待遇，他去說服莫內、西斯萊一起參加拍賣會。馬奈知道了這個消息後，特地寫信給他的朋友——《費迦羅報》的著名評論家阿爾伯·沃爾夫，請求他幫忙宣傳此次拍賣。拍賣會當天來了不少人，雷諾瓦的畫被一幅一幅地按順序搬上來，請來的公證人三錘定音，艱難地賣出去幾幅畫。輪到那幅〈包廂〉的時候，場下一片噓聲。雷諾瓦的心「砰砰」地跳著，他不明白人們為什麼這樣看待這幅畫。他聽到了一些人的議論。「畫得這麼醜！他到底是從哪裡

弄來的模特兒？」、「那畫上的女人像一個球一樣！一點兒美感也沒有。」

雷諾瓦並沒有反駁他們，他可以理解別人對他的畫的誤解。當初畫〈包廂〉的時候，自己是靈感湧上心頭，才想要畫這樣的一幅畫。那時候為了參加畫展，雷諾瓦思索著要畫幾幅得意的作品。看著哥哥愁眉不展，弟弟愛德蒙決定請哥哥雷諾瓦到劇院去看歌劇表演，雷諾瓦欣然前往。

劇院是一座優美的義大利建築，整個劇院由一個個包廂組成，那些包廂是除了正對舞臺一邊外，其他各邊都有隔牆圍著的、設有座位的隔間，就像是一個珠寶匣，裡面裝著不同的人。人們去那裡不僅僅為了看一場戲，還為了互相見見面。包廂配有適合貴婦的小巧玲瓏的小客廳，而實際上包廂本身就是客廳的延伸。人們可以在這裡抽菸、喝茶、聊天。一旦臺上的演員表演得特別精彩時，人們就變得鴉雀無聲，虔誠地傾聽，偶爾會爆發出一陣陣的歡笑聲和掌聲。經過其他包廂的時候，雷諾瓦聽到了裡面的歡聲笑語。可能是長時間沒有來劇院的原因，雷諾瓦覺得這裡的一切都很新鮮。弟弟愛德蒙把雷諾瓦引到了一個小包廂，裡面已經坐了弟弟的一個朋友——演員妮妮。妮妮穿得很鮮亮，身上的黑條紋衣服非常醒目，粗闊的黑條與白色相間的淺色，使得她光彩照人。弟弟向哥哥介紹了他的朋友。原來妮妮是一位歌劇演員，也是一個繪畫愛好者。聽說雷諾瓦是畫家，很想見一見他。雷諾瓦也很喜歡這個談吐自然、略帶

羞澀的演員。妮妮靠著包廂的護欄，看著舞臺上緩緩拉開的帷幕。弟弟愛德蒙坐在妮妮身後，拿著他的望遠鏡看著不遠處的舞臺，開玩笑地說：「哥哥，暫時忘掉你的那些煩惱吧！等一下你就可以用這個東西看看舞臺上那些你喜愛的女人了。」弟弟的玩笑話惹得妮妮和雷諾瓦開懷大笑。

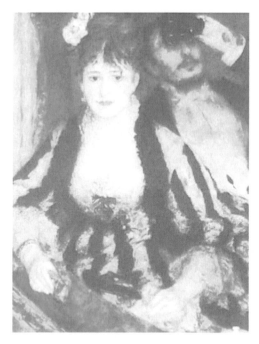

〈包廂〉1874 年

那晚雷諾瓦很開心，劇院的氣氛輕鬆愉悅，令雷諾瓦暫時忘掉了煩惱。他覺得應該把這些快樂記錄下來。雷諾瓦已經很長時間沒有在室內作畫了，他需要精心地構思才能下筆。那麼

應該怎麼畫呢？在雷諾瓦的記憶中，包廂是個溫馨的地方，裡面隨處可見盛裝打扮的女人。雷諾瓦的腦海裡突然湧現出了妮妮那天晚上略帶羞澀的笑臉和她在舞臺上暢然自如的表現。劇院裡的嘈雜和妮妮的恬靜形成了鮮明的對比，她給劇院帶來了一絲平靜的風。想到這裡，雷諾瓦心裡已經知道他要畫什麼了。這次他畫得比平常要慢很多，光是素描草稿就畫了很多遍。每次都覺得畫面上少了一點東西，但又想不出來。那天弟弟愛德蒙來看雷諾瓦，就在弟弟剛進門的那一刻，雷諾瓦一拍腦門兒，恍然大悟，他終於知道畫面上少了什麼。原來就是弟弟那副開玩笑的樣子。於是，雷諾瓦重新設計了他的畫。雷諾瓦只畫了妮妮和弟弟兩個人物，省略了不必要的背景。雖然畫面上要加上弟弟，但是他要突出的還是妮妮的形象。他覺得妮妮的皮膚很符合自己的審美標準，具有一種潤澤而彈性的美。他選取了三個他不經常使用的顏色組合：玫瑰、黑、白。他以細小的筆觸勾勒出那天晚上妮妮穿著的黑條紋長裙，使得衣服的黑與膚色的白形成黑白相間的效果，產生了一種豐富、渾厚的層次，畫面頓時增加了強烈的視覺美感。雷諾瓦特地使得妮妮黑色的眼睛和玫紅的嘴唇形成對比，這讓她更加楚楚動人。

正當雷諾瓦陷入靜靜的回想的時候，拍賣會場上爆發出了一陣熱烈的掌聲、口哨聲。雷諾瓦這才從回憶裡走出來。馬奈拍了拍雷諾瓦的肩膀，說：「嘿！老兄。你的〈包廂〉賣出去了。以前看到你和莫內在一起畫畫，我還一直認為你根本沒有

繪畫的才能，甚至讓莫內勸你別畫畫了。沒想到，你竟然這麼出色。加油吧！」

買畫的人原來是畫商馬丹，他是接受了朋友肖凱的建議才來到拍賣會的。他第一次看到〈包廂〉是在印象派第一次展覽會的展室裡，那時他就對這幅畫上的妮妮很著迷。

他了解到雷諾瓦的窘迫，原以為可以輕輕鬆鬆地用 300 法郎的價格買下這幅畫。沒想到起價就是 400 法郎，最終馬丹滿腹牢騷地用 425 法郎買下了〈包廂〉。拍賣會結束後，記者圍著馬丹，問他為什麼會以這樣高的價格買下了這幅眾人鄙夷的畫。馬丹做了幾年的畫商，可以說是看畫的行家。他故作鎮定，面色不改地回答道：「我不看好雷諾瓦，但我看好他的畫。他是個懂得如何畫女人的人。在他的畫筆下誕生的女人，沒有人能抵擋得住。」

得知〈包廂〉賣出去的消息，弟弟愛德蒙專門為哥哥寫了一篇新聞報導。他冒險為哥哥吶喊，他寫道：「雷諾瓦是一個印象主義者，他是一個可愛的、極具信心的年輕人。

他在表現女性面容時善用高調手法，用重色突出其雙眼，其餘則用肉色淺淡描繪，表現了妮妮那圓潤的形象及那似乎帶點兒輕佻的活潑的性格。另外，雷諾瓦還別出心裁、恰到好處地運用黑色這個顏色。那是經過一番努力創作出的藝術品。我們應該肯定他。」因為報紙的宣傳，雷諾瓦得到了一些關注。當

他到平時常來的小酒館去喝酒時，老闆或者一些顧客都熱情地稱他為「包廂畫家」。

從 1874 年的〈包廂〉開始，雷諾瓦開始了具有自己獨特風格的創作，此畫以直率的繪畫形象出現在第一屆印象派的畫展上。這幅畫美妙的色彩，出色的技巧，別出心裁的構圖處理，使少女優雅如花的姿容奪框而出。這是根據劇院所得的印象在畫室中創作的，無疑是雷諾瓦在這一時期具有代表性的傑作。畫面上那華麗、高雅的美感，少女臉上白皙的膚色，以及纖細的描繪，依稀可以使人聯想到瓷畫的雅緻！玫瑰色調中，借黑色的巧妙運用把少女像花朵般烘托出來。這是 19 世紀下半期開始的近代繪畫的新特點，一反四百多年來歐洲繪畫焦點透視的傳統，在不求景深的二度空間裡透過構圖、色彩與塑造把主體直接推向觀眾。袍裙上那變化起伏的條紋巧妙地塑造了人物的形體。

交織的黑色大條紋從少女胸前向下流瀉，色彩的安排達到歡愉悅目的諧調，背景中那男子觀劇用的望遠鏡遮住了臉部的一半，暖褐的膚色和衣服前襟上的黑貂皮襯托著少女粉紅色的面頰和髮髻上的花。另外胸前的串串項飾、手上的鐲子、望遠鏡及包廂邊上那襯墊的長毛絨和背景裡垂簾的花飾，所有一切都表現得那麼華麗、安逸、歡愉而輕鬆，似乎把色彩中的精華轉化為人物的實體了。還有那從右下向左上一再重複的短斜線，形成畫面上的最大動態，巧妙地使觀賞者的視線不由自主地停留

在少女美麗的容顏上。從兩頰微妙地過渡到額、鼻梁，額的象牙色細膩而滋潤。淡灰色的雙眸貫注著前方，加上未啟的朱唇，這些細膩明朗的色彩處理都非常接近瓷畫上的釉彩。眉目、鼻翼、朱唇及嘴角表情的刻畫頗為工細。這種工藝性與古典傳統技藝的糅合併輔以近代繪畫的流暢筆致與色彩對比，完美地表現了少女在包廂時喜悅又寧靜的表情。〈包廂〉的整個畫面，只以玫瑰、黑、白、黃等不多的顏色組成，只在局部施以丹紅。雷諾瓦把「黑」這個顏色發揮到了極致。畫面中黑色同白色形成了強烈的對比，把玫瑰色調烘托得如此豔麗誘人。「黑色」在印象主義光學理論裡是被否定的。雷諾瓦卻把它比作顏色中的女皇、色彩中的瑰寶，他說：「學院派的錯誤在於只看到物體的黑色！大自然反對純粹的黑色……而黑色又是一種美麗重要的色彩。」雷諾瓦用黑色把色彩的活動提到最高的強度並使之個性化，使畫面上的色彩顯得更加豔麗、華美、明快。

　　〈包廂〉給雷諾瓦帶來的關注並沒能改變他經濟上的困難。但生活的困苦沒有消磨了雷諾瓦對美的追求。〈包廂〉中妮妮的形象體現了他執著的對女性美的熱愛。妮妮的特點也是雷諾瓦筆下所有女性的特點。這幅作品完全符合雷諾瓦把人體美作為他表現的重點的理念。創作的時候，任何蕪雜都會退到一邊，他沉醉於描繪女性人體潤澤而富有彈性的美，沉醉於表現生活的歡樂氣氛。

三次畫展的波折

　　第一次印象派畫展，雷諾瓦的畫遭到了忽視，沒有什麼比被忽視更讓他難受的了。但是一時的挫折並沒有打擊雷諾瓦的創作積極性。1875 年，雷諾瓦憑藉他的肖像畫獲得一些收入，勉強維持生存。苦難總是伴隨著成功的希望，成功已經離雷諾瓦不遠了。他在繪畫上更加自如，造詣更精進了，他的畫受到了更多人的關注。

　　雷諾瓦是畫家，他的成功離不開那些一直以來支持他的畫商們。最主要的三位畫商就是保羅‧杜朗、維多‧肖凱和喬治‧夏龐蒂埃。保羅‧杜朗是印象派畫家忠實的贊助商，他憑藉自己的經濟實力，經常幫助那些貧困潦倒的畫家。他在印象派畫家們快要絕望的時候給了他們希望。1874 年的時候，保羅‧杜朗自己也遭遇了經濟困難，儘管無法幫助他們了，他還是積極地為他們聯絡其他畫商，並寫信安慰他們。

〈第一次出門〉約 1875—1876 年 現藏於英國國家美術館

〈陽光下的裸婦〉1875 年 現藏於巴黎奧賽美術館

　　肖凱也是一個具有真正收藏家精神的人。肖凱最喜愛的畫家是德拉克羅瓦，他曾經去求德拉克羅瓦為自己的妻子畫一幅肖像畫，但是遭到了德勒克洛瓦的拒絕。沮喪的肖凱經過一個畫廊的時候，看到了雷諾瓦的一幅畫，他在雷諾瓦的畫裡看到了德拉克羅瓦的特質，頓時一陣狂喜。

　　他想方設法找到了雷諾瓦，請他到家裡為他的妻子畫了一幅肖像畫。雷諾瓦按照肖凱的要求，使用了德拉克羅瓦的繪畫特點，讓肖凱夫人擺出一個德拉克羅瓦的畫裡最常見的姿勢。肖凱很喜歡雷諾瓦的畫，他們因此成為好朋友。

　　從此，肖凱就對雷諾瓦特別地關注，在別人都對雷諾瓦不屑一顧的時候，肖凱站出來為他辯解。雷諾瓦還把肖凱引見給

了好朋友塞尚，幫助肖凱成功購買了一幅塞尚的畫。1876年初，塞尚和肖凱到莫內家裡做客，肖凱因此結識了莫內。在與雷諾瓦、塞尚、莫內等人的接觸中，肖凱感受到了印象派畫作獨特的藝術魅力，他決定義無反顧地幫助這些印象派畫家。

夏龐蒂埃先生是一位出版商，他的身分高貴，是巴黎上層社會的名流。他的夫人熱衷於沙龍展，自己就經常舉辦沙龍展。夫妻二人經常幫助雷諾瓦，雷諾瓦透過他們的引見，認識了不少政界、商界的名人，他的生活狀況因此得到一些改善，知名度也大大提高了。

經過一年的調整，在保羅·杜朗、肖凱等畫商持續不斷的幫助下，雷諾瓦加入了印象派的第二次畫展。1876年4月，雷諾瓦、莫內、西斯萊、畢沙羅等20位畫家決定在保羅·杜朗的畫廊裡舉辦第二次印象派畫展。因為有了第一次舉辦畫展的經驗，這次畫展的籌備工作很順利。雷諾瓦的弟弟愛德蒙幫助他們在報社、雜誌上發表文章。因為受到第一次畫展的打擊，一些畫家不再願意自己的作品參加展出，只有雷諾瓦、莫內、貝特·莫里索等20位畫家堅持參展。他們一共展出了252幅畫，包括油畫、水彩畫、色粉筆畫、素描和版畫。雷諾瓦這次拿出了15幅油畫，其中六幅是肖凱的肖像畫。

宣傳似乎沒有達到效果，參觀的人很少。一些過路人被畫廊門口飄搖的旗子吸引，不禁走進畫廊裡看看是怎麼回事。那些習慣了傳統風格的觀眾們仍舊無法接受印象派畫家的藝術個

性，他們顯然被眼前的作品驚呆了。「怎麼是這樣粗製濫造的東西呢？」、「我覺得這簡直是一群瘋子的作品。」人們在議論著，發出和第一次畫展一模一樣的嘲諷。

當他們看到雷諾瓦的〈陽光下的裸婦〉時，人群中爆發出一陣大笑，一個人笑著說：「這個女人就像是一團肉！那身上的斑點簡直像是屍斑。」但是馬上有人出來反駁這句話：「你肯定沒見過真正的女人，真正的女人不就是這樣嗎？陽光透過樹葉的縫隙照在身上不都是有斑點的嗎？」兩個人爭執著，互不相讓。雷諾瓦看到了這一幕，他上前阻止了他們的爭論，笑著告訴他們：「你們兩個人說的都對。其實這是觀察角度不同造成的。」

原來雷諾瓦在畫這幅畫的時候，他關心的不是形的問題，而是在特定時刻和特定環境中，陽光照在女人身體上時會具有什麼樣的色彩效果。為此，他仔細地觀察了模特兒身上的皮膚，他驚奇地發現了一個前人忽略的現象：在陽光照射的女人身體上，由於受到周圍環境的影響，那一般從習慣上總是認為粉白的肉體，實際上呈現出千變萬化的色彩，有的地方是冷色調，有的地方是暖色調。他忽然明白，只有捕捉到種種豐富的色彩組合，才是捕捉到了現實中真實的瞬間景象。於是，他拋棄了傳統的固有色的觀念，給陽光下的裸體畫上了淡紅色的皮膚。畫中的裸女是 19 歲的少女安娜，因為雷諾瓦輕快的筆觸，使她顯示出了無限生動的真實感。雷諾瓦從真實的角度出發，

這似乎有點違背了印象主義的理念，一些評論家看到了這點，在報紙上犀利地寫道：「印象派團體有人叛變了……」但其實他在使用顏色的時候，是遵循了印象派的光影理論的。

這次畫展，雷諾瓦明顯得到了人們的關注，更多的畫商甚至官方的人已經注意到了他的繪畫天賦。他們鼓動雷諾瓦離開印象派陣營，回到官方沙龍展。但是雷諾瓦有他自己的藝術信仰，前幾年在官方沙龍展受到的不公正待遇讓他堅決地拒絕了官方的「好意」。他熱愛這個能讓他揮灑自如的舞臺，在這裡他能按照自己的想法來進行創作，他選擇繼續留在印象主義團體裡。

1877 年 4 月初，第三次印象派畫展舉行的時候，雷諾瓦從郊區趕回來參加畫展。他還邀請了他的朋友弗朗克·拉米和科爾第加入。上次參展的一些畫家退出了，新的畫家又加入進來。身為印象派的得力主將，雷諾瓦和莫內、畢沙羅、開依波特一同組成委員會，負責此次展覽的主要事宜。這次畫展一共展出了18 位畫家的 230 餘件作品。雷諾瓦一共展出了 21 幅畫，其中11 幅是他自己的作品。另外，雷諾瓦還向其他畫家朋友借來了十幅畫，幫助他們把畫放在畫展上展出。

〈提水壺的少女〉

　　展覽開幕那天，來參觀的人比第二次畫展多了很多，大眾的嘲諷少了一些。參觀的人大多默默地看著展室裡的畫而不發表議論。但是那些報紙雜誌仍舊重複著他們的攻擊和戲謔。那天肖凱也來到了展室，他錯過了前面兩次的畫展，這次他無論如何也要來看看。他細細地欣賞著每一幅畫，待了整整一天。他一邊看，一邊向其他觀眾解說自己對這些畫的理解，試圖讓那些頑固不化的觀眾重新審視自己的審美，愛上這些畫。當看到了雷諾瓦的畫時，他太激動了，抓著一個觀眾的手，拉著他

說：「你看那幅〈盪鞦韆〉裡的女子，她那嬌羞的神態多麼令人著迷！你再看看那幅〈煎餅磨坊的舞會〉，那樣的生活多麼喜悅呀！」那個觀眾被肖凱激動的表現震驚了。

第三次畫展結束後，雷諾瓦獲得了更多的關注，他的〈盪鞦韆〉和〈煎餅磨坊的舞會〉得到了大眾的好評。

雷諾瓦自己也沒有想到，〈煎餅磨坊的舞會〉會獲得大眾的好評。這幅畫畫的是巴黎一個熱鬧而歡快的露天咖啡館。畫面上有詩人、音樂家、畫家、作家、記者以及紳士淑女，他們有的飲酒暢談，有的翩翩起舞。樹蔭下空間裡人物的形態與色彩都服從於「生之歡樂」的節奏。這是慶賀青春的畫幅。婦女們都婀娜多姿、明豔漂亮，男子們服飾華美、風度翩翩，整個咖啡館充滿著歡快和青春的笑語，喜悅與幸福瀰漫在光、色的交輝中。

〈盪鞦韆〉1876 年 現藏於巴黎奧賽博物館

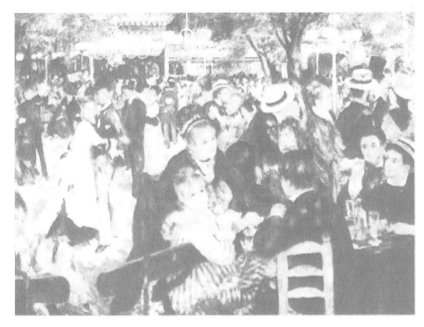

〈煎餅磨坊的舞會〉1876 年 現藏於巴黎奧賽博物館

　　第二次印象派畫展結束後，雷諾瓦和朋友去蒙馬特高地住了幾天。初來乍到的雷諾瓦被這裡歡快的生活所吸引。白天閒來無事的時候，雷諾瓦和朋友一造成旅館附近的咖啡館喝咖啡。咖啡館門口是一片空曠的場地，這裡是一個露天的舞場，無論何時都有人在跳舞。雷諾瓦站在咖啡館的臺階上，看到了熙熙攘攘的人群，大家有的踏著歡快的舞步，有的簇擁在一起談天說地，爆發出陣陣歡笑聲。

　　咖啡館的老闆告訴雷諾瓦：「外面這些跳舞的人，大多

和你一樣，也是從巴黎來的。他們每個星期都會來這裡消遣娛樂。別提有多熱鬧了。」雷諾瓦想：原來生活可以這麼歡樂，自己一直以來都忽略了對這些喜悅的描繪。看著舞場中央笑意盈盈的女郎和先生，雷諾瓦突然湧出一種畫畫的衝動。他找來了一張椅子，坐在臺階上，攤開他的畫具，對著這片歡樂的舞場畫起來。幾位好奇的女士跑到臺階上，她們想看看這位從巴黎來的畫家會畫出什麼樣的畫。

既然是要表現人物喜悅的神態，那就應該畫得甜美一些。雷諾瓦想起了年輕時在瓷器廠畫人物畫時的技巧。他決定用一種棉絮般的風格表現流溢光線中的人物，而他所選取的角度正好可以從上向下俯視取景。連續幾天，雷諾瓦都會到咖啡館門口繼續他的創作。每天，他把未完成的畫搬回旅館，第二天再繼續搬出來畫。因為那幅畫有點小，顯得整個畫面很擁擠，於是，他按照畫好的小幅的畫又畫了一幅大的。雷諾瓦根據這條街的名字，給它取名為〈煎餅磨坊的舞會〉。當他把畫搬出來的時候，一大群人圍著它觀看，試圖在上面找到自己。咖啡館的老闆也去看了那幅畫，他突然很疑惑地問雷諾瓦：「為什麼畫面上要出現這麼多人物呢？這樣可不是很科學呢。」雷諾瓦點了點頭，他微瞇著眼睛，喝了一口咖啡，說：「畫是要給人看的。畫畫並非科學地分析光線，也並非巧妙地安排布局。只要能畫出我想要的感覺，帶給觀眾快樂，就足夠了。」

　　〈煎餅磨坊的舞會〉是雷諾瓦成功運用光和色彩的典範，表現出了雷諾瓦日臻完善的繪畫技藝。1877 年，當時與雷諾瓦一同前去蒙馬特的朋友雷渥在畫廊裡再次看到這幅巨作後，激動地寫下了這樣的評論：「這是一頁歷史，它忠實而確切地記錄了巴黎人的生活。以前沒有人想到把每天發生的事畫在畫布上，他的大膽嘗試應當成功。」

　　這確實是一次成功的繪畫。這幅畫表面上看是描寫巴黎一個著名的露天咖啡館兼舞場熱鬧和歡快的氣氛，實際上真正的主題是透過樹葉間隙照射下來的陽光。這陽光照射在人們的臉上、衣服上、桌椅和地面上等引起的豐富的光色變化，充分表現了雷諾瓦對現實生活中光與色變化的高度敏感。這幅作品描繪了眾多的人物，給人擁擠的感覺，人頭攢動，色斑跳躍，熱鬧非凡，給人以愉快歡樂的強烈印象。畫面以藍紫為主色調，使人物由近及遠，產生一種多層次的節奏感。雷諾瓦把主要精力放在對近景中一組人物的描繪上，生動地表現出人物臉上的光色效果及光影造成的迷離感，渲染了舞會的氣氛。就總體看，他保留著印象派對外光與色斑的留戀，使畫面的總體色調、氣氛有一種顫動、閃爍的強烈效果。

　　雷諾瓦此時已經漸漸地有了名氣，他拜訪了倫敦一位收藏家。這位英國人自豪地把雷諾瓦引進一間小客廳，客廳裡一束特殊的光線照耀在盧梭的一幅蒼翠秀潤的畫上。

主人說：「您現在看到了我的藏畫中的精品了吧，盧梭的這幅畫鮮為人知。」雷諾瓦看了一眼這幅畫，他就認出這幅畫是他青年時代畫的。然而畫的署名已經被人篡改了。他不願意讓收藏家掃興，於是對收藏家說：「我對這幅畫相當熟悉。」

事後他和朋友談到此事，朋友問他為什麼不直接告訴那個收藏家那是自己的畫。雷諾瓦笑著說：「這樣會讓他鬧出病來的！真品與贗品兩者必居其一，他們買畫做投機生意，遇到這種情況應該自認倒楣，但如果他們是因為愛畫才買畫的，那我為什麼要讓他們疑心呢？」

官方沙龍展的成功

雷諾瓦沒有想到，他還會在官方沙龍展上取得更大的成功。而他的成功會對其他印象派畫家產生巨大的影響。這次官方沙龍展的成功，還是雷諾瓦繪畫道路的轉折。

1879 年，經歷了三次畫展，雷諾瓦的知名度已經明顯提高了，但是畫商們對他的畫出價還是很低。他想找朋友們商量解決的辦法，可是莫內搬到了阿讓特依。莫內寫信向雷諾瓦訴苦：「我已經完全絕望了，剛賣出去的一幅畫，得到的錢還不夠買顏料。現在我已經沒有顏料了，我無法工作。」收到信後，雷諾瓦想馬上去寄一筆錢給莫內。可是當他看著自己空蕩蕩的家，才想起家裡現在也很缺錢，家人已經為食物而發愁了。怎麼辦

呢？家裡又沒有什麼特別值錢的東西可以賣。唯一的希望就在那幾幅畫上了。如果能把畫賣出去，或許能籌到錢，就能幫助莫內了。賣畫可不是一件簡單的事，好幾天過去了都毫無回應。雷諾瓦的畫商朋友建議他說：「實在不行你就把畫送到官方沙龍展上，一旦入選，你就可以把畫賣出去了。現在印象派雖然已經有了一定名氣，可是仍處於邊緣地位，只有參加沙龍展才是你獲得認可的途徑。」雷諾瓦沒有辦法，為了解決自己的經濟問題和幫助莫內，他只好把自己的作品送到官方沙龍展。

正當雷諾瓦焦急地等待著沙龍展的入選結果時，他聽說其他印象派畫家正在籌辦第四次印象派畫展。雷諾瓦陷入了矛盾中。他在想：自己要不要去參加第四次畫展呢？這時，官方沙龍展的人找到雷諾瓦，對他說：「我們向你表示祝賀！你選送的畫〈夏龐蒂埃夫人和她的孩子們〉入選了沙龍展。」這對雷諾瓦來說確實是一個振奮人心的消息。這意味著他的畫不再像以前那樣被擺在角落裡，而是掛在顯眼的位置，會得到很多好評。去參觀沙龍展的人都驚嘆於這幅畫構圖的完美，評論家加斯達利亞評論道：「觀察正確，描寫自然有生氣。畫家有優秀的藝術品質，將來一定會成功。」這回，雷諾瓦成為官方沙龍展的紅人，他的畫以高價賣出，他獲得了一筆數目不小的收入。他終於可以拿著錢去幫助莫內了。

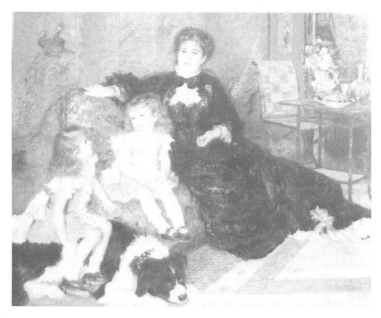

〈夏龐蒂埃夫人和她的孩子們〉1878 年 現藏於美國紐約大都會藝術博物館

　　因為一直忙著沙龍展的事，無暇顧及印象派畫展。他也不知道畫展到底籌辦得怎麼樣了。印象派畫展的籌辦委員畢沙羅得知雷諾瓦入選沙龍展的消息後十分震驚。而其他畫家也聽說了雷諾瓦在沙龍展上的成功，大家都議論紛紛。印象派畫家中出現了意見相左的兩派，他們爭論著是否要在舉辦畫展的同時參加官方沙龍展。有人還提出放棄舉辦畫展的建議。因此，畢沙羅趕緊召開會議商談畫展的事。他在會議上說：「雷諾瓦在這次沙龍展上確實獲得了極大的成功，但這只是他個人的成功，我相信他已經吃得開了，那樣就好多了，貧困是如此地令

人難以忍受，而我們集體的成功還是要靠我們的畫展。」「雷諾瓦都去參加沙龍展了，那我們還要繼續辦畫展嗎？」一個畫家問畢沙羅。「當然還要舉辦！雷諾瓦沒有離開我們，他只是去參加了沙龍展，這也是一種嘗試，他在試圖取得印象派與沙龍展的平衡。」畢沙羅堅定地回答。

莫內也聽說了雷諾瓦的事，他寫信問雷諾瓦：「我的朋友，我完全理解你的難處，我能理解你這樣做的目的。我又何嘗不想和你一樣憑藉沙龍展讓生活過得更好呢？可是我是這個團體的核心啊，如果我那樣做，這個團體就散了。況且我的理想只有在這裡能實現，沙龍展會把我扼殺的……」雷諾瓦看了莫內這封感人的信，一時不知道該如何回覆他。雷諾瓦承認，他把畫交給沙龍展，純粹是商業性的行為。

後來，第四次印象派畫展在畢沙羅、莫內等人的堅持推動下成功舉辦。而雷諾瓦由於在官方沙龍展上引起了巨大的爭議，最終沒有參加這次畫展。印象派一共舉辦了八次畫展，後面的五次他都沒有參加。

這段時間的印象派之路，讓雷諾瓦隱約感覺到印象派的侷限性。他漸漸覺得印象主義已經不再是自己當初追求的藝術理想了。雷諾瓦在給好朋友沃拉爾的信中表達了對印象主義的看法：「在我的作品中似乎形成了某種斷裂。我已走到了印象主義的盡頭，最後發現我不知道該如何作畫，也不知道該如何描繪。簡單來說，我已經進入了死胡同。」

第 6 章　古典主義的嘗試

與艾琳的和睦婚姻

　　從 1879 年開始，雷諾瓦不再參加印象派的畫展了。他覺得自己已經走到了印象主義的盡頭，陷入了「創作危機」。他試圖慢慢褪去印象主義的外衣，回歸古典和傳統。可是他的內心終歸是對印象主義風格念念不忘。後來他畫的那些兒童、女人、花朵，不管是在題材上還是在色彩使用上，無一不帶有印象主義的烙印。內心充滿矛盾的雷諾瓦不知道該如何平復起伏的思緒。無法排遣的他離開巴黎市區，到蒙馬特區和諾曼底海邊渡假。在蒙馬特區，他邂逅了美麗的鄉村少女艾琳・夏麗戈。

　　雷諾瓦和艾琳第一次見面是在蒙馬特區的一個小酒館裡。雷諾瓦在那裡的一個小村子裡租了一個小房子獨自居住。每天，他一個人去村子裡寫生；晚上，他到一家小酒館裡吃一點簡單的晚餐。一天晚上，他在小酒館裡喝酒，一個年輕的女服務員在上菜時不小心把水灑到了雷諾瓦的一幅畫上。因為那幅畫還沒有乾，看得出來是剛完成的。那少女連連道歉，她覺得自己毀掉了一個畫家的作品，心裡非常內疚。她一邊道歉，一邊掏出手帕小心翼翼地擦拭著畫布上的水，可是已經來不及了，畫沒有辦法恢復了。雷諾瓦看著少女慌亂的樣子，放下自己的酒杯，不緊不慢地說：「沒關係，你別擦了。你也不用道歉，本來這幅畫就沒什麼價值，是該扔掉的。」說完，雷諾瓦又端起酒杯，繼續喝酒。少女很詫異，她不明白為什麼眼前的

這位畫家這麼不愛惜自己的畫。她把桌子收拾乾淨後，就到別桌去收拾了。

第二天，陽光很好。睡了一覺的雷諾瓦覺得心情不錯，他想到村子裡走走。他走到了一個葡萄園。眼下正是夏末秋初，正值葡萄成熟的季節。雷諾瓦看著這滿園子綠的、紫的葡萄，不禁想起了在普法戰爭時期遇到的葡萄園。他隱約聽到園子裡有人在唱歌，他循著聲音慢慢地走到葡萄園裡去。

「嘿！您好，先生！昨晚弄溼了您的畫真的對不起。」

一個正在摘葡萄的少女向他揮了揮手。

雷諾瓦停下來一看，原來是昨晚小酒館裡的女服務員。

雷諾瓦也點了點頭，說：「您好！很高興在這裡遇到您。沒關係，您不必擔心。」

「我可以冒昧地問您一個問題嗎？先生！」那少女遞給雷諾瓦一串葡萄，示意他嘗嘗。

雷諾瓦拿了一顆放進嘴裡，甜絲絲的味道一直湧到心裡。「您問吧！」雷諾瓦說。

「您為什麼說您不想要那幅畫了呢？我覺得畫得挺好的。都怪我毀掉了它，真是可惜。」少女擦乾淨雙手，解下圍裙，等著雷諾瓦回答她。

「我也不知道我處於什麼樣的境地！我只知道自己在往下沉！我懷疑自己。我仍然苦於實驗。我不滿意，我刮掉重畫，

一再地刮掉。我盼望這種狂熱有一個止境……我像是在學校裡的孩子們。潔白的紙上應該好好畫的，可是『砰』的一聲 —— 一個墨漬。我仍然在塗抹階段 —— 可是我已經四十歲了。」面對著眼前這個善良純樸的農村少女，雷諾阿感到一陣陣的溫暖，已經很久沒有人這麼關心他了。

他的一些朋友誤解他，認為他參加沙龍展就是叛變。雷諾瓦將心裡的苦惱一一告訴了面前的少女。他很痛苦，抱著頭蹲在地上。

少女聽了雷諾瓦的話，也蹲了下來，輕聲對他說：「先生，其實問題很簡單。或許我是一個鄉下人，看問題膚淺，但是道理就是這麼簡單啊。先生您天生就是畫畫的，因此您必須要畫下去。不管畫得好還是畫得壞，不管成功還是失敗，您手中的畫筆不能放下。您看這一小枝葡萄藤，春天的時候，我差點兒就把它剪掉了，可是我留下了它。等到現在，您看它結了多少串葡萄呀。還有什麼比荒廢一枝葡萄藤更令人痛心的呢？如果剪掉了，需要用多少汗水才能把它重新培育起來啊！所以，您用不著矛盾，您只要繼續畫，繼續做您喜歡的事就好了。」

少女的一席話，讓痛苦的雷諾瓦心情好了很多。告別的時候，他們兩人差點忘了自我介紹。「我叫艾琳・夏麗戈。您呢？」「您叫我雷諾瓦好了，我的朋友都這麼叫我。」「雷諾瓦？好的，我記住了，雷諾瓦。」從此，雷諾瓦認識了艾琳。這個直爽善良的少女給雷諾瓦留下了深刻的印象。

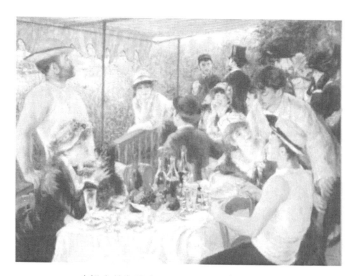

〈船上的午宴〉1880—1881 年 布油畫

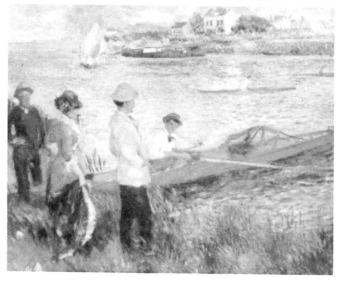

〈夏托的划船手〉1879 年現藏於華盛頓國立美術館

當幸福來敲門的時候，雷諾瓦還沒有意識到這就是幸福。他們認識了之後，艾琳經常帶著雷諾瓦到村子裡風景最美的地方寫生。在畫〈船上的午宴〉和〈夏托的划船手〉時，艾琳當他的模特兒，她穿著漂亮的荷葉邊長裙，帶著白色的帽子，風情萬種。雷諾瓦看到艾琳的樣子，常常放下調色板不畫了，只是出神地看著她。時間久了，雷諾瓦喜歡上了艾琳爽朗的個性和純樸善良的性格，艾琳也很喜歡雷諾瓦藝術家的氣質和安靜的樣子。兩個人相互許下了婚約，並告知父母。雷諾瓦的父母本身也是鄉下人，他們很喜歡這個鄉下來的兒媳。看到雷諾瓦事業成功，艾琳的母親也同意了他們的婚事。

艾琳是個傳統的鄉下少女兒，結婚前，她對雷諾瓦說：「我很願意嫁給你。我想在婚後生個孩子。」雷諾瓦聽了艾琳的話，想到莫內曾經告訴過他孩子一旦生下來，便有沒完沒了的事情要處理。嬰兒的啼哭聲、需要洗晒尿布等麻煩的事務會纏繞著自己，使自己沒有辦法靜下心來畫畫。於是，他把心裡的想法告訴了艾琳，艾琳對雷諾瓦的想法很生氣。看到雷諾瓦態度堅決的樣子，一氣之下，艾琳決定取消婚約。

雷諾瓦再次陷入了痛苦之中，他很想和艾琳結婚，可是他又害怕婚後的瑣碎生活影響了他的繪畫。他開始到處去旅行，試圖忘掉艾琳，他到阿爾及利亞、馬德里博物館、威尼斯博物館等去參觀那些名畫。當他創作〈阿爾及利亞幻想曲〉時，他的

腦子裡總是浮現出艾琳的樣子，走得越遠，他越想念艾琳。他發現如果沒有艾琳，他的世界就不完整。他鼓起勇氣，給艾琳寫信，為上次的事道歉，請求艾琳原諒。他在信中寫道：「親愛的艾琳，我向你道歉，我想通了。既然是夫妻，那麼我們就一定要有孩子的。我現在很喜歡孩子了。你放心，我會照顧好你的……」殊不知此時的艾琳也和雷諾瓦一樣，正處在無邊的思念和痛苦中。雷諾瓦離開後，她頓時感到生活沒有了樂趣，天天想念他。母親勸艾琳放棄雷諾瓦，嫁給村裡的有錢人。艾琳對母親說：「我什麼也不懂，可是看他畫畫我就高興。我喜歡和他在一起。」

艾琳接到雷諾瓦的信後，一路狂奔到了車站去迎接雷諾瓦的歸來。雷諾瓦回來後，他們就舉辦了婚禮。他和艾琳開始了長達 34 年的婚姻生活，直到妻子艾琳去世。

婚後，雷諾瓦為了好好作畫，打算帶著妻子到家鄉利摩日去住一段日子。因為鄉下的生活簡單樸素，而且鄉下的生活不用花很多錢，這樣雷諾瓦就可以毫無干擾地進行創作，不必為了生計奔波。但是岳母不同意女兒跟著雷諾瓦回到鄉下去，她堅持要他們留在巴黎。沒有辦法，雷諾瓦只好留下來，和妻子、岳母一起住在巴黎聖喬治街的畫室裡。

定居下來後，岳母主動要求掌管所有家務，這點讓雷諾瓦很吃驚。他和妻子商量，不想讓岳母太勞累，可是岳母堅持己

見，而妻子艾琳不熟悉做飯，所以，就同意了岳母的要求。岳母夏麗戈太太是做菜的行家，她做的飯總是讓雷諾瓦吃得津津有味。開始的時候，一家三口的生活很美滿，一切都很順利。可是過了一段時間，岳母暴躁的性格就給這個家添了很多麻煩。她時常埋怨雷諾瓦不會賺錢，只能住在這麼小的房子裡，每天吃的食物幾乎是一樣的。面對著岳母的指責，雷諾瓦沒有說什麼。他知道岳母是個心地善良的人，只是有時候脾氣不好而已。為了妻子，也為了家庭和睦，雷諾瓦從來沒有和岳母起過爭執。妻子艾琳也看到了家庭出現的問題，她為了緩和母親與雷諾瓦的衝突，常常去買母親最愛吃的糖炒栗子來孝敬母親，順便為雷諾瓦說上幾句好話。

　　在夫妻兩人的共同努力下，家庭生活很和睦。雷諾瓦很感激艾琳為家庭的付出。有一次，雷諾瓦的一幅畫賣了一個很高的價格，雷諾瓦決定帶著妻子去義大利的西西里島旅行。兩個人在西西里島過得很開心，可是正當他們要返回巴黎的前一天，雷諾瓦的錢包丟了。無奈之下，雷諾瓦只好寫信給此時也在西西里島的保羅・杜朗，請求他借給他們回家的路費。在等待杜朗援助的那幾天，身無分文的他們住在了阿格裡根特郊區的農民家裡。艾琳天生性格開朗，她完全沒有被這次的困難嚇倒。她主動幫助農民幹活，還教他們如何做裁縫。那個農民也為雷諾瓦夫婦提供了很好的住宿和餐點。終於等到了杜朗的援助，雷諾瓦夫婦親手把一部分錢送到農民的手裡。可是他們似

乎很生氣，堅決不要他們的錢。雷諾瓦又不會說當地的語言，只能指手畫腳地表示對他們的感激。可是那個農民還是不能理解他們的意思，情急之下，艾琳取下自己隨身佩戴的聖母像送給了農民的妻子。告別之後，雷諾瓦夫婦就啟程回巴黎了。

雖然旅行遇到了意外，但艾琳很高興，因為這是雷諾瓦第一次帶她出去旅行。身為一個畫家的妻子，艾琳深刻地明白雷諾瓦對繪畫的熱愛。雷諾瓦後來到過很多地方旅行、寫生，她從來不阻攔，而是盡力照顧好家庭，讓雷諾瓦放心創作。思念丈夫的艾琳會給雷諾瓦寫信，聊聊家長裡短。

家裡養的一隻寵物狗病死了，艾琳很傷心，她寫信給雷諾瓦。她在信中說：

親愛的：
「奇奇」剛死了，它是抽搐了半個小時之後死去的。我心裡很難受，我想我一定給它帶來了什麼不幸，我要把它做成標本。
擁抱你

艾琳

還有一次，家裡的屋頂漏雨了，艾琳不知道如何修理。她寫信給雷諾瓦說：

親愛的：
你畫室屋頂上那個洞還沒修好，工人本來禮拜一要來修的，他們參加婚禮去了，禮拜二是節日，今天又整天下雨，他們

說要等到天晴，但我希望能在你回來之前把洞修好。我把你
畫的那床的草圖給查理先生看過了，你一回來他就會做。他
想與你談談他的看法，你知道，他是很固執的。我不知道他
有何高見，你和他，你們會談得通的。我不知道我手中的錢
是否能維持到月底，因為還得買些畫布。我們還沒有足夠的
布做那個大窗戶的簾子，是西邊的那個吧，那邊的陽光最強
烈。查理先生還沒理解為什麼要在那裡掛窗簾，你已講過的
吧？橫梁一邊掛印花窗簾，另一邊是掛粗布的。我手中的錢
剛好夠買所缺的布料，我已找到一家零售布店，可是，要是
把我手中這四十法郎花光，我擔心沒有足夠的錢幫你買畫布
了。如果你月底不能回家，請給我寄點錢來。

告訴我吧，可憐的人兒，你在迪耶普冷嗎？我們在巴黎冷死
了。你畫得多嗎？畫像快畫完了嗎？一個月這麼長！我們冬
天的那次旅行在我看來比我剛過完的這半個月還短呢！

多寫信給我，把你的健康狀況告訴我吧！

擁抱你

<div align="right">

艾琳

禮拜三晚上

</div>

　　每次收到妻子的信，雷諾瓦心裡都很甜蜜。雖然相距很
遠，但是雷諾瓦仍能感受到妻子的愛與關心。這不就是幸福的
生活嗎？雷諾瓦一直認為妻子艾琳是上帝給他的禮物。善良
的艾琳給了雷諾瓦精神上的安慰，為他生了三個孩子，給了他
一個幸福完整的家，這些幸福的生活反而成為雷諾瓦創作的素

材，完全不像莫內描述的那樣恐怖。從 1881 年到 1915 年，34 年的婚姻生活一直都是雷諾瓦源源不斷的創作源泉。晚年，雷諾瓦和朋友談到妻子時，他感慨地說：「她給了我精神上的安慰，給了我孩子。還有，晚上有理由再也不必外出了。她使我去思考，她懂得如何在我的周圍創造一種與我的憂慮相適應的活潑氣氛。」

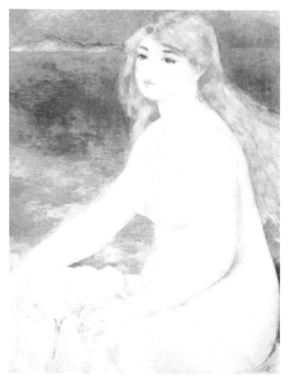

〈金髮沐浴者〉1881 年以妻子艾琳為模特兒。圓潤光滑的女體，散發著珍珠般的光澤，充分地結合了光線與氣氛的效果。

東方主義迴響

　　1881 年初，那正是和艾琳鬧脾氣的時候，雷諾瓦第一次去了阿爾及利亞。因為有當地的法國朋友陪伴，雷諾瓦這次旅行過得很舒適，充滿了法國情調。然而，旅行中當他想創作時卻沒有真正令他感興趣的東西 —— 女模特兒。雷諾瓦在寫給一個朋友的信中說：「阿爾及利亞的女人是不易親近的，我不懂她們含糊不清的話語，她們很不可靠……令人遺憾的是其中有些漂亮女人，但她們不願擺姿勢做我的模特兒。」在沒有女性模特兒也無法獲得任何可行替代物的環境下，雷諾瓦冒險去了阿爾及爾舊城區等地去體驗這個國度的文化。雷諾瓦在舊城區裡仔細地觀察著每一個角落、每一個人，他努力嘗試著真正了解他所處的這個國家。阿爾及利亞是個特別的非洲國家，酷熱的天氣醞釀了熱情。這裡的人們熱愛唱歌和跳舞，城區裡總是充滿了節奏感快而強烈的音樂，總有一團人圍著跳舞。他的法國朋友領著他四處遊玩，他們看到了很多狂歡的場面。婚禮舞、騎士舞、鴿子舞等舞蹈形式讓初到此地的雷諾瓦大開眼界。

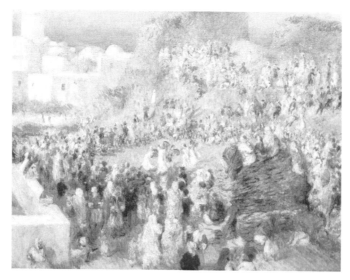

〈阿爾及利亞幻想曲〉雷諾瓦 1881 年 現藏於巴黎奧賽美術館

　　一天，雷諾瓦在大街上走著，看到很多人擁向街頭的小山坡，據說那裡是當地人狂歡的主要場所，那裡經常舉辦一些大型的舞會。雷諾瓦也跟著到了那裡，還未走近就感受到了濃濃的歡快的氣氛。人們圍成圈，興高采烈地拍著手，看著舞場中央的舞蹈。舞場中央是當地有名的舞蹈團，他們正在表演。每個人臉上都洋溢著快樂的表情，彷彿已經忘掉了所有生活上的不愉快。此刻，他們踏著音樂的節奏，全身心地投入到了快樂中。雷諾瓦被震撼了。為此，他創作了一幅畫 —— 〈阿爾及利亞幻想曲〉。這幅畫描繪了雷諾瓦親眼見到的那場山坡上的舞會。畫中數以百計形形色色的人們都注視著一個置於畫面中央

的傳統舞蹈劇團。跳舞的人和下面擠作一團的旁觀者都穿戴著傳統的阿爾及利亞服飾 —— 白長袍和紅帽子，突出了阿爾及利亞的風俗習慣。然而，對畫中擠作一團的人作進一步觀察後，我們會發現那些身著傳統阿爾及利亞服裝的人群裡還有著許多身穿黑色服裝的歐洲人。這暗示了雷諾瓦實際上是在描繪一個旅遊景點，旅遊景點裡有很多歐洲遊客。雷諾瓦也感覺到了阿爾及利亞正在朝著歐洲的方向改變，這裡的風土人情已經沾染了歐洲的風氣。這幅畫有著東方主義畫家典型作品的影子。因此，這可以說是雷諾瓦的東方主義繪畫。

雷諾瓦在阿爾及利亞的創作開始了一種連他自己也不知曉的東方主義畫風。一些評論家從雷諾瓦的畫中探尋出法國畫家在描繪東方場景時的心理。其中史蒂芬·吉根對法國繪畫中的東方主義所作的描述最為精闢，他說：「畫中人物渺小，沒有多少細節描繪，這揭示了矛盾心理，表現出各種不同情境、時期的態度。」吉根對東方主義畫風的分析暗示了雷諾瓦的這幅畫中存在著法國的精英主義。雷諾瓦似乎看不起這種自己僅從殖民背景角度了解的文化。但是這不能把責任全推到雷諾瓦身上，畫家的繪畫描繪的是畫家眼睛看到的東西，雷諾瓦實際上除了畫典型的阿爾及利亞場景外，他已別無選擇，這些場景是他現成可得的、是他用雙眼能觸及的。

女人是他在阿爾及利亞從一開始就真正感興趣的描繪對象，在阿爾及利亞，雷諾瓦更關注當地女性。這裡的女性與他

在法國見到的不同，這讓雷諾瓦感到新鮮，又有點失落。雷諾瓦習慣了法國女性的美，所以對這裡東方的女性美很好奇。然而因為已在心裡定下了對女性美的標準，所以對東方女性美的認同還需要一個過程。在認同的過程中，雷諾瓦創作了好幾幅阿爾及利亞女性肖像畫，如〈宮女〉、〈阿爾及利亞少女〉、〈阿爾及利亞女人〉。

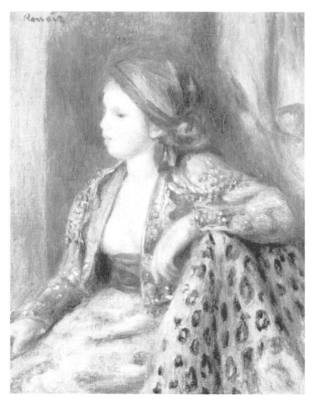

〈宮女〉1881 年

〈阿爾及利亞少女〉1881 年

　　1882 年，雷諾瓦第二次前往阿爾及利亞。與上次旅行相比，這次旅行中他對伊斯蘭文化進行了更深入的探索。

　　他參觀了很多清真寺，他對清真寺的建築物很感興趣。阿爾及利亞的清真寺風格很多，有的簡樸無華，有的結構嚴整、雄

偉壯麗。雷諾瓦創作了很多幅阿爾及利亞清真寺的畫，例如：〈阿爾及爾清真寺〉。在〈阿爾及爾清真寺〉這幅畫裡，雷諾瓦將身穿傳統服裝的阿爾及利亞人置於一個重要的象徵伊斯蘭教的建築物 —— 西迪‧阿卜德‧拉曼清真寺的陰影中。雷諾瓦的筆墨著重點在於人，他在建築的旁邊加入了阿爾及爾的婦女，為了將注意力集中在人的身上，雷諾瓦略去了清真寺的尖塔。清真寺最重要的部分就是它的尖塔，它是伊斯蘭教持久不衰的象徵。透過略去清真寺的尖塔，雷諾瓦弱化了其重要性，同時將戴著阿拉伯方巾、沐浴在金色陽光下的婦女引入了這幅畫。如果不略去這個清真寺的尖塔，雷諾瓦就無法實現描繪這些女人的細節，無法實現畫中人物同觀眾的接近。

雷諾瓦在阿爾及利亞的作品經過幾番波折，又回到了圍繞著女性來創作的中心。雷諾瓦在阿爾及利亞的後期作品展示了他兩次拜訪這個國家的成果。1882 年末，雷諾瓦待在阿爾及利亞的最後時光裡，在現場和畫室創作了一系列阿爾及利亞女性肖像畫。雷諾瓦在阿爾及利亞找不到他理想的神祕女子做模特兒，那怎麼辦呢？雷諾瓦只能將當地的女人理想化，將她們塑造成他心中美麗女性的樣子。其中〈坐著的阿爾及利亞女人〉就是雷諾瓦理想化創作的結晶。這幅畫與 1870 年創作的〈宮女〉有很大區別，〈宮女〉曾讓他幻想著異國情調的阿爾及利亞女子在自己的閨房裡懶散地躺靠，而阿爾及利亞的現實給予他的靈感其實很少。

〈坐著的阿爾及利亞女人〉中的這個女人已沒有了那種具有神祕魅力的奇特味道。相反，正如雷諾瓦往常的法國女性肖像畫一樣，這個女人是理想化的。她是一個精緻的美女，也是畫面上的焦點。她周圍沒有舞蹈劇團，沒有房屋，也沒有清真寺，她也不在某個文化背景裡。班傑明曾評論說：「雷諾瓦這是在以一種反人種學的方式畫這個女人。」畫面上，這個女人皮膚雪白，臉頰紅潤，帶有盎格魯 - 撒克遜人的特徵，看起來具有歐洲人的特點，甚至她華麗的服飾，也讓人感覺到她是一個為雷諾瓦擺著優雅姿勢的法國女人。

雷諾瓦給這幅畫命名為〈坐著的阿爾及利亞女人〉，試圖透過標題來讓人相信這是個阿爾及利亞女人。

承繼 1881 年的成果，在 1882 年，雷諾瓦創作了幾幅阿爾及利亞女性肖像畫。除了〈坐著的阿爾及利亞女人〉，還有〈穿著阿爾及利亞服飾的克萊蒙汀·斯托拉夫人〉、〈阿爾及亞的女人與小孩〉。1883 年，在返回義大利後，雷諾瓦還憑著印象，創作了一幅〈阿爾及利亞少女〉。

兩次短暫的阿爾及利亞旅行，讓雷諾瓦體驗到了東方女性不同於歐洲女性的魅力。在他的畫筆下，我們可以感受到一股異國情調。但是這樣的東方主義旋律並未持久，它如曇花一現，在短暫的美麗過後，就華美謝幕了。雷諾瓦又回歸到了他的主旋律中。旅行，確實給了雷諾瓦更多的創作靈感與對象。

義大利的巡禮

　　第一次阿爾及利亞之旅結束後，在 1881 年秋天，雷諾瓦決定和朋友一起去義大利旅行。因為他聽說義大利有很多著名的藝術博物館，那裡展出了很多著名的藝術品，包括畫作、雕塑等。他首先來到了威尼斯。一踏進威尼斯城，雷諾瓦就被這裡古典浪漫的藝術氣息深深地吸引了。威尼斯彎彎曲曲的河道深處，隱藏著許多前人的傑作。雷諾瓦對宗教沒有狂熱的追求，但當他看到聖馬可大教堂時，不禁為義大利人的宗教信仰力量所折服。大教堂建築遵循拜占庭風格，呈希臘十字形，上覆五座半球形圓頂，是融拜占庭式、哥德式、伊斯蘭式、文藝復興式各種流派於一體的綜合藝術傑作。教堂正面有五座棱拱形羅馬式大門，頂部有東方式與哥德式尖塔及各種大理石塑像、浮雕與花形圖案。他的朋友告訴他，呈現在他面前的這座「金色大教堂」是威尼斯建築藝術的經典之作，收藏著豐富的藝術品。

　　聽到這裡，雷諾瓦就迫不及待地想到裡面去看個究竟。他一邊看著這些藏品，一邊「嘖嘖」地感嘆。突然，一座金光閃閃的銅馬出現在他眼前。雷諾瓦從來沒有見過如此形神畢具、唯妙唯肖的銅塑。雷諾瓦激動地對身邊的朋友說：「我想，威尼斯的榮耀和富足就體現在這裡了吧！依我看，這裡就是威尼斯的驕傲呢！」他的朋友笑著補充道：「還有，您還遺漏了一點。那就是這裡還是威尼斯的信仰！」參觀完了聖馬可大教堂後，

雷諾瓦抑制不住想要創作的激動，他連續畫了好幾幅聖馬可大教堂的風景畫。

威尼斯激發了雷諾瓦的創作靈感，讓他對義大利更加充滿了嚮往。隨後，雷諾瓦到了佛羅倫斯。他參觀了很多佛羅倫斯的美術館，其中令他印象最深刻的就是皮蒂宮的美術館。

聖馬可大教堂矗立於威尼斯市中心的聖馬可廣場上。始建於西元 829 年，重建於 1043 ── 1071 年，它曾是中世紀歐洲最大的教堂，是威尼斯建築藝術的經典之作，同時也是一座收藏了豐富藝術品的寶庫。

雷諾瓦聽說彼提宮的美術館展出了一系列拉斐爾的聖母像，一到了佛羅倫斯他就直接去了彼提宮美術館。但是時間已晚，他沒有如願以償地看到這些畫。他只好先回到旅館，期待著第二天參觀。第二天天剛亮，雷諾瓦就起床了，他走在佛羅倫斯的街道上，看著那些早起忙活著店鋪生意的人，不禁想起了家裡的妻子。大街的角落裡坐著一對衣衫襤褸的母子，他們在乞討。母親抱著一個三四歲模樣的孩子，她的頭髮全白了，臉上布滿了皺紋。雷諾瓦掏了掏口袋，給他們留下了一把錢。

彼提宮是佛羅倫斯最宏偉的建築之一，原為麥第奇家族的住家。建於 1487 年，可能是布魯奈萊斯基設計的。16 世紀由阿馬納蒂擴建。正面長 205 公尺，高 36 公尺，砌以巨大的粗製石塊。唯一的裝飾是底層窗戶支架之間的獅頭雕像。向前凸出

的兩翼工程建於洛林時期。從拱形大門穿過中庭就進入阿馬納蒂庭院，庭院的後身是高於它的博博利山丘。山丘與園林組成這座建築的後身屏障。二樓是王室住宅和帕拉蒂娜畫廊，三樓是現代藝術館。這座建築還是銀器博物館和馬車博物館。

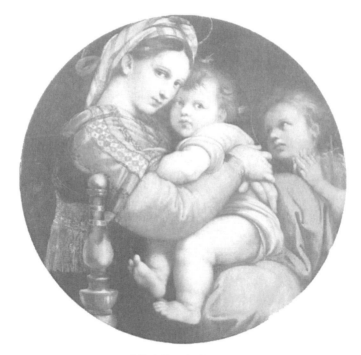

〈椅中聖母〉拉斐爾

　　雷諾瓦終於看到他嚮往的聖母像了。在彼提宮美術館裡，他靜靜地欣賞著拉斐爾的〈大公爵聖母〉、〈椅中聖母〉等作品。這些完美無瑕的畫作讓他想起了他的母親。

在〈椅中聖母〉前，雷諾瓦看著畫中聖母的眼睛，他感受到了拉斐爾畫這幅畫時的靈魂。畫中的聖母善良、和藹，就像一個普通的母親一樣，把自己的孩子耶穌抱在膝蓋上，靜靜地用臉頰貼著孩子，呈現出母親的溫情。身邊的朋友告訴雷諾瓦：「那畫中聖母的形象，是拉斐爾根據自己的戀人弗爾娜絲創作的。有一次拉斐爾從梵蒂岡出來，在門口廊柱下見到一位抱著嬰兒的少婦，酷似他的心上人弗爾娜絲，她的目光令他神魂顛倒，他滿懷熱情地拾起一塊木炭，想把這動人的瞬間永駐在畫布上。他環顧四周，看到旁邊有一隻朝天的空桶，拉斐爾沒多考慮，就跑過去把桶翻過來，在桶底急速地畫下了這位多情而美麗的少婦。」「啊，原來是這樣，難怪這上面的聖母的眼神如此的意味深長。」雷諾瓦不禁感嘆。「外行看熱鬧，內行看門道」，讓雷諾瓦更感興趣的是拉斐爾繪畫時的特殊技巧。

在這一作品中，拉斐爾仍然嚴格遵循了中世紀以來基督教題材繪畫的許多傳統規則，他使用的是圓形圖。雷諾瓦默默地想：自己畫了這麼久的畫，都沒有嘗試過使用圓形構圖。拉斐爾為顯示聖母的神性而在頭上畫了光圈，畫上了象徵著小耶穌旁邊合著雙手的小聖約翰身分的手杖。

另外，聖母的紅色上衣罩著藍色的外套。因為基督教規定，紅色象徵著上天的愛，藍色象徵著上天的真實。同時，拉斐爾還突出了自己的創造，那聖母頭上的光圈，已由中世紀時

的金色的圓盤變成一個似有似無的圈，這使它與整個畫面自然和諧。基督教規定聖母的上衣需要罩上藍色的外套，而拉斐爾為了畫面的協調，將聖母的藍色外套完全脫下，蓋在膝蓋上，而在抱著小耶穌的手臂上露出了紅色上衣的袖子。就在這紅與藍兩大鮮明的色塊之間，恰好是小耶穌的位置所在。小耶穌的衣服是黃色的，從而在畫面上形成了紅、黃、藍三原色的對比，並體現出和諧的效果，同時，紅與藍之間加上大塊黃色，使畫面增添了富麗的色彩。

「待了這麼長時間了，也該走了。」雷諾瓦的朋友催他。當雷諾瓦邁開腳步正要離開時，他突然發現如果用手指把小聖約翰的頭遮住，聖母的左膝蓋會很不自然地突出在畫面上。雷諾瓦想：這左膝蓋這樣高高抬起，左腿一定是踏在什麼東西上才會比右腿顯得高。可聖母又偏偏把孩子抱在低低的右腿上。「啊！原來拉斐爾是為了適應圓形構圖啊！真是匠心獨運！這可能是我想像中最自由、堅固、單純而活生生的畫了。」

雷諾瓦在佛羅倫斯住了一段時間，之後又去了羅馬，一直流連在那些美術館裡。他看到了很多文藝復興時期的經典畫作，其中拉斐爾的畫洋溢著幸福與歡愉，幻化出柔和、飽滿、圓潤的調和之美。這種古典主義的藝術深深地影響了正處在是否要放棄印象主義的矛盾中的雷諾瓦。他在給保羅·杜朗的信中說：「我在羅馬看了拉斐爾的畫，它們是奇妙的，我早該看到

它們。這些畫顯示了真正的藝術技巧和智慧。不像我，他不去追求不可能的事。但它是美的，對於油畫我寧可取法安格爾，但那些壁畫是值得讚賞的，它單純而宏偉。」

> ### 拉斐爾・聖齊奧（1483—1520）
>
> 義大利畫家。拉斐爾是義大利文藝復興時期最偉大的畫家之一，和達文西、米開朗基羅並稱「文藝復興三傑」。由於高超的藝術造詣而被神化了的拉斐爾，代表了文藝復興時期藝術家從事理想美的事業所能達到的最高峰。

　　浸潤了佛羅倫斯和羅馬的人文主義，雷諾瓦又啟程去了小城那不勒斯。走在那不勒斯的街道上，感受著這裡回歸祖國的勝利氣氛，雷諾瓦決定到鄉下去看看，或許在那裡會遇到意想不到的驚喜。雷諾瓦在鄉村一所無名的教堂裡看到了幾幅紅色的壁畫。這些壁畫看起來歷史悠久，可是仍然顏色鮮豔，尤其是它們的紅色，讓人眼前一亮。雷諾瓦想起了在巴黎美術學院上課時課本上的介紹和插圖。

　　「這不就是羅馬時期的龐貝壁畫嗎？」雷諾瓦一陣激動。當時他還對這些紅色的畫感到奇怪，沒想到現在親眼所見，竟會如此震撼！一個村民看到了雷諾瓦激動的樣子，他指著這些畫告訴雷諾瓦：「您很喜歡這些畫？在村頭還有一些這樣的畫呢，那是很久以前一個畫家畫的。」雷諾瓦這才恍然大悟，原來這

些畫都是臨摹品。真正的龐貝壁畫只有在博物館才能看到。於是雷諾瓦來到了那不勒斯博物館，在那裡，他看到了出土的真正的龐貝壁畫。

這些龐貝壁畫給了雷諾瓦很大啟發：一幅畫無需用太多種顏色就可以表現得很出色，而且會因此具有一種渾然一體的雄風。他開始迷戀上了「龐貝紅」。雷諾瓦在給夏龐蒂埃夫人的回信中寫道：「我正在學習許多東西，我學習得愈久，肖像畫畫得愈好……我在這裡有照耀不息的陽光，我能夠由我高興刮掉我的畫重新開始。這是學習的唯一道路，在巴黎我們就被迫滿足於微小的東西。我在那不勒斯博物館學到很多東西，龐貝的壁畫，從每個角度看都極有趣味。我相信，我將學到古代畫家們畫作的宏偉和單純。」雷諾瓦晚年時特別喜歡用各種由淺到深的紅色作畫，常使畫面紅成一片。他經常對著家人說：「我要一種響亮的紅色，響得像個鐘一樣……」

龐貝壁畫

羅馬時期的壁畫。龐貝壁畫樣式的變化，顯示了裝飾思潮的變遷和各種外來因素的影響。

那不勒斯

那不勒斯是義大利的第三大城市，該城風光綺麗，是地中海最著名的風景勝地之一。

　　1882 年 5 月初，雷諾瓦從義大利返回巴黎。這次遍游義大利，希臘、羅馬的雕刻壁畫給他留下深刻印象，以至於使他開始著迷於古典繪畫樣式，一度丟開了自己已臻成熟的印象派畫法。

　　這次旅行超出預期的想像，它打開了雷諾瓦的視野。他膜拜了 16 世紀文藝復興時期的藝術，瞻仰了威尼斯畫派的絢麗畫幅，龐貝古羅馬壁畫中豐美簡潔的色感、那含有朱色豔麗的紅色調、樸實又宏偉的繪畫風格，特別令他折服。於是「龐貝紅」一直成為他晚年藝術追求的焦點。對雷諾瓦來說，義大利之行，更是一次藝術的洗禮。他開始反思：以前自己過分注重光線變化中的印象，抓住的只是眼前的視覺片段，人被光線控制，無法更加豐富地表達自己的構圖思想。再想想那些文藝復興巨匠們的作品，剛健、質樸，表現出健康而美麗的世界。他意識到了形體和構圖的重要性，創作風格開始轉變，開始注重對形式的探索，追求色彩的單純化和形態的穩定化，古典主義出現在他的作品上。整個 1880 ～ 1889 年代，雷諾瓦的畫風大為改觀，被稱為他的「新古典主義時期」。

　　雷諾瓦不僅吸收古典主義，而且保留了自我風格。他對古典主義並不是照單全收或生搬硬套，而是針對自己目前的繪畫局面，從古典大師那裡汲取自己欣賞的、自己認為缺失的養分，把它們融入到個人的繪畫藝術中，就像安格爾曾經說的：「古代的作品是社會公有的財富，每個人都可以從中選取他所喜愛

的傑作，這些財富一旦為我們所使用，它將成為我們個人的財富了。你看拉斐爾孜孜不倦地臨摹著前人，但他始終是獨具一格的。」雷諾瓦在繪畫題材、繪畫技法上滲透了古典主義的特色。

然而，很多評論家認為雷諾瓦在此時的嘗試是失敗的，大多數作品畫得很僵硬，因此這個階段又是他的「危機年代」。但是不管是成功還是失敗，雷諾瓦勇於拋棄已大獲成功的既得畫法、努力於對新形式的探索，已經充分顯示出他令人欽佩的藝術家的真正品質 —— 才華橫溢的畫家不甘於受一種形式的侷限。作為印象派代表畫家的雷諾瓦從古典大師那裡吸收養分，融入個人的繪畫創作中，是希望產生一種新的藝術語言，打破曾經固守的、自己認為不再新鮮的東西，從而推動個人在藝術道路上的成長。這種求新求變的心理是每一個有想法的藝術家都會經歷、都會體驗的。正如安格爾所說：「能幹的美術家是敢於冒失敗的風險的。他能將所有即使是拙劣的畫例有效地加以利用。他可以從最平淡無奇的事物中找出有用的東西，經過他的手藝，把它變為完美的藝術。他能從極原始的藝術樣式中尋求他所需要的獨特思想，並將其成功地融合在自己的創作裡，而且，有時甚至會有重大的發現。」因此，對雷諾瓦古典主義時期的藝術，絕不能簡單地下像一些評論所說的「藝術的倒退」等結論，而應該認識到這是一個有思想的藝術家在藝術道路上不斷探索、不斷求真的過程。

〈傘〉1883 年 現藏於倫敦國家美術館

這是雷諾瓦極力尋求脫離印象派技法的試探之作

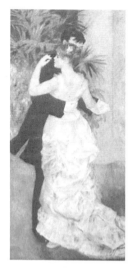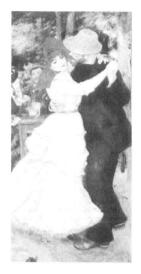

〈鄉村之舞〉1883 年
現藏於巴黎奧賽美術館 　〈城市之舞〉1883 年
現藏於巴黎奧賽美術館 　〈波格維爾之舞〉1883 年
現藏於波士頓美術館

天倫之樂帶來的溫情小品

　　1885 年春天，雷諾瓦迎來了自己的第一個兒子。初為人父的雷諾瓦抑制不住心中的喜悅，逢人便說：「我當父親了。我有兒子了。」雷諾瓦給兒子取名皮耶，為了給兒子更好的生活環境，雷諾瓦帶著妻子和兒子到了拉羅什小住。在這裡，雷諾瓦一邊陪著妻兒，一邊進行創作。看著兒子一天天地成長，雷諾瓦很高興。他細細地觀察著小傢伙的成長經歷，畫了許多幅兒子的畫像。他那胖嘟嘟的小臉、小手臂、小腿，真惹人憐愛。他從來沒有享受過這樣的快樂。兒子的降生，對雷諾瓦的畫風

很有影響。他熱切地畫著兒子，專注於怎樣表現嬰兒天鵝絨般
的光潔皮膚，並開始重組他的內心世界。

　　一天，妻子抱著兒子坐在花園裡餵奶，她覺得天氣有點涼，
便讓雷諾瓦幫忙拿件衣服出來。「好的！親愛的，馬上就來。」
雷諾瓦匆匆拿了一件外套跑出來。眼前的一幕讓雷諾瓦覺得異常
溫馨：柔和的夕陽下，妻子抱著孩子坐在那裡，眼神溫和慈愛，
懷裡的兒子「滋滋」地吸著奶，小手還抓住了小腳，特別可愛。
「啊！這樣的線條，這樣的場景，我應該把它畫下來的。」雷諾
瓦把衣服披在妻子身上，就馬上跑回去拿畫具。妻子很納悶，就
問他：「你要去哪裡？為什麼跑那麼快？」「你就這樣坐著就
好了。親愛的，你太美了。我要把你畫下來。」雷諾瓦頭也不
回，大聲地說道。妻子聽了他的話，嬌羞地低下了頭。

〈母與子〉1886 年

雷諾瓦按照往常的習慣，調好了色板，就開始畫了。他先照著樣子畫好了素描，突出了線條的美感，一邊畫一邊說：「就要這樣的線條，等我畫好了，你就知道你有多美了。」在上色時，他特意選取了比較淡雅的顏色。在給妻子的衣服上色時，他想起了在義大利看到的龐貝紅，於是，他做了一些淡化處理後，把妻子的外套畫成了玫紅色，這樣與整個畫面就協調了。

終於畫好了，妻子看著這幅畫，頓時就笑了。她說：「親愛的，你看得真仔細，連孩子吃奶時愜意的眼神也畫出來了。我哪裡有這麼慈愛、純樸呢？你把我畫得這麼美。」雷諾瓦撫摸著妻子的臉龐，說：「在我心裡，你就是最善良、最美麗的。」

塞尚到雷諾瓦家裡做客，他看到了這幅畫後，不禁讚嘆道：「老兄，現在你的畫已經如此地線條化了，想必義大利之行你是滿載而歸啊。」

雷諾瓦在畫兒子的時候，明顯地受到了線條主義的影響，但是他又覺得這樣並沒什麼不好。他又連續創作了一系列以線條為主的作品。比如〈大浴女〉、〈梳理頭髮的浴女〉等。

雷諾瓦和妻子艾琳一共生了三個孩子，除了大兒子皮耶，還有二兒子尚，小兒子克洛德。安靜的雷諾瓦對兒子的愛也是那樣的深沉。他是個慈愛的父親，和天下父母一樣，對孩子的愛是無微不至的。特別是進入晚年的雷諾瓦，對生命的認知更加深刻，他對親情更加珍惜，對孩子更加關心。雷諾瓦是個畫

家，他對孩子的教育有著藝術家的特殊方式。

在孩子們還小的時候，雷諾瓦一直很關心他們的成長，尤其是他們的安全。那時雷諾瓦一家住在公寓的三樓，三樓有個陽臺，雷諾瓦從來都不允許孩子到陽臺上玩。他擔心孩子爬過陽臺欄杆跌下樓去。可是每次厲聲喝斥之後，孩子們還是會到陽臺上去玩。於是，雷諾瓦想了一個好辦法。他拿著工具，「叮叮噹噹」地在陽臺上敲了一整天，在欄杆上圍了像雞欄一樣的柵欄。

威脅孩子們安全的因素還有很多。雷諾瓦最害怕的是孩子們把手指伸到車輪裡。那天，親戚家的孩子保羅騎自行車來家裡玩，保羅帶著小表弟到樓下，他向小表弟炫耀自己的車子，他把自己的自行車推過來，轉動腳踏板。自行車的後輪是用鋼做的，轉動起來閃閃發亮，像旋風一般，看起來很酷。這時，雷諾瓦剛好回到家，他看到這一幕，立刻跑過去，一把把兒子攬在懷裡，生怕他去碰那個車輪，著急地問：「傷到手了嗎？傷到手了嗎？」確認孩子沒事後，他嚴肅地對保羅說：「別讓表弟把手伸進去，它會把手指絞斷的！」從此以後，保羅再也不敢帶著表弟玩自行車了。

等到孩子們上學了，雷諾瓦很重視孩子們的教育，但是他堅決反對給孩子天才式的教育。在他看來把一個原本普通的孩子塑造成為神童是可悲的。有一次，雷諾瓦的一個朋友說：「您看皮耶和尚都這麼聰明，想必一定遺傳了您的繪畫天賦，您完

全可以教他們，讓他們成為神童啊。」一聽到這樣的話，雷諾瓦就馬上反對。他向朋友解釋說：「神童都是一些小怪物，我才不想讓孩子們成為怪物呢！」

大兒子皮耶和二兒子尚很淘氣，為此，他們的老師不只一次找上雷諾瓦，老師義正詞嚴地對雷諾瓦說：「我想您應該管管這些孩子們了。您得對他們的教育負責！」雷諾瓦笑著送走了老師後，就把孩子們找來，他沒有責罵孩子們，而是對他們說：「小男子漢們，我不瞞著你們，你們的老師找我談話了，你們的情況我都了解了。你們在班上考試的成績不好、逃學，這些我都理解，我不會管的。我以前也一樣。逃學這麼有趣，以後你們逃學時，也帶著我一起去玩吧！你們不知道，畫畫可是個累人的工作。」兩個孩子聽了父親的話，低著頭，沒說話。妻子艾琳可沒有雷諾瓦的好脾氣，她對孩子們的表現很生氣。她不允許他們在雷諾瓦畫畫的時候吵鬧，不允許他們弄髒好不容易擦乾淨的地板，可是兩個小傢伙依然這麼做，還學著父親在地板上亂塗亂畫，這把艾琳惹怒了。雷諾瓦趕緊過來把孩子們帶走，把地板擦乾淨，哄妻子高興。

雷諾瓦認為，一個人有知識、有教養的前提是必須先學會如何做人。因此，雷諾瓦特別注重教育孩子們做人的道理。

雷諾瓦最喜歡的是二兒子尚，然而最令他頭痛的也是尚。有一次，尚把一包山羊糞送給家裡的管家加布里耶爾，並說這

是他精心準備的禮物，讓她一定要吃。於是，管家加布里耶爾信以為真。正當她要把一粒羊糞往嘴裡送的時候，妻子艾琳看到了這一幕。她大叫了一聲，阻止了管家。艾琳立刻把尚找來，掏出口袋裡的小刀，從院子裡的樹枝上割下一條軟樹枝，要打尚的屁股。雷諾瓦聽到孩子的哭聲，趕緊跑來，他費了好大的勁才勸說妻子饒了兒子，使尚免了一頓打。

但是有一次，雷諾瓦狠狠地責罵了尚。因為尚在吃奶酪的時候，扔掉了離皮最遠而味道最好的中心部分。雷諾瓦很生氣地責罵他：「你這樣做和原始人有什麼區別？下次不要這樣了！」

雷諾瓦很看重友誼，他向孩子們強調得最多的是交友要盡義務。有一次，大兒子皮耶和鄰居小朋友起糾紛了，原本兩個要好的朋友變得如同陌生人一樣，見了面也不打招呼，也不一起上學了。雷諾瓦得知此事，語重心長地對大兒子說：「不管是不是你的錯，你先去認錯。你們是好朋友，不能因為這些小事而不做朋友了。友誼是金錢買不來的，錯過了就再也找不回來了。」皮耶聽了父親的話，主動向父親認錯，然後就去和鄰居家的小朋友和好了。

雷諾瓦就是這樣一位慈愛的父親，在撫養孩子們成長的過程中，他創作了很多關於兒子的畫。比如〈尚在喝湯〉、〈尚與積木〉、〈與玩具兵嬉戲的尚〉、〈尚看書〉等。畫中的每一個細節都體現了雷諾瓦對兒子濃濃的父愛。

雷諾瓦去世後，二兒子尚為他寫了一部回憶錄，名叫《雷諾瓦傳》。這部回憶錄深刻地體現了雷諾瓦對生活、對家人深切的愛。尚·雷諾瓦在書中寫道：「巴哈的主要成就在音樂方面，蘇格拉底思想的精髓存在於由柏拉圖蒐集的《對話錄》中，而雷諾瓦最深沉的本質，無疑是蘊藏在他的油畫中。」

回歸印象派

雷諾瓦進行了一段時間的對古典主義的探索，從對印象派的反叛到對線條風的繼承，他一直在摸索著自己想要的藝術感覺。這段探索過程無所謂對與錯，它只是一個畫家追尋理想的跋涉。

在探索的初期，雷諾瓦模仿文藝復興時期的雕塑進行創作。這段時期的代表作是〈大浴女〉。在創作〈大浴女〉的時候，雷諾瓦下了很大功夫。他根據在義大利旅行時看到的 17 世紀法國雕刻家席拉爾東所作的裝飾浮雕〈沐浴的林姆芙〉，試圖表現林中浴女活潑嬉戲的情景，並以此展現一組優美的女性姿態。他帶著他的模特兒們到了森林裡，為作品畫了很多幅草圖。他的朋友來家裡做客，經常看不到他的蹤影。每天中午，妻子去送飯給他，看到他如此嚴肅認真，妻子很納悶兒。他回答說：「我只想告訴別人，我不是只會亂塗亂抹的印象派畫家。」

雷諾瓦的創作態度是非常嚴肅認真的，他的素描功底非常

棒。他拿著這幅畫去參加了巴黎的美術展覽會。本以為這幅畫會獲得好評，但是一些評論家告訴他：「因為用過於嚴謹的古典主義手法來表現，其形式和內容間產生了矛盾，使畫面略有不自然的感覺，尤以最左邊那個黑髮女子的動態最為明顯，成為你筆下一個有些矯揉造作的形象。」

就連一直很欣賞雷諾瓦的杜朗也很遺憾地對他說：「我真的無法理解你為什麼要這樣糟蹋自己的藝術。」大家都在批評雷諾瓦，只有塞尚說出了雷諾瓦的心聲。塞尚看到了這幅畫，對他說：「原來你還是印象派嘛！這幅作品除人物以外，周圍的水和樹木，都仍然採用印象派畫法，它們和用傳統的細膩筆法畫出的光滑的女裸體形成對比，增添了美感和生氣。」

雷諾瓦送去參加美術展的作品除了〈大浴女〉外，還有一幅〈梳理頭髮的浴女〉。出乎意料，這幅畫卻得到了評論家的讚賞。他們都認為，這幅畫的色彩、線條體現出了雷諾瓦的古典主義情調，但它自然多了，不像在〈大浴女〉中體現得那樣造作，其構圖構思尤其絕妙。這豐實健美的女裸體背對觀眾坐在天地之間，像一座高山聳立，其手勢動態及其造成的身體起伏的曲線皆妙不可言。背景的色彩與筆觸，還是用印象派的畫法精心描繪的，天地色彩的清爽和柔媚，似乎使自然和女人的概念融合在一起，猶如一座超越了俗氣的女性性感美的紀念碑。

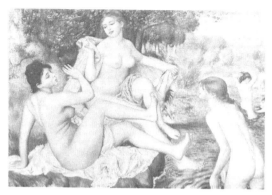

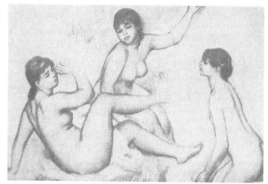

〈大浴女〉1887 年 現藏於費城藝術博物館

　　就在雷諾瓦想要放棄印象主義的時候，從 1886 年開始，印象主義逐漸被大眾接受了。印象派畫家們多年來的努力終於獲得了認可。時刻對自身、對藝術的反省是藝術家的特質。在古典主義中黯然神傷的雷諾瓦又重新開始思考自己到底需要什麼樣的風格。1889 年，馬克斯邀請雷諾瓦參加法國藝術百年回顧展，雷諾瓦拒絕了。他寫信給馬克斯說道：「我覺得我所有的畫都畫得不好，再也沒有什麼事情比看到它們展出更讓我難過的了。」莫內寫信安慰他：「我支持你，你完全可以不靠這些而獲得成功，不參展會讓你更瀟灑。」

　　在朋友的勸說下，從 1890 年開始，純正的印象派風格又在雷諾瓦作品中重占上風。但它們是悄然而來的，古典主義風格亦是悄然而去的，其間並沒有一個絕對的界限。但是，雷諾瓦仍舊保留了他在義大利獲得的藝術體會。他把自己深愛的「龐貝紅」融入印象派的色彩旋律中。他寫信給對他失望的保羅・杜朗說：「我重拾過去那柔和輕快的繪畫，而且不再放棄它⋯⋯這並非創新，而是 18 世紀繪畫的延續⋯⋯」

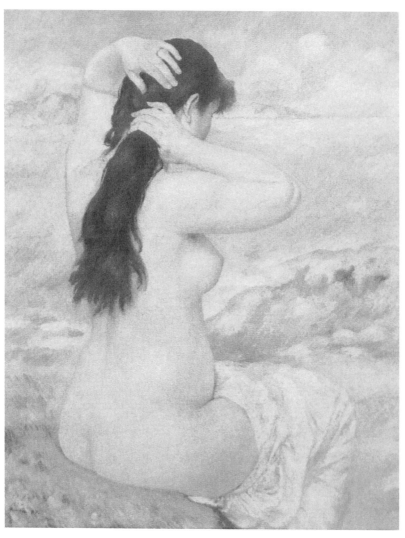

〈理髮的浴女〉1885 年

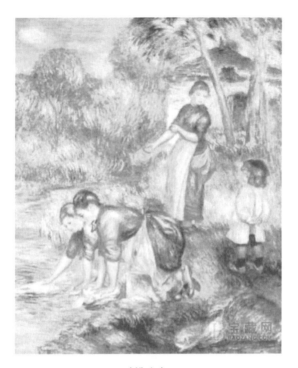

〈洗衣〉

　　1892 年，雷諾瓦接到了官方的邀請信，讓他創作一幅〈彈鋼琴的少女〉。於是，雷諾瓦開始著手創作這幅畫，畫成之後，政府以 4000 法郎購買了這幅畫。〈彈鋼琴的少女〉是他第一幅被國家購買的畫。畫中兩位少女認真閱讀擺放在鋼琴上的琴譜，一個坐著抬頭仰視；一個站在旁邊，一手撐在椅子上，一隻手臂放在鋼琴上。構圖精美，色彩極為柔和優美，線條順暢，整個畫面充滿一種甜美純真的氛圍。

　　這時，雷諾瓦已經獲得了巨大的成功。義大利之行，收穫過失落，也收穫了成功，這讓雷諾瓦明白什麼才是應該堅持下去的。

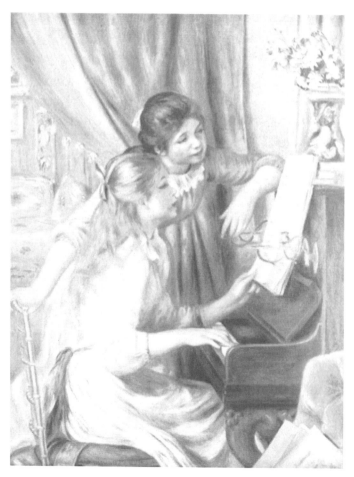

〈彈鋼琴的少女〉1892 年

〈少女們〉1882 年

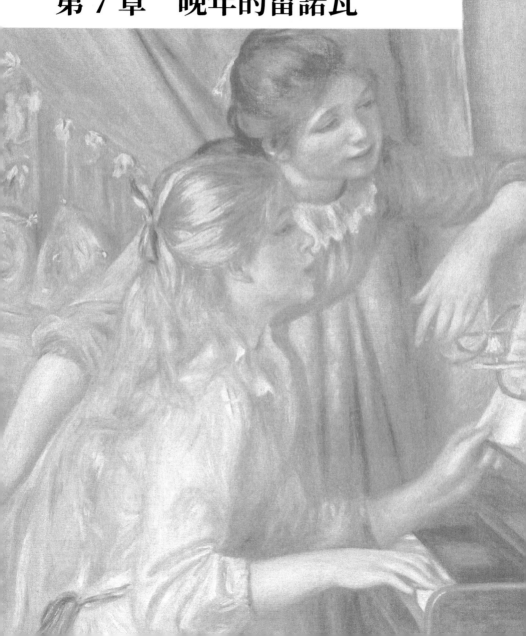

第 7 章　晚年的雷諾瓦

與風溼病抗爭

　　1897 年，雷諾瓦遭遇了一次嚴重的事故。那天下著傾盆大雨，因為有急事，他要到距離巴黎不遠的塞爾維尼，但他找不到願意去那裡的汽車，於是就騎著自行車去了。因為天雨路滑，他滑進了一個水坑裡，連人帶車倒在一堆亂石上。他的右臂劇烈疼痛，但他忍著疼痛，掙扎著爬起來，用左手推著車子繼續往前走。走到半路，他實在忍不住了，就停下來想找醫院，可是周圍都是荒山野嶺，上哪兒去找醫院？這時，他看到了一個農民，於是他就向那個農民求助。農民把他帶到了村子裡的診所，醫生幫他檢查傷口時發現他傷得很嚴重，右臂骨折了。醫生給他的右臂打上石膏，囑咐他不能再騎車了。回到巴黎靜養了四十天后，雷諾瓦右臂上厚厚的石膏終於可以拆掉了。在這四十天裡，因為右手不能動，而左手又不靈活，雷諾瓦就讓妻子艾琳幫助他調好顏色，用左手歪歪扭扭地在畫布上畫畫。石膏一拆掉，他就興奮地對家人說：「太好了！這討厭的東西終於拆掉了，我又可以畫畫了。」快到聖誕節的時候，天氣寒冷，雷諾瓦開始覺得右手臂隱隱作痛，作畫的時候右手還會經常抽搐。他的朋友德加來看望他，得知了他的情況，擔心地說：「我懷疑你因為上次的事故使右手得了風溼病。風溼病會在天冷的時候發作，特別疼。」於是，雷諾瓦就去醫院做檢查。醫生告訴他：「你患了嚴重的風溼病，目前還沒有治療

風溼病的特效藥，我給你開一些退燒藥。你不要再動用你的右手了，否則它就廢了。」

為了保住自己的右手，雷諾瓦認真地聽從醫生的建議，按他說的去做了，還增加了一些適合自己的運動。每天早上起床後，雷諾瓦就到附近的公園裡做運動。他自己一個人拿著一個皮球拋來拋去。一個小男孩看到了他的樣子，「咯咯」地笑了，對他說：「先生，您真笨。您一整個早上都在那裡做一個動作，真沒意思。你可以這樣啊。」那小男孩把球拋起來，等到球快要落地時就用腳把球踢起來。

雷諾瓦也想學小男孩的動作，他把球拋起來，也想試圖踢中它，可是腳就是不聽使喚，老是踢不中。小男孩不厭其煩地教雷諾瓦怎麼玩，可他就是學不會。兩個人在公園裡興高采烈地玩了一上午。分別的時候，雷諾瓦和小男孩約好，第二天還來踢球。

第二天早上，雷諾瓦帶著皮球，早早地來到了公園等候小男孩。小男孩蹦蹦跳跳地跑到雷諾瓦跟前，說：「我們今天不踢球了，我們玩彈珠吧！」「可是我沒有玩具啊。」

雷諾瓦兩手一攤，很無奈。「我有呢。你到我家來玩。你也可以買一臺，我們來比賽。」小男孩自豪地說。雷諾瓦沒有去小男孩家，他回到家裡，讓妻子去幫他買一臺彈珠球台。

於是，雷諾瓦每天都要去玩彈珠。他發現，這種遊戲對他

的身體很好。玩球的時候要經常變換身體姿勢，一段時間過後，雷諾瓦的右手靈活了很多，也不再那麼痛了。

可是，天氣一變冷，寒風一刮，雷諾瓦的右手就會劇烈地疼痛，他整夜無法入睡。看著自己越來越嚴重的右手，他感到從未有過的害怕。他害怕這次真的不能畫畫了。命運的關頭，是屈服還是頑強地戰鬥呢？雷諾瓦把自己關在畫室裡，他看著自己的作品，心想：自己怎麼能放棄呢？妻子怕他想不開，安慰他。他深情地看著妻子說：「別擔心，我要和風溼病奮鬥到底，我還要畫畫。這個家還得我撐下去，我還得賺錢養活你和孩子們呢。」

由於得不到有效的治療，雷諾瓦的病時好時壞。他的身體本來就不好，新傷加舊患，他的身體變得更糟了。風溼病也加速了他神經的萎縮，幾個月的時間，他的目光變得呆滯無神。來看望他的朋友很擔心他，為他的不幸傷心落淚。可是雷諾瓦用顫抖的右手舉起畫筆，樂呵呵地告訴他的朋友：「你看，我這不是還可以拿起畫筆嗎？我還能畫畫的。」

患病這麼久，雷諾瓦從來不把他的痛苦遷怒於家人。可是，劇烈的疼痛也會讓他失去理性。那天早上，二兒子尚在客廳裡玩球，他看到雷諾瓦走過來，就興高采烈地跑到雷諾瓦身邊，央求雷諾瓦陪他一起玩。此時，雷諾瓦的手痛得很厲害，他想找一些止痛的藥，可是不知道放在哪裡了。他對兒子說：「乖，到別的地方玩，爸爸手痛。」可是兒子仍舊不依不饒地央

求雷諾瓦，雷諾瓦很生氣，用左手拿起那個球拋出窗外，大聲地吼道：「見鬼去吧！我都要變成痴呆了！」兒子被雷諾瓦嚇壞了，哇哇大哭起來。

雷諾瓦聽到孩子的哭聲，頓時意識到自己做錯了。孩子有什麼錯呢？怎麼能遷怒於他。於是，他去拿了一些糖，扮起了鬼臉，對兒子說：「兒子乖，男子漢不哭。爸爸錯了，爸爸再也不這樣了，原諒爸爸好嗎？」眼淚汪汪的兒子停止了哭聲，用他的小手摸摸雷諾瓦紅腫的右手，輕聲說：「爸爸，我給你摸摸就不痛了。爸爸不痛了就可以陪我玩球了。」雷諾瓦被兒子的話感動了，他摟住兒子，忍了很久的眼淚終於落了下來。

經歷了這件事，雷諾瓦更加堅定了治病的決心，他一直沒有放棄鍛鍊自己的右手。不能畫畫，他就讓妻子找來一些木棍，用刀子慢慢地把這些木棍削成均勻的小棒，然後再把它們刮得很光滑。這樣的過程可以鍛鍊他右手的力量和靈活性。妻子看著他整天這樣刮著，勸他休息一會兒。他說：「人畫畫是要用手的，我不鍛鍊的話就再也不能畫畫了。」

因為雷諾瓦堅持鍛鍊和治療，他的病情也逐漸好轉。醫生建議他到氣候溫暖的地方去養病，這樣效果更好。於是，雷諾瓦一家就搬到了妻子的故鄉愛索瓦。愛索瓦是個氣候溫暖、景色宜人的村莊。來到這個風景如畫的地方，雷諾瓦的心情很好，他的身體也開始慢慢恢復。

〈愛索瓦〉

　　村子裡的人聽說雷諾瓦來了，紛紛趕過來看望他。他熱情地接待了村民，對村民們說：「謝謝大家來看望我，我是個窮畫家，沒什麼回報大家，我就畫幾幅畫送給大家吧！」送走了村民，他拄著拐杖，到村子裡去晒太陽，欣賞久違的大自然。走著走著，他看到了一條大河，河水滔滔地向東奔流。河邊長滿了水草，河岸兩邊的山丘種滿了葡萄，幾座房屋若隱若現。暖風習習，他看著波光粼粼的河面，頓時心情舒暢。當陽光明媚的時候，雷諾瓦會和妻子一起來河邊，他讓妻子幫他支好畫架，他用顫顫巍巍的手夾住畫筆，慢慢地在畫布上描繪眼前的景色。對著大自然作畫讓雷諾瓦很激動，他很久沒有這樣畫畫了。風溼病阻擋了他親近大自然的腳步，現在，他終於可以拿著畫筆作畫了。

　　一天，他去河邊畫畫，一個正在垂釣的老人看到了他。

　　透過聊天，老人知道了雷諾瓦內心的痛苦。他意味深長地對雷諾瓦說：「我們都一樣，已是風燭殘年，能多做一點就是一點。你除了畫畫，還會其他的嗎？我是個雕塑家，我一生都在雕塑，忽略了其他的藝術。年輕時應該多學一點兒的。」雷諾瓦聽了老人的話，陷入了沉思：現在還活著，手還可以動，為什麼不多學一點兒呢？於是，雷諾瓦開始學習雕塑。

　　然而他的身體不允許他久留於此，他得到更溫暖的地方去養病。雷諾瓦又搬到了加涅，在那裡，雷諾瓦繼續創作。他的病突然變得很嚴重，只能坐在輪椅上，右手無法握筆。醫生對他的病也束手無策。此時，雷諾瓦已經清楚地認識到自己的病已經沒有治好的可能了。他對家人說：「我想我沒有時間和精力去和病魔戰鬥了，我現在需要畫畫，不管怎麼樣都要畫畫。」右手手指已經不聽使喚，雷諾瓦就讓家人把畫筆綁在手背上，堅持作畫。他坐在輪椅上對家人說：「我這樣足不出戶，真是幸運，我現在只有畫畫了！」

　　越痛苦，雷諾瓦畫得越多。對雷諾瓦來說，夜晚是十分可怕的，他瘦弱得連床單輕微的摩擦也會留下一道傷口。

　　晚上，當他想到去床上會如同受酷刑一樣時，就盡量拖延時間，不上床睡覺。包紮傷口時，他要把滑石粉撒在痛癢之處。除了畫筆，他很難抓住任何東西，他和來看望他的朋友開玩笑說：「我甚至連給自己撓癢都辦不到了。」他在身邊留

189

了一把尺子，要家人用它在背上撓癢。因為每天都要坐在輪椅上，他無法忍受這麼長時間一個姿勢。他問家人：「為什麼屁股上的骨頭這麼刺人？」有時候，家人把他扶起來給他脫去褲子，撒爽身粉，將馬毛椅墊換成木棉椅墊，但仍不合他的意。他埋怨說：「這就像一堆火！我坐在熾熱的炭火上了！」偶爾，他也會發怒，也會罵人，也會詛咒，但他從來沒有想到過自殺。因為雙手不靈便，無法去擦掉鼻涕，他煩躁得簡直要發瘋了。他說：「我是個令人噁心的東西！」其實，他是十分乾淨的，每天早晚家人都要脫下他的衣服，把他放在蓋著漆布的床上翻過來，用酒精給他從頭到腳擦身子，他裝的假牙要經常換，換下來的幾副泡在消毒液裡。根據氣候、光線和手頭工作的情況，雷諾瓦會讓家人抬他到畫室，他要去畫畫。

　　為了好好畫畫，他讓人蓋了一間五米見方，四周都是玻璃的棚子，所有的窗架都可以完全打開，光線可以由各個方向進來。每天，他就到那裡畫畫，這讓他感覺自己像在野外工作一樣。玻璃棚可以調節光線，這是他最喜歡的地方。

　　由於夜裡受盡了痛苦，他的聲音變得很微弱了。當家人為他準備調色板時，他忍不住要哼上幾聲。他使勁兒在硬輪椅上調整一下坐姿，挺直身子，這樣他才能安心作畫。他多麼想坐在那裡連續畫，直到完成。可是，痛苦在他身上蔓延，開始時並不很明顯，但不久就陣陣發作了，他不得不停下畫筆。

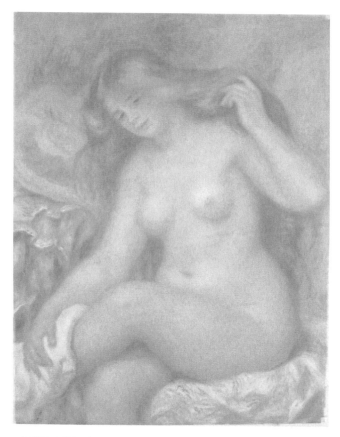

〈裸婦和帽子〉1904─1906 年 現藏於維也納美術史博物館

　　但雷諾瓦一直這樣堅持創作著。〈裸婦和帽子〉就是在這個時期創作出來的。令人驚異的是，他的作品中沒有留下一絲個人痛苦的痕跡。他的藝術總是肯定著生活的美。他對周圍的生活有非凡的鑑別力。陰影和悲痛全部被他排除在外了。他就

是這樣一位不輕浮的藝術家，他的藝術始終能讓人們看到生活快樂和甜美的一面。

雷諾瓦在輪椅上度過了生命的最後十年，他始終昂著頭，倔強地面對命運。在這樣的倔強面前，命運再桀驁不馴，也會垂下頭來。這是生命的勝利，這樣的勝利需要才華，需要勇氣，需要毅力，更需要同命運鬥爭的信心和力量。莫內曾經這樣評價雷諾瓦：「雷諾瓦是一個膽小的決鬥者，但當有寶劍在手時，面對頑敵的他會忘卻了恐懼。」

女性的讚歌

越是艱難的生計和不如意的生活，越是老邁的身體和蒼涼的心態，越是能讓一位純粹的藝術家在自己的作品中彰顯他敏感而張揚的心。晚年的雷諾瓦患上了半身不遂，他坐在輪椅上，把畫筆綁在手背上，譜寫了一曲女性的讚歌。

雷諾瓦的女性肖像畫讓人感覺到一股清新、健康的女性之美。雷諾瓦是畫裸女的大師，他在畫中表現健康的裸女，謳歌女性的肉體美。他喜歡把女人的肌膚畫得有如珠光一般柔亮。他筆下的女性有的頭髮蓬鬆，但眉宇間散發出一種青春蕩漾的風韻，有的顯得天真未泯、健康而有活力，少數還帶有一絲野性的單純。有人曾問他為什麼能畫得如此細膩，雷諾瓦回答說：「如果沒有畫出讓人想要伸手去捏一把的感覺，那就不

算完成。」年輕時期產生的對女性美的認識發揮了作用，雷諾瓦從未間斷對女性美的描繪。他創作了很多幅女性肖像畫。例如 1872 年的〈莫內夫人畫像〉，1874 年的〈躺椅上的莫內夫人〉，1876 年的〈喬治·夏潘帝雅的女兒〉等。1897 年，他畫了一幅〈入睡的裸婦〉，整個畫面浮現著優雅無比的玫瑰紅調子，散發出溫馨迷人的清香，充分烘托了女性的溫柔甜美及其肉體的天然魅力。畫中的女性形象自然迷人而又優雅高貴。她的神情姿態，使人想起喬爾喬內的〈入睡的維納斯〉和提香的〈烏比諾的維納斯〉。

〈伊雷妮·卡恩·達薇小姐畫像〉1880 年 現藏於蘇黎世比爾勒基金會

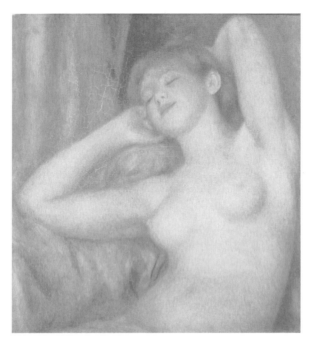

〈入睡的裸婦〉1897 年 現藏於瑞士因哈特美術館

　　喬久內（1477 —— 1510），著名的義大利威尼斯畫派畫家。他是第一個真正意義上的義大利威尼斯畫派畫家、架上畫的先行者。喬久內是威尼斯畫派成熟時期的代表人物，他原名喬爾喬・巴巴雷裡・達・卡斯特佛蘭克，喬久內是他的乳名，含有「明朗」、「幽雅」的意思。

　　提齊安諾・維伽略又稱提香 ；（1490 —— 1576），出生在威尼斯的山區小鎮卡多萊，他被譽為西方油畫之父。他是義大利文藝復興後期威尼斯畫派的代表畫家。

〈入睡的維納斯〉喬久內

〈烏比諾的維納斯〉提齊安諾‧維伽略

　　雷諾瓦晚年的作品主要是女性的肖像畫。畫中的女性肥碩、健康而美麗，而且還帶著像小孩子一樣的天真、清純和活潑。他把他喜愛的元素糅合到女性的身上，他筆下的女性就像花兒一樣美。善於觀察的他，總是能捕捉到事物最美的一面。凝視他的作品，作品中的每一個人都是那樣的金光閃耀，除了明亮的金色之外，還有黃色和紅色，滲透進肌膚裡。

　　1903 年，病中的雷諾瓦無法外出，他只有常常到附近的花園裡賞花來尋點樂趣。他看到一個少女，輕輕地湊到半開半閉的玫瑰花前，聞了聞轉身對身邊的朋友說：「這朵花好香，你來聞聞？」此時是鮮花盛開的季節，那些年輕的少女們穿著漂亮的裙子，流連於花兒盛放的角落。溫和的陽光下，少女們紅潤的臉龐和花朵交相輝映。雷諾瓦突然有了一個念頭：何不畫一組畫來展現女性和花的主題呢？他把這個想法和妻子說了之後，妻子想了想，告訴他：那就畫一幅〈花的禮讚〉吧！於是，他開始創作。由於右手不能長時間工作，創作斷斷續續持續了 6 年之久。到 1909 年這幅〈花的禮讚〉終於呈現在大眾面前。

〈花的禮讚〉1903—1909 年 現藏於巴黎奧賽美術館

〈簪花的賈布麗葉〉1911 年 現藏於倫敦國家美術館

　　雷諾瓦充分運用他喜愛的龐貝紅賦予筆下的女性紅潤的膚色，這使畫面有著明顯的紅色調子。一個正在山坡上採摘野花的裸體女子，在畫面上頂天立地，非常壯觀。她那肥碩的身軀以及神情動態，使她更像一個大自然中的美麗仙女。這仙女充滿著不可抗拒的魅力，嬌弱而又偉大。

　　雷諾瓦筆觸看似漫不經心甚至有些零亂，但畫中粉紅耀眼的軀體像一團火紅的晚霞，紅色的樹幹和花朵則與之相呼應，天的藍和草的綠全被染紅了，成為一片紅的讚歌，女人的頭髮和臉則成為紅的高聲部。背景上地平線起伏著，一種用極薄的顏色輕輕掃過似的筆觸使得線條模糊不清，既流動又飄渺，它和前景沉甸甸似雕塑般的人體互為映襯，並使畫面產生動感。這幅畫展出後，獲得了大眾的一致好評。

　　1911 年，雷諾瓦繼續以花與女人的主題，創作了〈簪花的賈布麗葉〉。賈布麗葉是妻子艾琳的表妹，也是雷諾瓦晚年慣

用的模特兒。雷諾瓦捕捉到了賈布麗葉坐在梳妝台前戴花的細節，以玫瑰的嬌紅與皮膚的光潤形成暖色調畫面，半身像的構圖，凸顯女體的豐腴感，與綻開的玫瑰相呼應。

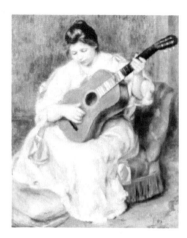

〈彈吉他的女人〉1897 年 現藏於法國里昂美術館

〈羅美尼‧拉寇〉1864 年 現藏於美國克李維蘭美術館

〈米勒小姐像〉1876 年現藏於美國華盛頓國家美術館

　　人生已到暮年，雷諾瓦深刻地體會到了生命的意義。在他
生病的那些日子裡，他對宗教有了與年輕時期不同的認識。他
慢慢地發現，宗教是可以救贖人的靈魂的。他不是宗教的信
徒，但他相信人的靈魂是善良美麗的。有時候，他一個人到教
堂裡聆聽鐘聲，在人們的祈禱聲中，他靜靜地思考剩下的路該
如何走下去。他聽到了許多和宗教有關的離奇的故事，然後回
來複述給家人聽。他口才不好，不太會說話，他的兒子就抱怨
說：「爸爸，您還不如畫給我們看呢。您畫出來的可比說出來
的動人多了。」於是，他只好把那些故事畫出來。他在教堂裡
聽到一個「三女神爭奪金蘋果」的故事，於是便把這些故事畫
了下來，那幅畫就是〈金蘋果〉。畫面上中間的美神維納斯對

神王宙斯指定的「誰是最美女神」的裁判者帕里斯許諾說，她將把天下第一美女送給特洛伊王子帕里斯為妻。於是帕里斯單膝跪地，將刻有「送給最美的女神」字樣的金蘋果判給了維納斯。之後維納斯也未食言，讓希臘第一美女海倫與帕里斯一見鍾情，並隨其私奔至特洛伊。於是希臘人為雪恥而追殺他們到特洛伊，苦戰十年，最後用「木馬屠城計」將特洛伊人打敗。

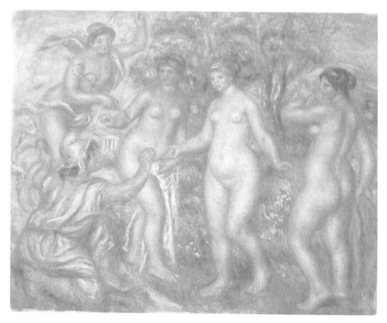

〈金蘋果〉1914—1915 年 現藏於日本廣島 Hiroshima 美術館

金蘋果是希臘神話中著名的寶物。金蘋果最早出現在宙斯和赫拉的婚禮上。大地女神該亞從西海岸帶回一棵枝葉茂盛的

大樹給宙斯和赫拉作為結婚禮物，樹上結滿了金蘋果。宙斯派夜神的四個女兒（稱作赫斯珀里得斯）看守栽種金蘋果的聖園。另外還有百頭巨龍拉冬幫助她們看守。

　　這幅畫是雷諾瓦僅有的幾幅宗教畫之一，它展現出女性自然的姿態和神情，可與文藝復興時期的女神像相媲美。

　　雷諾瓦學會了雕塑之後，他筆下的女性終於走出畫布，變為真實的立體雕塑。1914 年，他創造了雕塑〈勝利的維納斯〉。雕塑以青銅鑄就，卻體現了富有彈性的健康肉體。

　　它所具有的細膩質感，令人想起了古代希臘作品所享有的高尚格調。

　　凝視著雷諾瓦的女性肖像畫，我們能夠聽見來自雷諾瓦心中的那動人的心曲。那心曲的主旋律，不是悲傷和哀怨，而是對日常平易而瑣碎生活的熱愛和憧憬，是戰勝病痛和困難的達觀和樂趣，是對生活的希望和期冀。

　　他的女性肖像畫，用「絢爛之極歸於平淡」來形容是很貼切的。絢麗的色彩光影，精湛獨到的技法，都是為了襯托出美，是作者眼中的美，也是觀賞者心中的美，是古典的美，也是現代的美，一定也是未來的美。道理很簡單，人性美是普遍的，是我們與生俱來的追求。這種簡單之美是難得的藝術境界，無論對於藝術創作還是對於藝術品審美價值而言，懸置了世俗慾望、功利得失，不用承載任何理性負擔，這樣的藝術就是簡單的，這種美就是純粹的。雷諾瓦一生孜孜以求的就是這種

簡單的美。作為一位藝術家，他閱盡滄桑，讀遍浮華，從沒懈怠對美的執著和捍衛。

女人體是西方繪畫藝術的永恆主題，從古希臘的神聖脫俗，到中世紀的典雅含蓄，再到文藝復興後的世俗性感、現代以及後現代的暴露張揚，一路下來，古典作品成了不可多得的稀世珍品，無論後來藝術家仰慕崇拜與否，雷諾瓦的人物畫都別具一格。在他的筆下，無論少女還是婦人，都看不出任何歲月磨礪和生活壓迫的痕跡，甚至沒有職業跡象，像一個個未染世俗的人間天使。雷諾瓦用「豐碩」兩個字去形容她們，他帶著驚訝與欽羨來描摹她們的美，用疼憐之情將愛訴諸筆端。當代作家張煒在〈遠逝的風景〉中說：「疼憐女子的藝術家 —— 聽來就毫不令人吃驚 —— 其實不然，只有最優秀的藝術家才會這樣。當然，這只能是一種深刻的疼憐。我們看到的常常相反：有人站在生存的高處，帶著莫名的優越感去看女子。至於那些猥褻的目光，就更不值一提了。愛，帶著微微的驚訝去愛，就必會抱有疼憐。」

藝術史上，每一個如雷諾瓦一樣執著於頌揚女性美的作家和作品都是令人難忘和著迷的，例如，達文西的驚世之作〈蒙娜麗莎〉、川端康成的《伊豆的舞孃》、梅蘭芳的《貴妃醉酒》，還有宮崎駿的動畫、李安的電影，等等。這類創作是對人類靈魂的過濾和對人性的禮讚。康德要求藝術要將美盡力純粹。因為這種美是人類的本質需要，美的作品是永恆的。

〈女人與狗〉

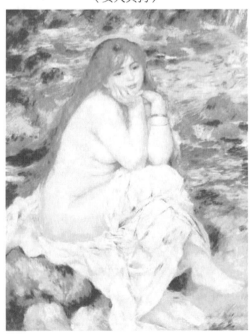

〈坐著的浴女〉1883—1884 年 現藏於美國哈佛大學佛格美術館

實至名歸

　　曾經年輕英俊的畫家雷諾瓦已經年邁了。他坐在輪椅上，頭上戴了一頂帽子。他的眼睛仍然炯炯有神。他的雙手雖然被風溼病折磨得蜷曲起來，但是他仍然努力地握住畫筆，堅持作畫。

　　晚年的雷諾瓦享有很高的名氣，但是他還是一如既往地慷慨和善良。有一次，一位退伍軍官來找雷諾瓦。他拿著一幅偽造的雷諾瓦的畫，滿臉笑容地對雷諾瓦說：「雷諾瓦先生，我剛剛買了您這幅畫，我把所有的積蓄都投進去了，甚至從我的養老金裡貸款並抵押了我的小房子。只是，您瞧，沒有簽名！您給我簽個名吧！」雷諾瓦一看，這幅畫明顯是件偽造品，可雷諾瓦還是說道：「把畫留下吧，我會在上面作幾處修改的。」於是，雷諾瓦把這幅畫重新畫過後並簽上了名。還有一次，一個少女找到雷諾瓦，她向雷諾瓦哭訴道：「尊敬的雷諾瓦先生，我被一位公證人騙了，除了一幅您的畫，我父親留給我的遺產全被那位公證人騙走了。您能幫我在畫上簽上您的名字，然後我拿去賣嗎？我只有靠它活著了。」家人早就看穿了這個少女的騙術，阻止雷諾瓦幫她簽名。他笑了笑，說：「我早就看穿了她的把戲，這再明白不過了！」家人不理解，就問他：「那您為什麼要幫他們重畫和簽名呢？」這時，他說出了真正的原因：「用畫筆畫幾筆比應付他們經常來找你的麻煩要輕鬆得多！」他還補充說：「至於那位少女，我們無法知道她是不是真的被她的公證人騙了。」

　　1900 年，雷諾瓦被政府授予榮譽騎士勛位勛章。他送了一張油畫去參加 1900 年的世界畫展。隨後，共和國政府決定授予雷諾瓦榮譽勛位勛章。但是這項榮譽使他很苦惱，接受它吧，他似乎已向敵人妥協，承認了官方的藝術、沙龍、學院式的美術和官方的美術團體；拒絕吧，又像是故作姿態。妻子看到雷諾瓦猶豫不決的樣子，就開導他說：「這是你應得的，不管別人怎麼說，這是你畫了這麼久換來的。你應該去接受它。」雷諾瓦聽了妻子的建議，他接受了勛章。在授勛儀式舉行的那天晚上，雷諾瓦給莫內寫了一封信，他在信中說：「親愛的朋友，我聽之任之接受了勛章。我之所以沒有告訴你，請相信我，並不是我認為我錯了或者我對了。我想告訴你的是，這個勛章不會使我們多年的友誼如泥牛入海。」

　　幾天過去了，雷諾瓦還沒有收到莫內的回信。他很擔心，又給莫內寫了幾句話。他說：「今天，甚至在更早的時候，我發現我給你寫了一封蠢信，我在想我受勛與否。」

　　雷諾瓦曾認為勛章和獎金是正義感的體現，他接受勛章，並不是為了憑藉它獲得更大的榮耀。雷諾瓦一直不想和官方沾邊，而且對一切有組織的團體也不肯置足。但是他又不得不去做那些事。他並不是鬥士，他把頭埋在沙子裡，像一隻鴕鳥一樣。他對朋友說：「我同意鴕鳥的做法，它比伸著長脖讓人信口雌黃的動物要聰明得多！」

　　榮譽接連到來。1919 年 2 月 19 日，雷諾瓦獲得了更大的榮譽，那天他被授予三級榮譽勛位。在接受勛章的那一刻，他想站起來，授勛的官員輕輕地對他說：「您可以坐著，您坐著會讓我更安心地給您戴上勛章。」勛章已被戴上，在眾人的掌聲中，雷諾瓦發表演講。他說：「接受這個勛位，我感到很惶恐。一直以來，我最感激的就是我的朋友們，是他們的幫助讓我走到了今天。今天，我坐在這裡，我知道我的生命快要到盡頭了，我終於可以去和我的老朋友敘敘舊了。」提到自己的朋友，那一刻，他的語氣很悲傷。「1903 年，我的好朋友畢沙羅去世，三年後，塞尚又離我而去，現在只剩下莫內了。每一次，在我快要失去勇氣的時候，是莫內為我打氣！」說到這裡，雷諾瓦的眼淚流了下來。

　　1919 年 8 月，雷諾瓦從療養地加涅最後一次回到巴黎旅行，巴黎美術學院院長保爾·萊翁邀請他去參觀羅浮宮，邀請信中說：「只為您一人開放。」他應邀參觀了羅浮宮博物館。雷諾瓦坐在小轎裡，從一個展廳被慢慢地抬到另一個展廳，在那幅〈夏龐蒂埃夫人肖像〉面前，他停下了，對陪同他的好友安德烈·紀德說道：「我終於看到了它掛在它應該掛的地方了！」

畫壇「教皇」的離去

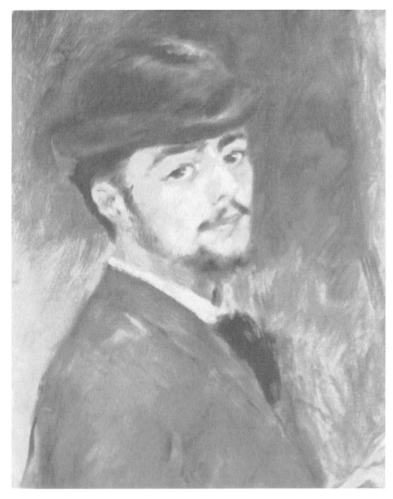

雷諾瓦自畫像

雷諾瓦自畫像

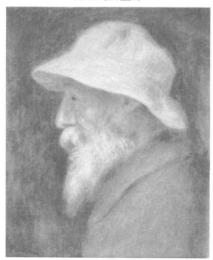

雷諾瓦自畫像

雷諾瓦畫的花

雷諾瓦畫的花 1866 年

〈窗簾前的玫瑰〉1912 年

1919 年 12 月 3 日雷諾瓦因肺充血在加涅逝世享年 78 歲。雷諾瓦在藝術史上留下了永恆的青春活力的印跡他的生命還在延續……

12 月 3 日那天早晨他起床後沒有吃早餐，他想去畫一幅畫再吃東西。他讓家人把那瓶放在他書桌上的玫瑰花拿來放到玻璃棚裡。他輕聲說：「我想先畫它再吃早餐。」

然後他讓家人給他拿來畫筆調好色板。但拿來的這支筆不符合他的要求於是家人便回去重拿。可是等家人再回到他身邊的時候他已經去世了。雷諾瓦一生始終滿溢著創作的衝動。直到生命的最後一息他的作品裡都沒有失去對生活的熱愛和對青春的讚美。

雷諾瓦的一生並不傳奇但是這樣的平淡孕育出了最偉大的藝術。對雷諾瓦的一生各國評論家們異口同聲地給予了高度讚美。

　　1914 年 7 月 13 日詩人阿波利奈爾在《巴黎日報》上說：「昨日我看到雷諾瓦 —— 這位仍在世的最偉大的畫家 —— 的近照。他坐在籐椅上身後是幾幅反向的畫背景左邊則有一個鄉村櫥櫃。雷諾瓦左手緊握座椅右手靠在左膝上雙腿左右交錯。他穿著黑色長褲、灰外套戴著點狀領帶、鴨舌帽。雙眼發光表情極為豐富彷彿他已看盡了生命之美。」

　　1918 年馬蒂斯在給法國藝術展寫的一篇文章中評價雷諾瓦：「雷諾瓦的精神由於他的謙虛以及他對生命的信心讓他在進行努力後可以大方地展現自我不因修改而減色。他的作品讓我們見到一位藝術家擁有偉大的天分，而且懂得善於發揮這些才能。」

　　畫商保羅・杜朗說：「雷諾瓦即使在病入膏肓時也仍然以其性格力量而使人驚服。他不能走動甚至不能從坐椅上站起要兩個人去攙扶他這是很痛苦的！但儘管如此，只要他能拿起畫筆他仍是精神煥發臉上充滿真正幸福的表情。」

　　英國的貝納・頓斯坦說：「這種 15 年如一日的頑強精神真不愧為一種英雄主義的表現……雷諾瓦的精神之偉大完全仰仗他為生命而作的奮鬥。與此同時在為生命而作的鬥爭中他又從自己藝術的偉大中得到了支持。」

　　巴勒斯在《皮耶 - 奧古斯特・雷諾瓦》一書中評價雷諾瓦：「他的畫彷彿透過魔法只用一抹可愛的色彩、朦朧的微光便足以表達。充滿柔情蜜意的柔風在耳畔哼唱，桃子般的臉頰上有輕

輕的絨毛起伏；那櫻桃般的嘴唇讓人想咬一口當它微笑時露出可愛的牙齒。」

對這些榮譽雷諾瓦生前那番謙虛的話早已作出了回應：「我不是天父、上帝，是上帝創造了這個世界，我只是臨摹這個世界而已。」他還說：「不可以自認為了不起不過自認為比眾人差也不是好事。應該認識自己知道自己的價值。」

雷諾瓦雖然出身貧寒，卻天性樂觀、思想純樸，喜歡看到生活中美好的一面。對於人和大自然的美他有著極其敏銳的藝術感受力。在他的筆下生活總是充滿陽光，他說：「我像一個被拋進水裡的瓶塞那樣隨波逐流我畫畫也是稀裡糊塗。」他始終認為畫畫只是滿足自己的美感，享受開心最重要！身為印象派繪畫大師他是幸運的，因為大部分印象派畫家並沒能看到自己成功的那一刻，而雷諾瓦這位長壽的畫家一直在品嚐著幸福的生活，正如他畫中所描繪的那樣他的生活充滿陽光。雷諾瓦為了他所鍾愛的繪畫藝術傾盡了一生，鞠躬盡瘁，死而後已。印象派為西方美術史注入了鮮活的力量，雷諾瓦則給印象派增添了甜美的氣息。當人們談論印象派的巨大影響時不能不提到雷諾瓦的功績。雷諾瓦這個一生平靜的人，他的畫也和他的為人一樣深得人心、受到世人矚目。當代藝術需要美當代藝術家需要雷諾瓦。真摯高尚的情懷、純粹而自由的追求，丟棄所有低級誘惑的負累，這就是雷諾瓦用他一生的藝術生涯為我們所詮釋出的美，這是一種偉大而深刻的美學精神。

第 7 章　晚年的雷諾瓦

附錄　雷諾瓦年譜

1841 年 2 月 25 日，出生於利摩日。

1845 年全家遷居巴黎。

1854—1859 年，在瓷器廠當畫工。

1862—1864 年，在美術學校聽課。其間，經常去格萊爾畫室上課，結識了莫內、塞尚、巴齊耶和西斯萊。

1864 年在沙龍首次舉辦個人畫展。

1868 年，〈撐洋傘的莉絲〉入選沙龍展。

1870—1871 年，普法戰爭爆發，雷諾瓦應徵入伍。

1872 年參加沙龍畫展，〈阿爾及利亞風格的巴黎女郎〉落選。

1873 年搬到了巴黎聖喬治街三十五號的畫室與弟弟愛德蒙同住。參加沙龍展，〈阿爾及利亞風格的巴黎女郎〉和〈博伊斯德博洛涅的騎手〉都落選。

1875 年 3 月 23 日至 24 日，與莫內、西斯萊和莫莉索一起，在德和屋拍賣行拍賣作品。

1876 年結識出版商喬治·夏龐蒂埃夫婦。

1877 年 5 月 28 日，在德和屋拍賣行第二次拍賣作品。

1879 年 4 月—5 月，拒絕參加印象派畫家第四次畫展。

5 月—6 月，〈夏龐蒂埃夫人和她的孩子們〉肖像畫在沙龍畫展上獲得成功。

1880 年夏秋間，與艾琳·夏麗戈（1859—1915）相遇。

1881 年 3 月—4 月，居阿爾及利亞。回來後與艾琳·夏麗戈結婚。1881 年秋至 1882 年 5 月，旅遊義大利，參觀威尼斯、佛羅倫斯、羅馬、那不勒斯以及加拉布里亞地區和卡普里島。

1885 年 3 月 21 日，長子出生，取名皮耶。

1886 年回歸印象派。

1888 年 2 月，在塞尚家的「布方羊圈」和馬爾提克小住。

1890 年 5 月—6 月，在沙龍舉辦最後一次畫展。

附錄 ——————————————————————————

1892 年 4 月，國家購買〈彈鋼琴的少女〉一畫。

1894 年 9 月 15 日，次子出生，取名尚。

1895 年 12 月，在妻子艾琳的家鄉買下一幢房屋。
從此直到去世，每年都要到那裡小住。

1897 年遭遇事故，患上風溼病。

1898 年 2 月，首次在加涅小住。10 月，旅遊荷蘭海牙、阿姆斯特丹。

1900 年 8 月 16 日，被授予騎士榮譽勳位。

1901 年 8 月 4 日，三子出生，取名克洛德。

1902 年風溼病加重，左眼視神經部分萎縮，關節炎發作。

1904 年秋季沙龍展，展出 35 件作品。

1907 年在加涅的科萊特買下一個莊園，並建了一幢房屋。

1908 年首次與馬約爾在愛索瓦從事雕塑創作試驗。

1911 年 10 月 20 日，被授予四級榮譽勳位。6 月，偏癱發作，從此再也
不能行走。

1914 年 6 月 4 日，三幅新作由伊薩克·德·加蒙多捐獻給羅浮宮博物館。

1915 年 6 月 27 日，艾琳·雷諾瓦在尼斯逝世。

1919 年 2 月 19 日，被授予三級榮譽勳位。8 月，應美術學院院長保爾·
萊翁之邀，參觀羅浮宮博物館。

1919 年 12 月 3 日，因肺充血在加涅逝世，享年 78 歲。

12 月 6 日，舉行葬禮。

電子書購買

國家圖書館出版品預行編目資料

上帝創造了世界，而他臨摹了世界，印象派巨匠雷諾瓦：〈煎餅磨坊的舞會〉、〈船上的午宴〉、〈彈鋼琴的少女〉……溫暖快樂的題材是藝術主調，甜美悠閒的氛圍是繪畫特色 / 陳萍，音渭編著 . -- 第一版 . -- 臺北市：崧燁文化事業有限公司 , 2022.07

面；　公分
POD 版
ISBN 978-626-332-520-3(平裝)
1.CST: 雷諾瓦 (Renoir, Auguste, 1841-1919)
2.CST: 畫家 3.CST: 傳記
940.9942 111010354

上帝創造了世界，而他臨摹了世界，印象派巨匠雷諾瓦：〈煎餅磨坊的舞會〉、〈船上的午宴〉、〈彈鋼琴的少女〉……溫暖快樂的題材是藝術主調，甜美悠閒的氛圍是繪畫特色

臉書

編　　著：陳萍，音渭
發 行 人：黃振庭
出 版 者：崧燁文化事業有限公司
發 行 者：崧燁文化事業有限公司
E - m a i l：sonbookservice@gmail.com
粉 絲 頁：https://www.facebook.com/sonbookss/
網　　址：https://sonbook.net/
地　　址：台北市中正區重慶南路一段六十一號八樓 815 室
Rm. 815, 8F., No.61, Sec. 1, Chongqing S. Rd., Zhongzheng Dist., Taipei City 100, Taiwan
電　　話：(02) 2370-3310　　　傳　　真：(02) 2388-1990
印　　刷：京峯彩色印刷有限公司（京峰數位）
律師顧問：廣華律師事務所 張珮琦律師

─版權聲明─
本書版權為山西教育出版社所有授權崧博出版事業有限公司獨家發行電子書及繁體書繁體字版。若有其他相關權利及授權需求請與本公司聯繫。

定　　價：299 元
發行日期：2022 年 07 月第一版
◎本書以 POD 印製